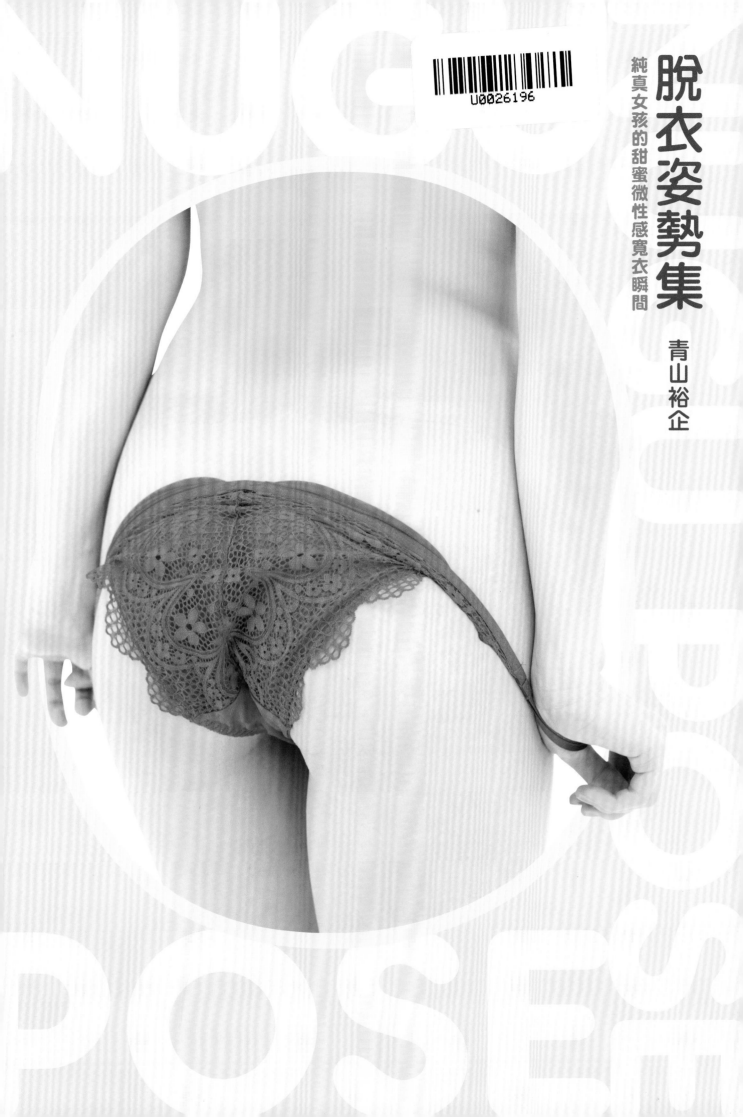

脫衣姿勢集

純真女孩的甜蜜微性感寬衣瞬間

青山裕企

U0026196

超越妄想的現實。

青山裕企

前言

我因為工作關係，常常可以看見寬衣後的女性。

但卻很少有機會能親眼目睹正在脫的那一瞬間。

或許是由於一般人脫衣時不太會有戒心吧。

因此多少都會出現平常不會讓人看見的表情與姿勢，

脫衣過程中臉會被擋住，自己也不知道自己會呈現出什麼模樣。

這種羞澀的舉止，令人格外好奇。

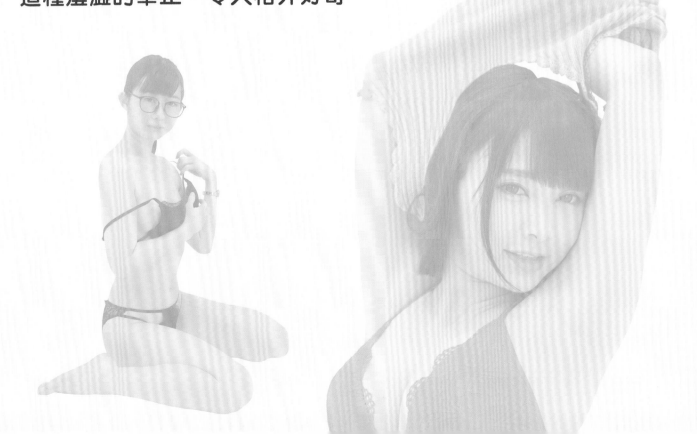

脫衣姿勢集的使用方法

插圖解說、範例

けけもつ

我是繪師けけもつ，經常描繪有點H的女孩，平常大多是透過網路發表作品。
Twitter：@pi_man_nikuzume

本書分成兩大類，分別是有助於想像生活場景的「帶背景姿勢集」，以及能夠看清楚動作的「白背景姿勢集」，請盡量當成素描、漫畫、插圖等的參考資料運用。這裡將搭配けけもつ老師的插圖，一起介紹本書的使用方式。

STEP 1　挑選想畫的照片

白背景姿勢集

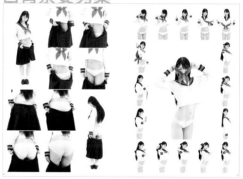

收錄站、坐、躺三種姿勢，且有不同角度與高度的照片，包括正面、背面、俯視、仰角等。

帶背景姿勢集

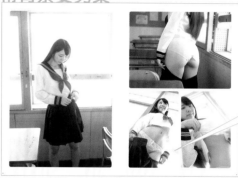

搭配符合各場景的背景，包括室內外等豐富的景色，可供作畫時參考。

依這張照片繪製插畫

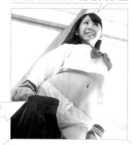

POINT
相較於正側邊的視角，俯視或仰望的構圖更能發揮遠近感，打造出極富動態感的視覺效果，完成度也會更高。

STEP 2　構想與草稿

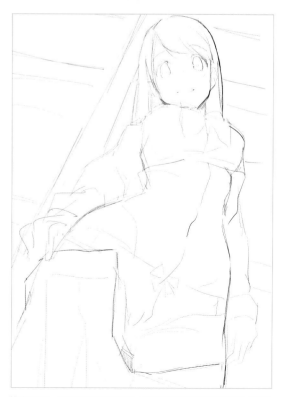

描繪草稿時，要確實劃分出各部位，並思考什麼樣的身體線條與位置能呈現出穩定的姿勢。

POINT
正在脫短裙的姿勢。想強調大腿時，要格外留意腰線與腰部一帶的線條等。

POINT
手指的屈伸等相當難畫，平常多拍手部照片當成參考資料，畫起來就會更加順手。

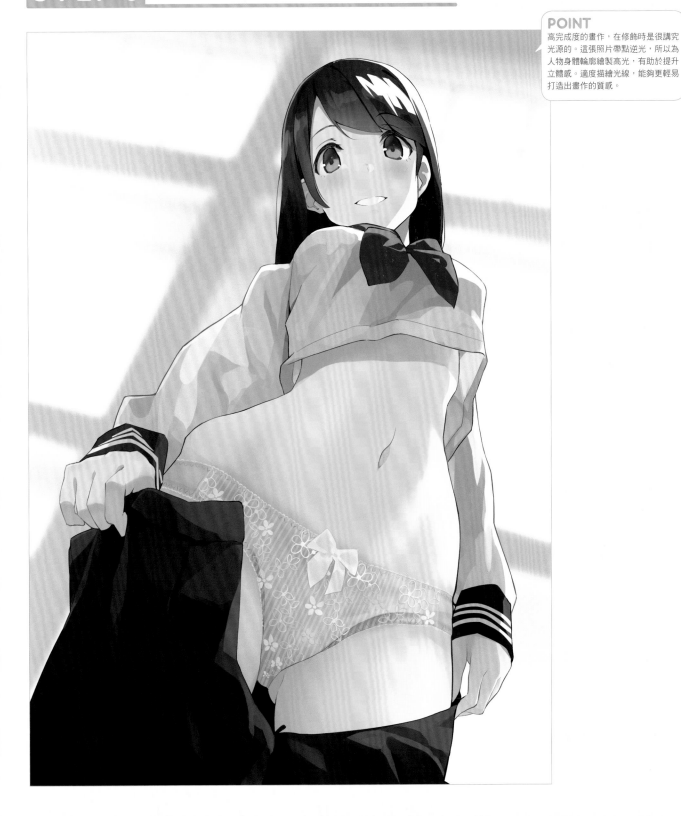

POINT
高完成度的畫作，在修飾時是很講究光源的。這張照片帶點逆光，所以為人物身體輪廓繪製高光，有助於提升立體感。適度描繪光線，能夠更輕易打造出畫作的質感。

關於本書照片的運用

依本書照片描線或是仿效照片繪製出的作品，可以用於商業用途、同人誌或網路媒體等。不過請注意，本書照片僅為作畫參考資料，嚴禁複製、散布、租借、轉讓、轉載與轉賣。

○可使用
- 依本書照片描線或是仿效照片繪圖後，運用在漫畫、插圖（畫作）。
- 將按照本書照片描線或是仿效照片繪圖後，當成自己的插畫（畫作）發表。
- 依本書照片設計角色。

×禁止例
- 複製本書照片或是多人共用本書。
- 掃描本書照片公開在網路上或是供人下載。
- 加工或調整本書照片後用於任何用途。

欣賞三姊妹最真實的日常動作

本書匯集了分別為上班族、大學生、高中生的三姊妹真實日常「脫衣動作」，並搭配了形形色色的場景。

長女

上班族
（一ノ瀬 恋）

身高：158cm
三圍：82／59／93

次女

大學生
（なつめ愛莉）

身高：160cm
三圍：85／58／84

三女

高中生
（白井ゆずか）

身高：156cm
三圍：78／56／80

INDEX

前言		2
脫衣姿勢集的使用方法		4
目錄		6

1章 高中生篇 7

AM 8:00	School	8
PM 4:00	Playground	36

2章 大學生篇 61

AM 9:00	House	62
AM 11:00	Restaurant	90

3章 上班族篇 113

AM 10:00	Meeting Room	114
PM 5:00	Washitsu	142

4章 三姊妹的假日篇 167

PM 1:00	Pool	168
PM 8:00	Bedroom	174
PM 9:30	Bathroom	186

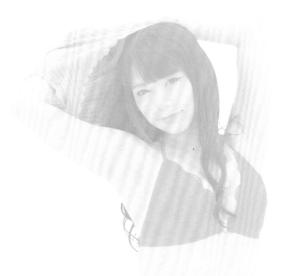

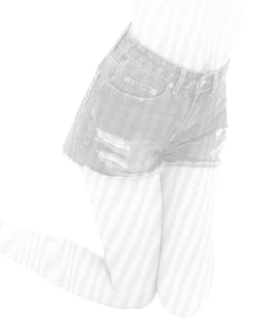

1章 高中生篇

CHAPTER1

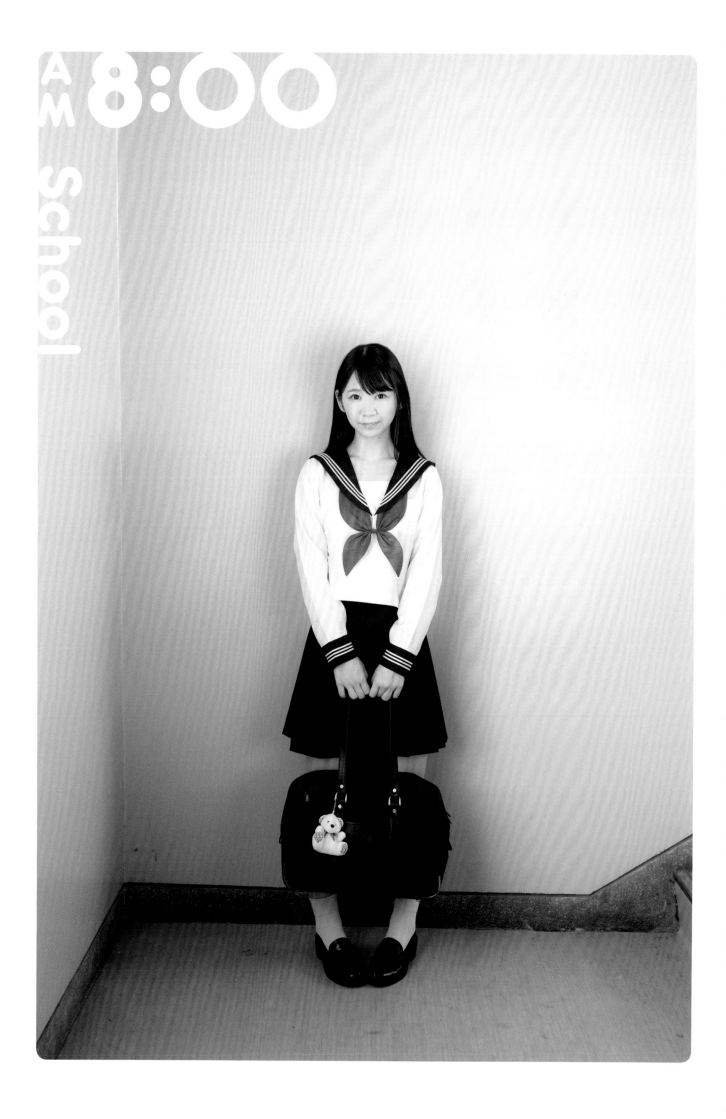

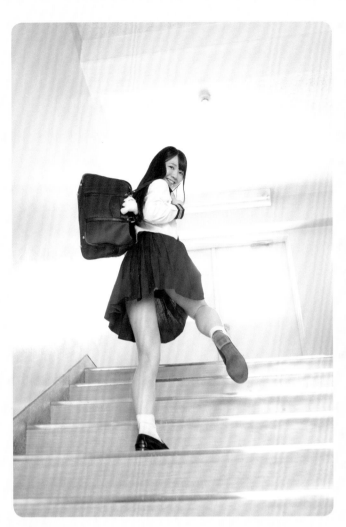

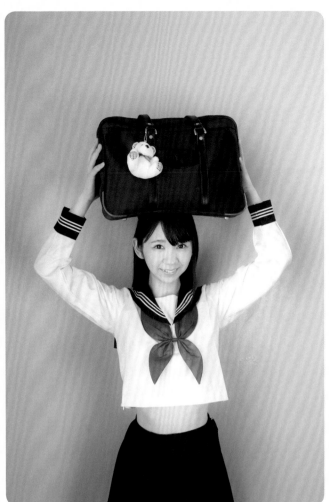

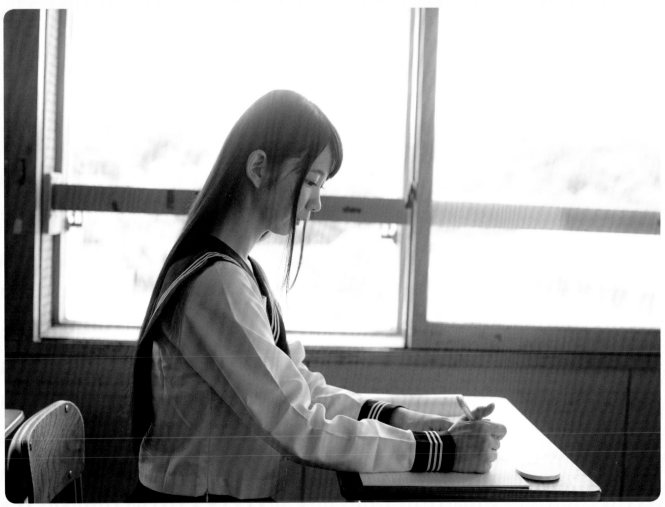

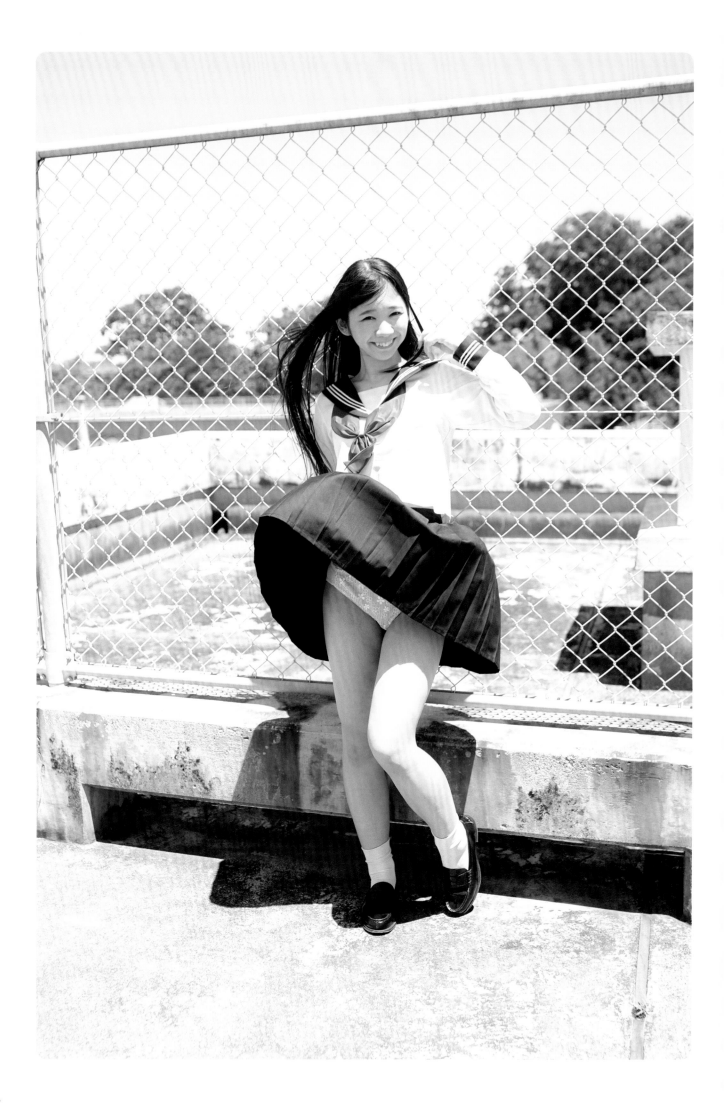

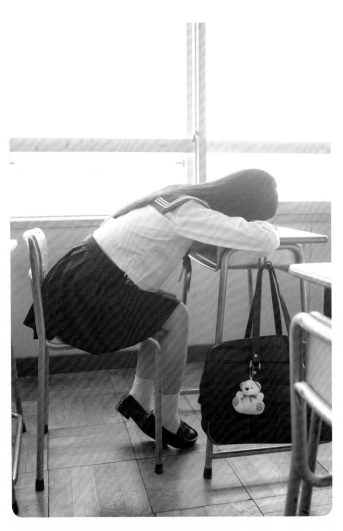

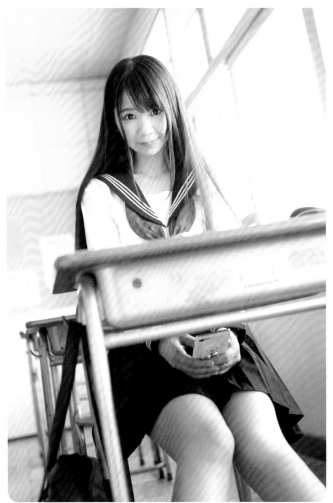

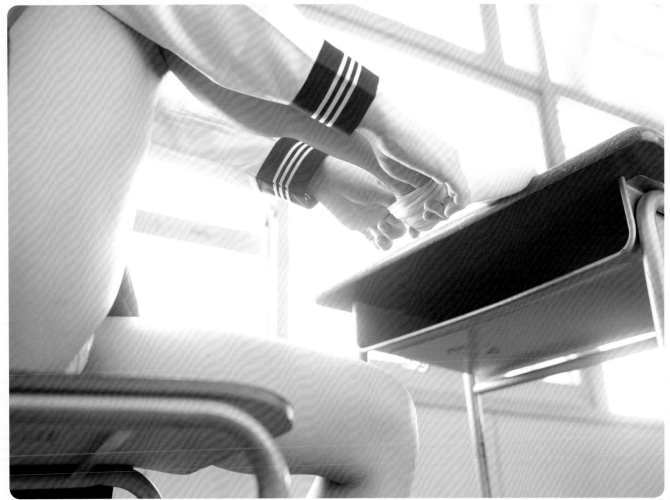

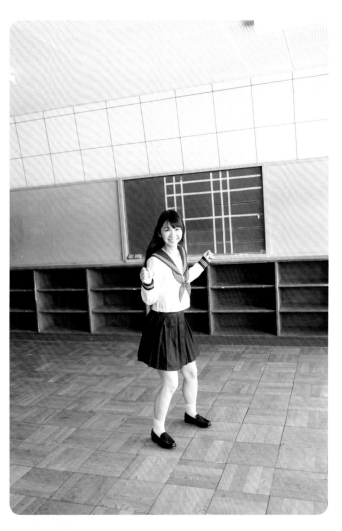
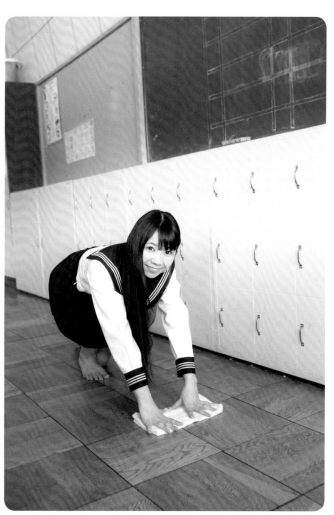

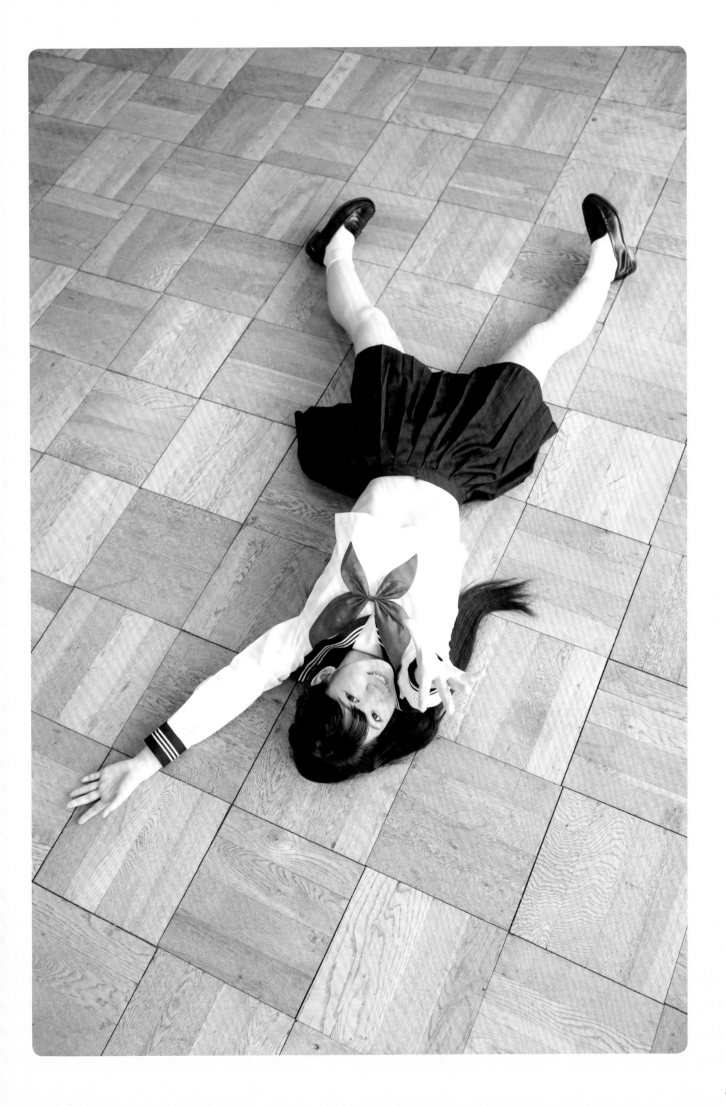

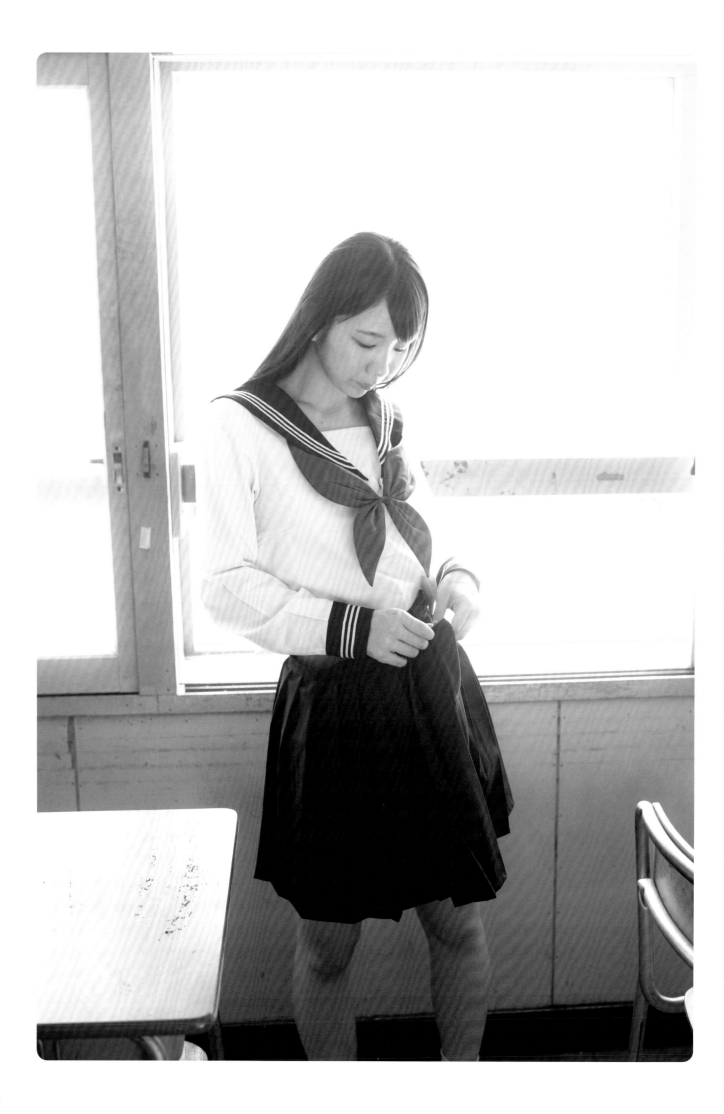

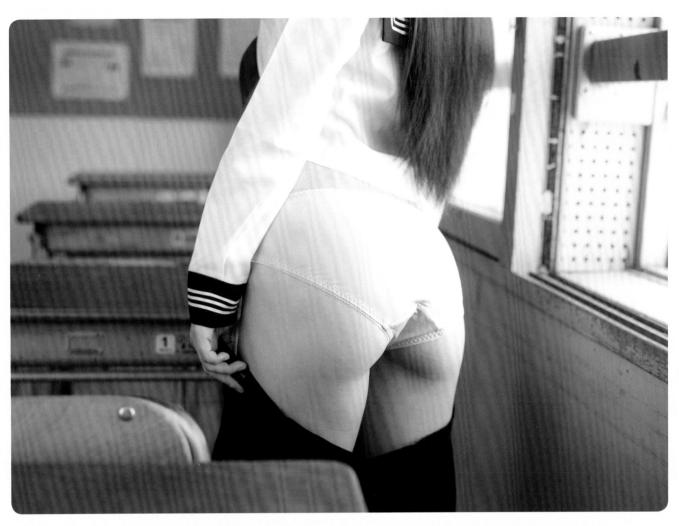

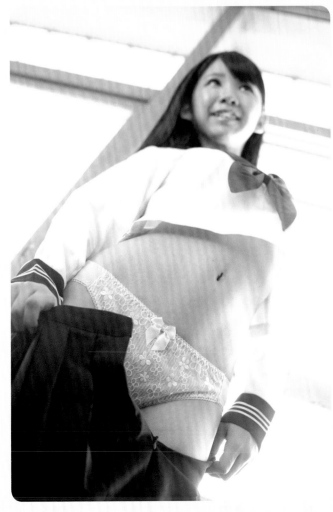

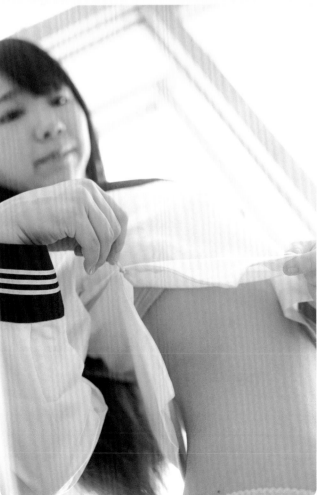

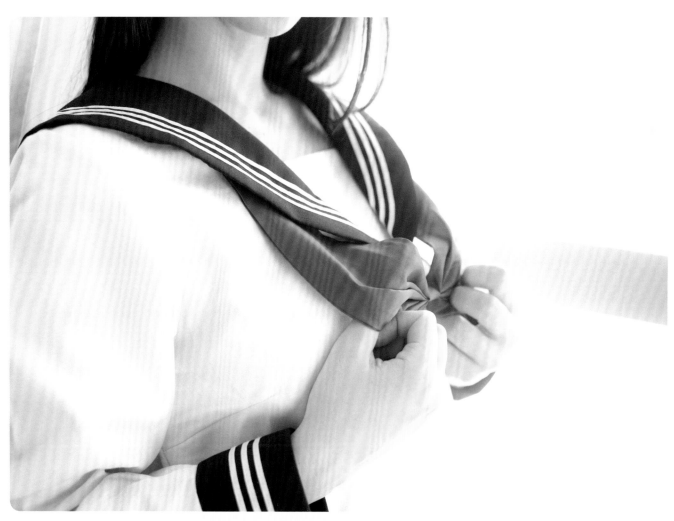

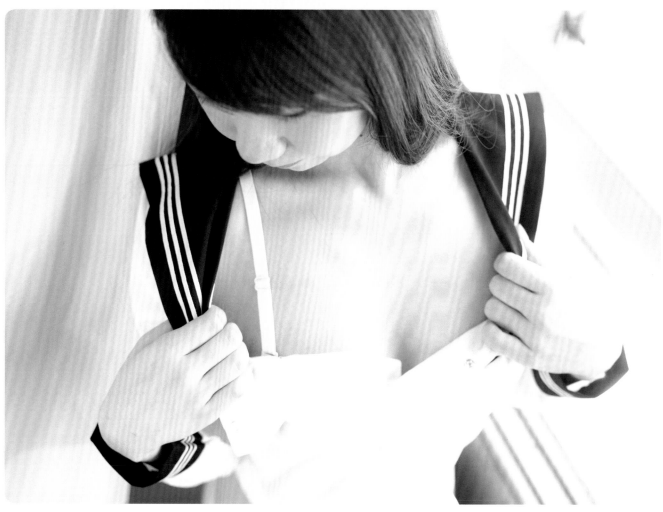

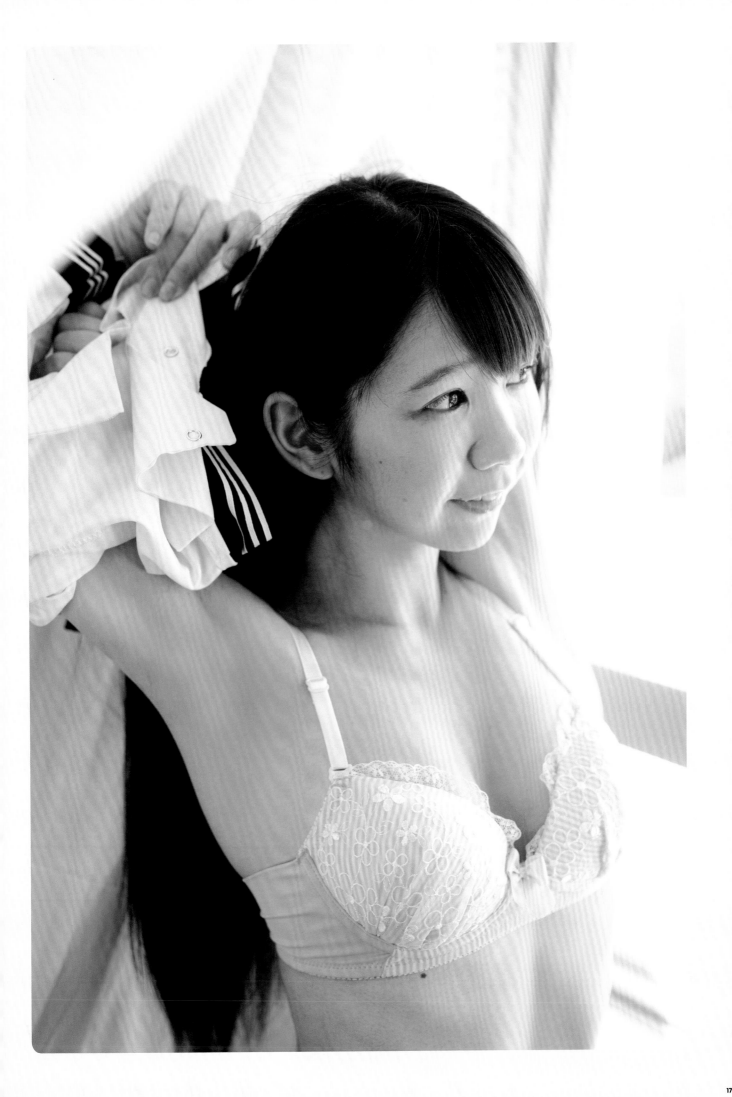

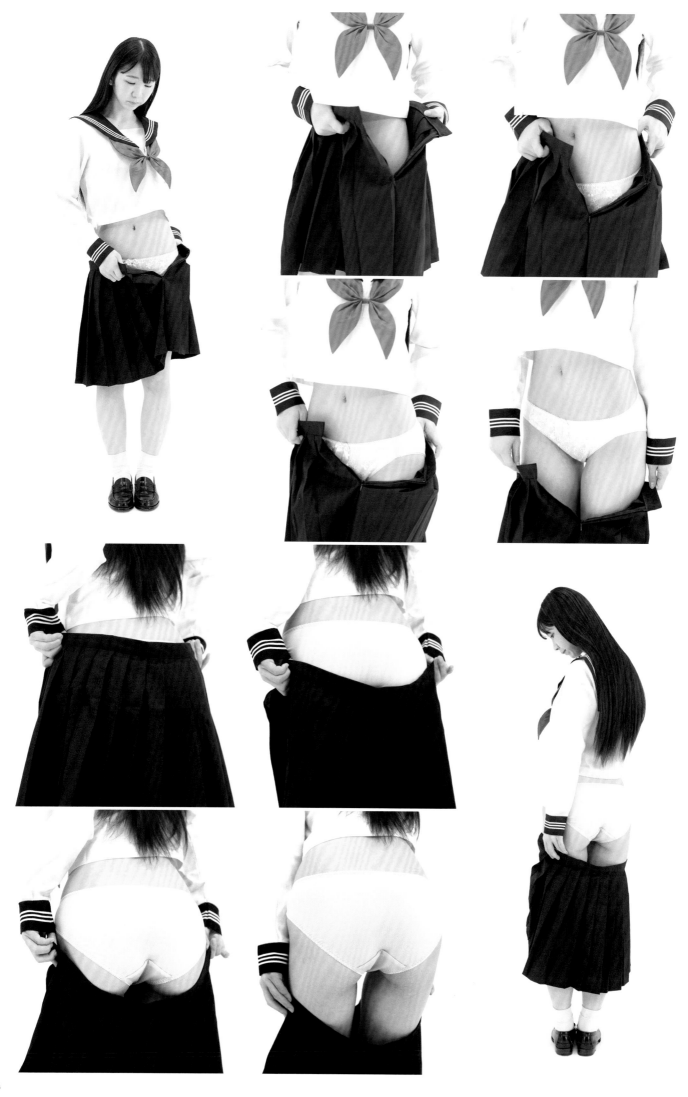

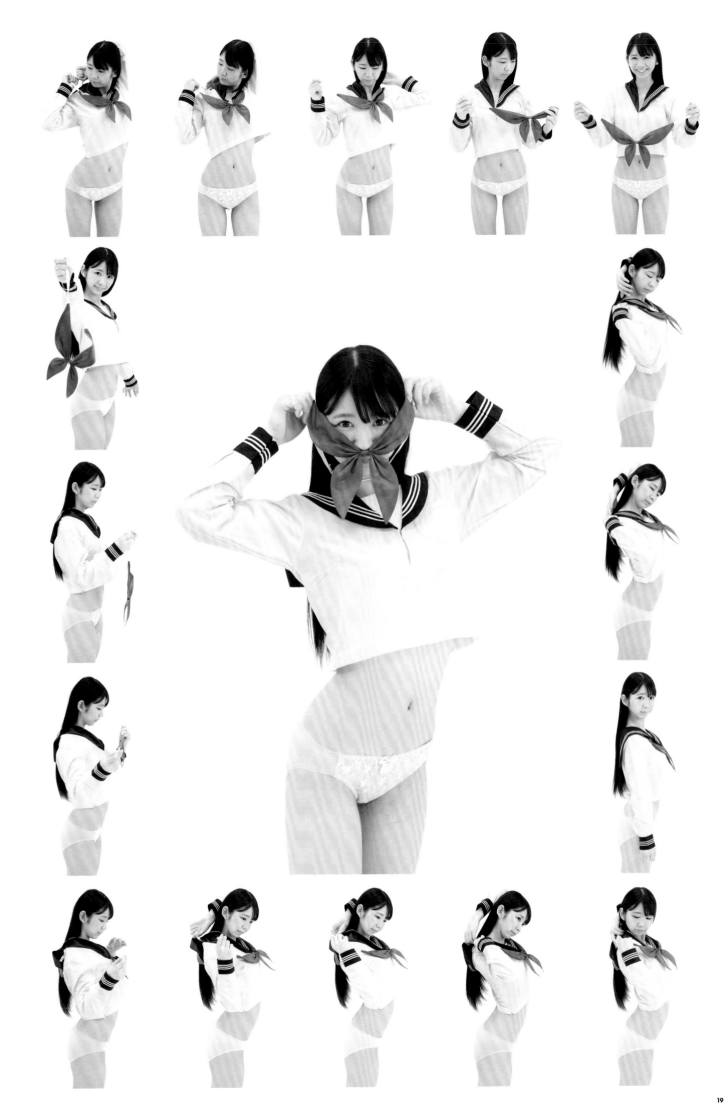

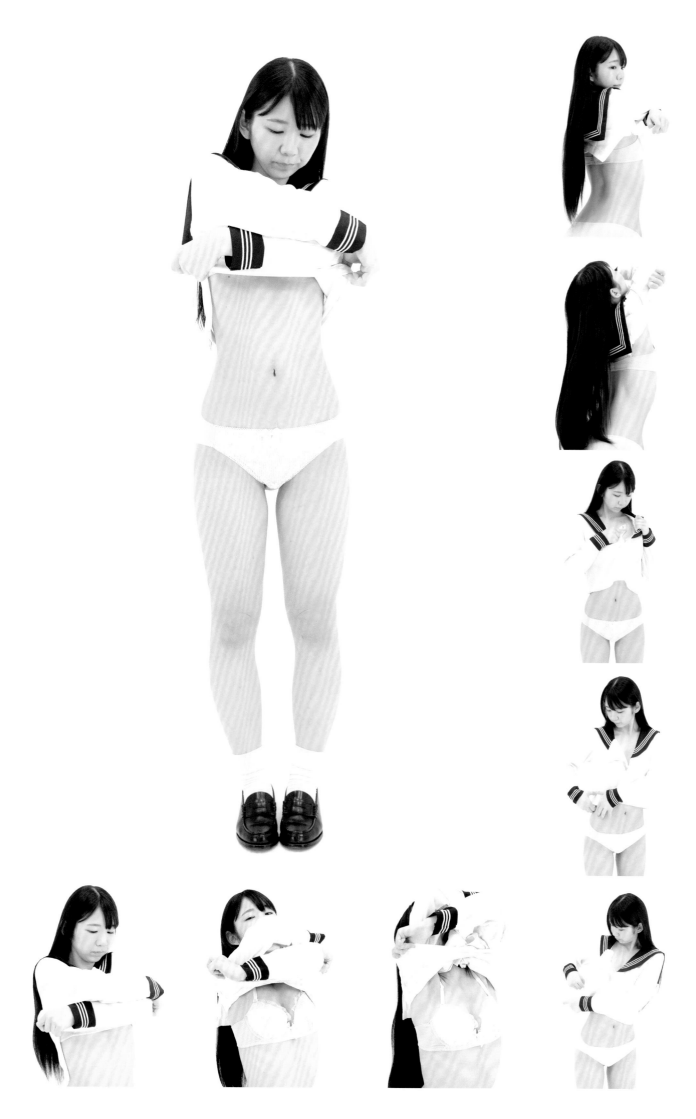

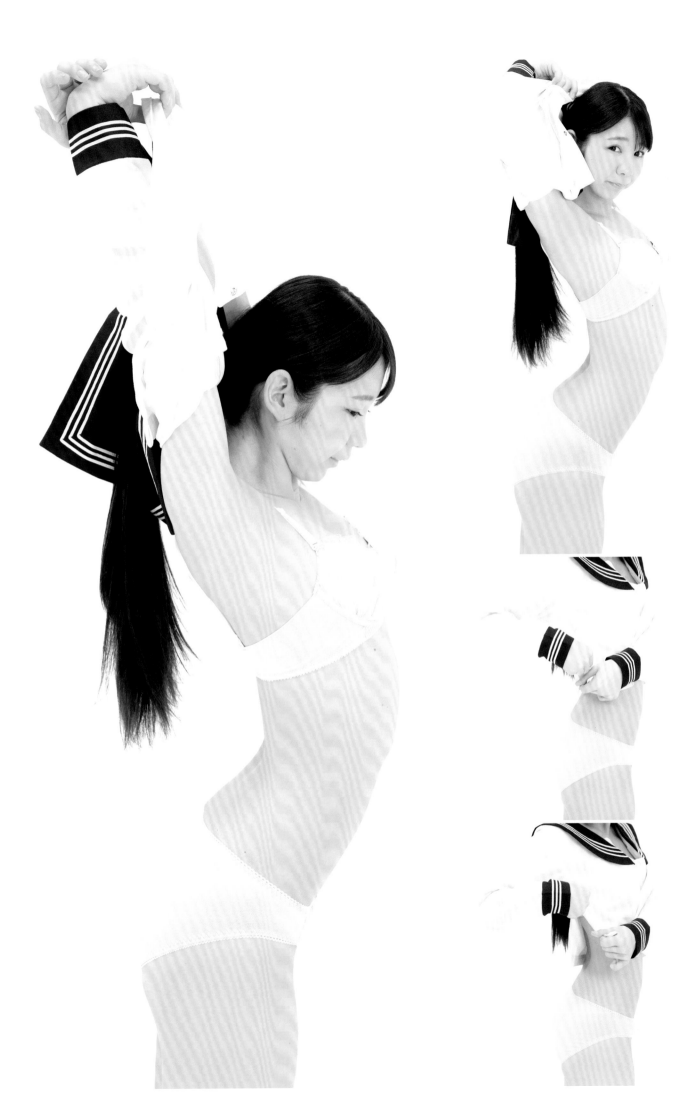

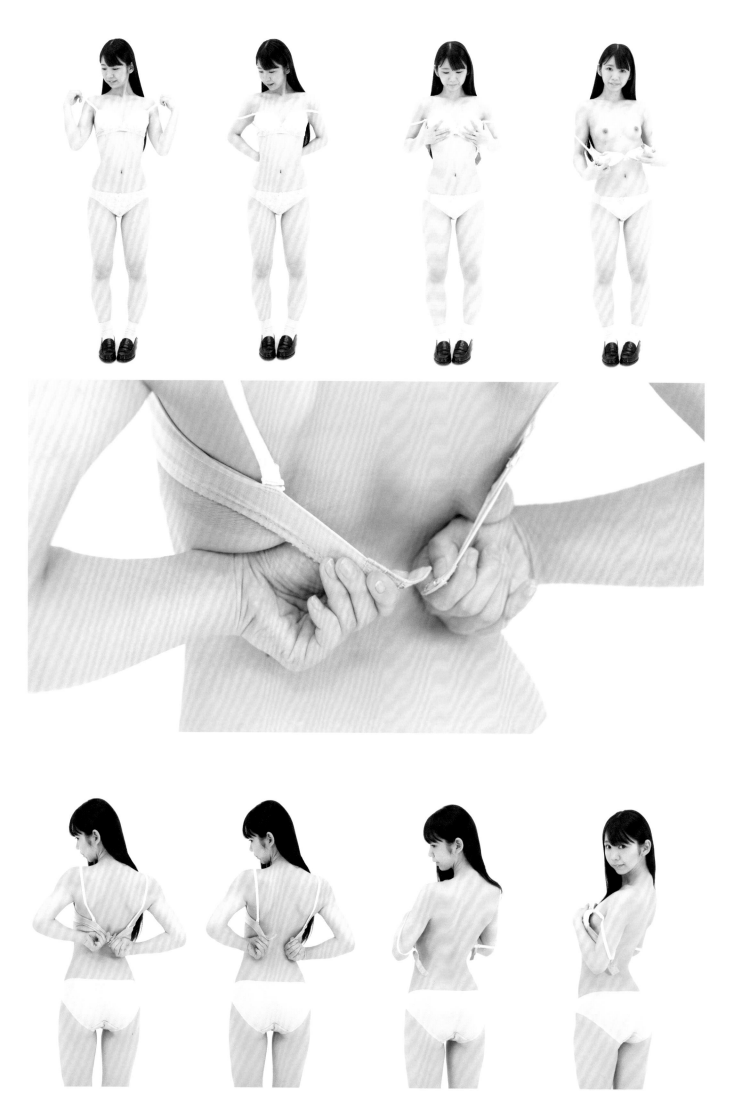

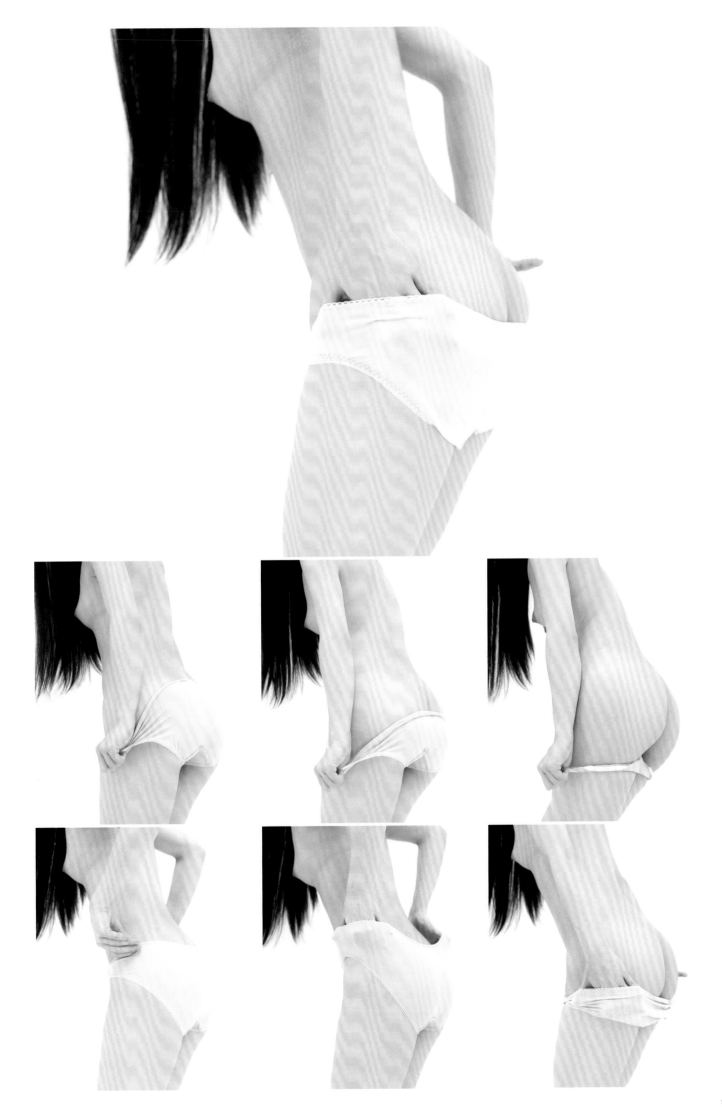

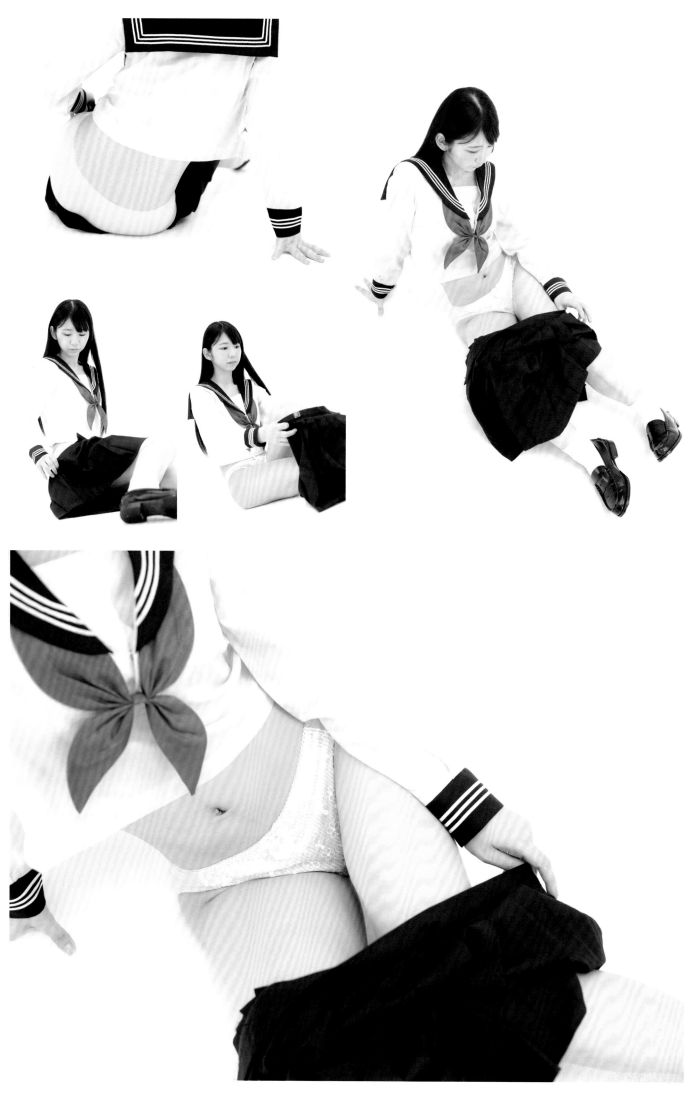

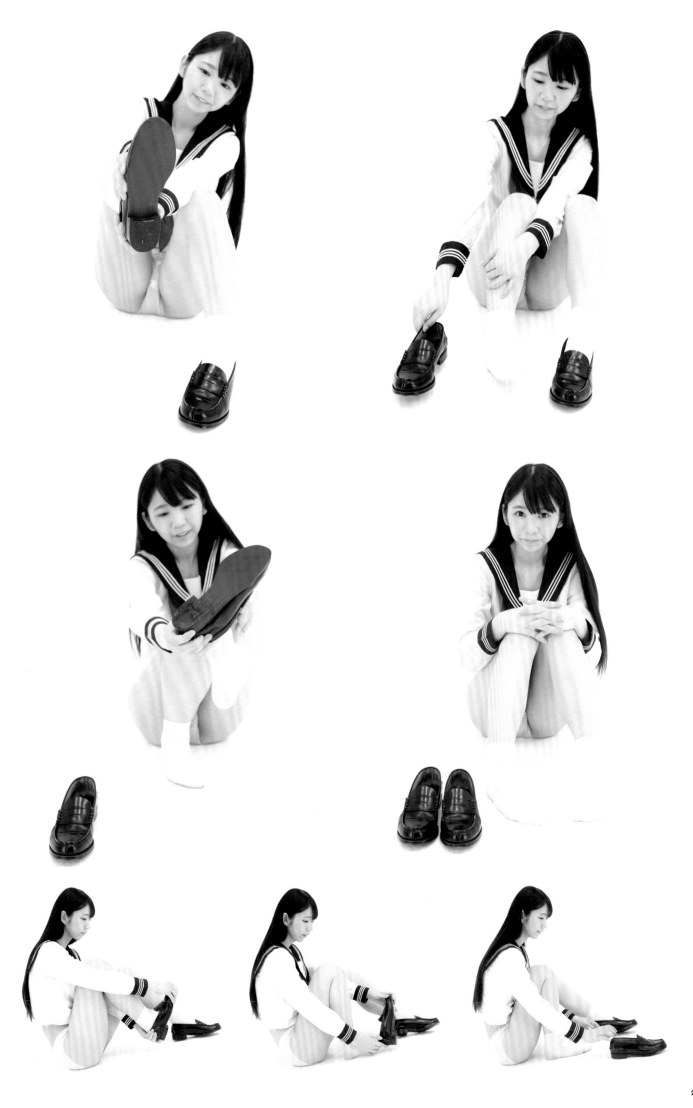

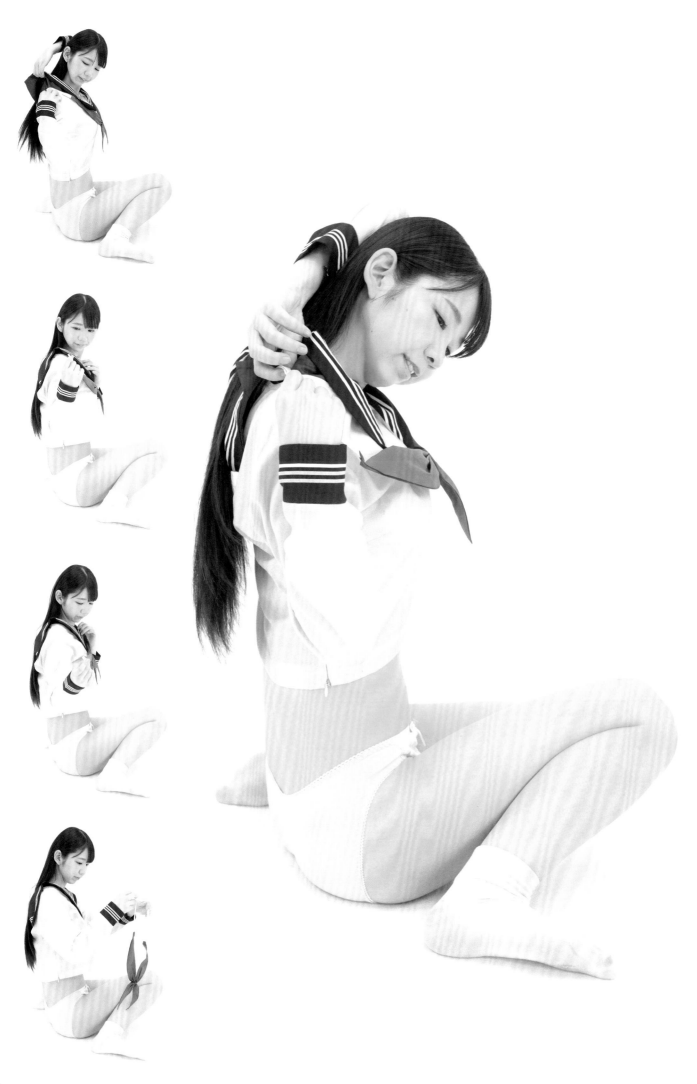

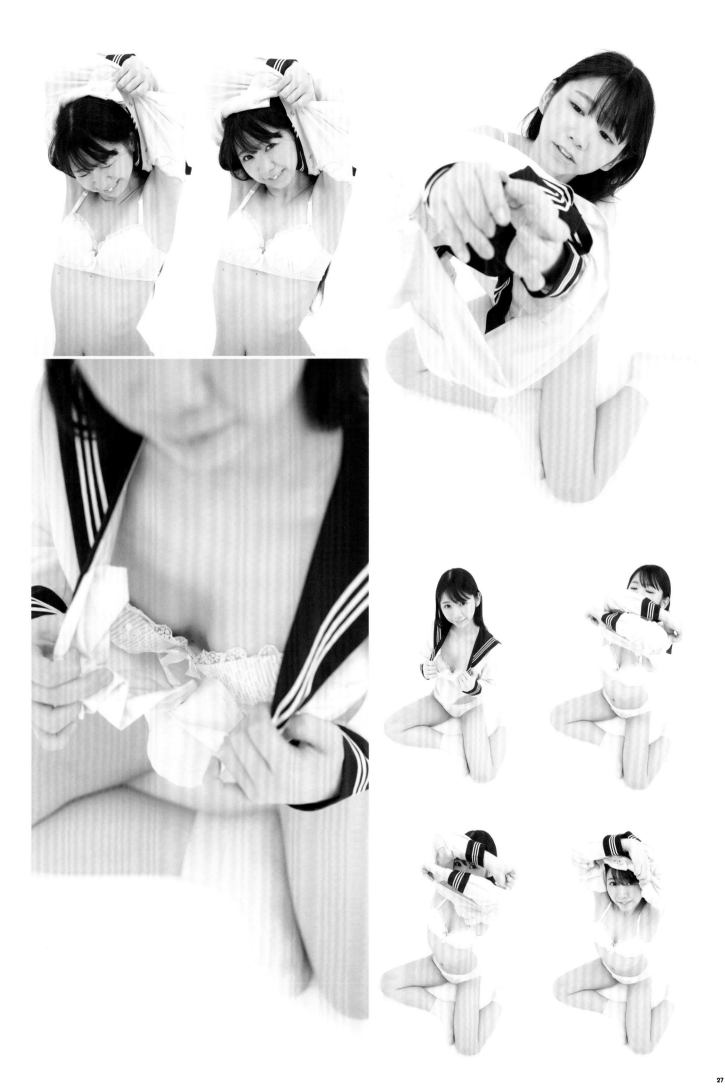

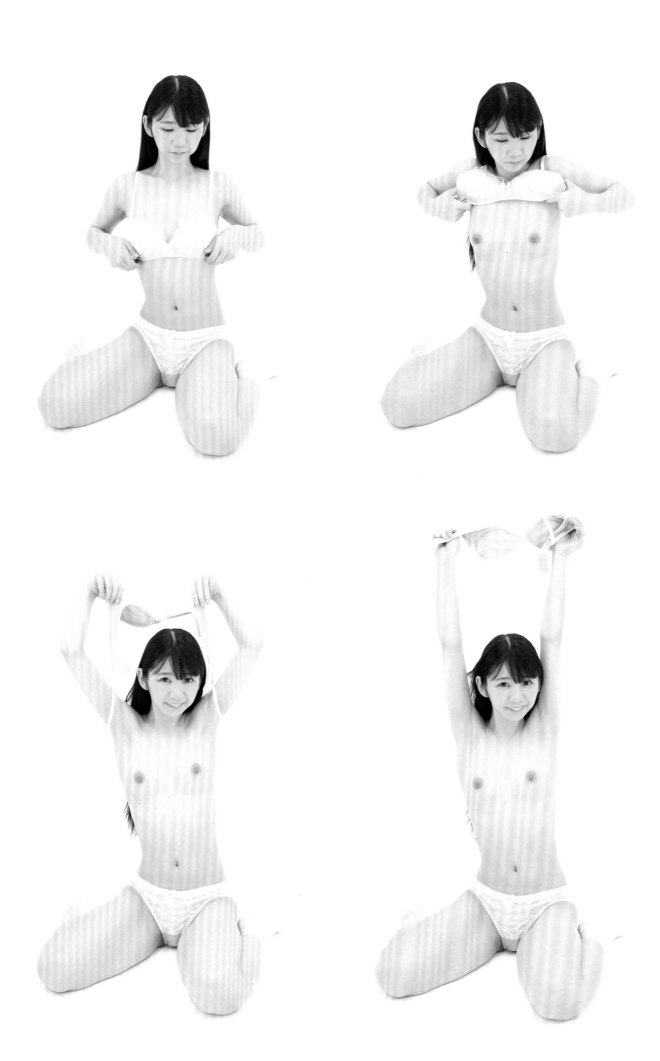

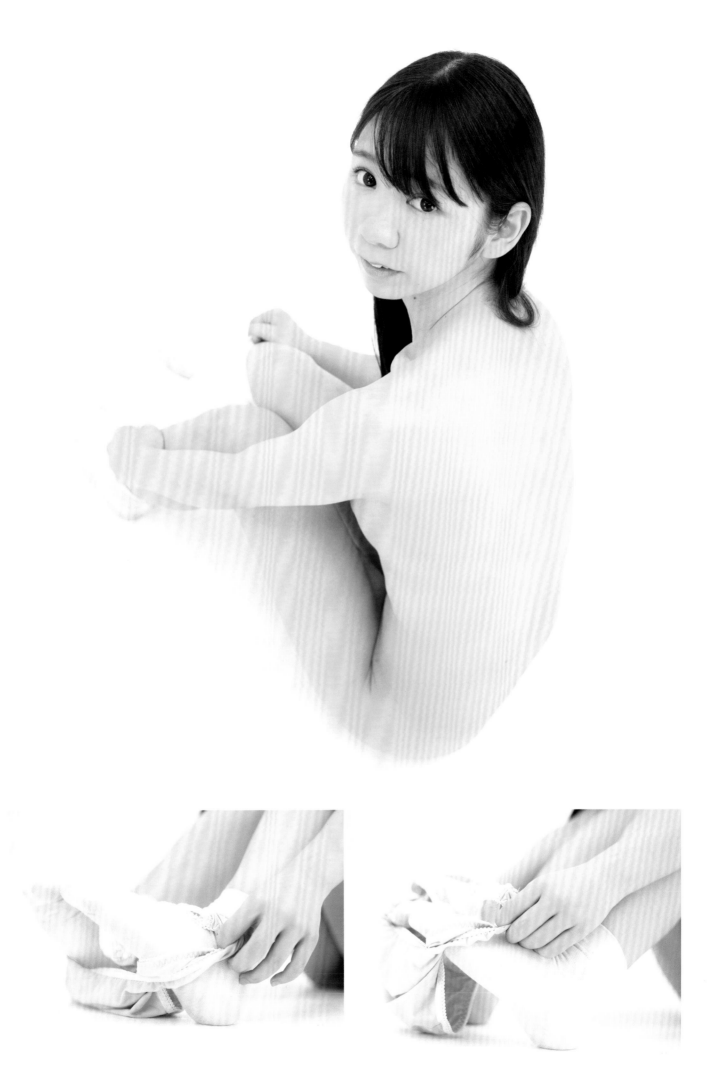

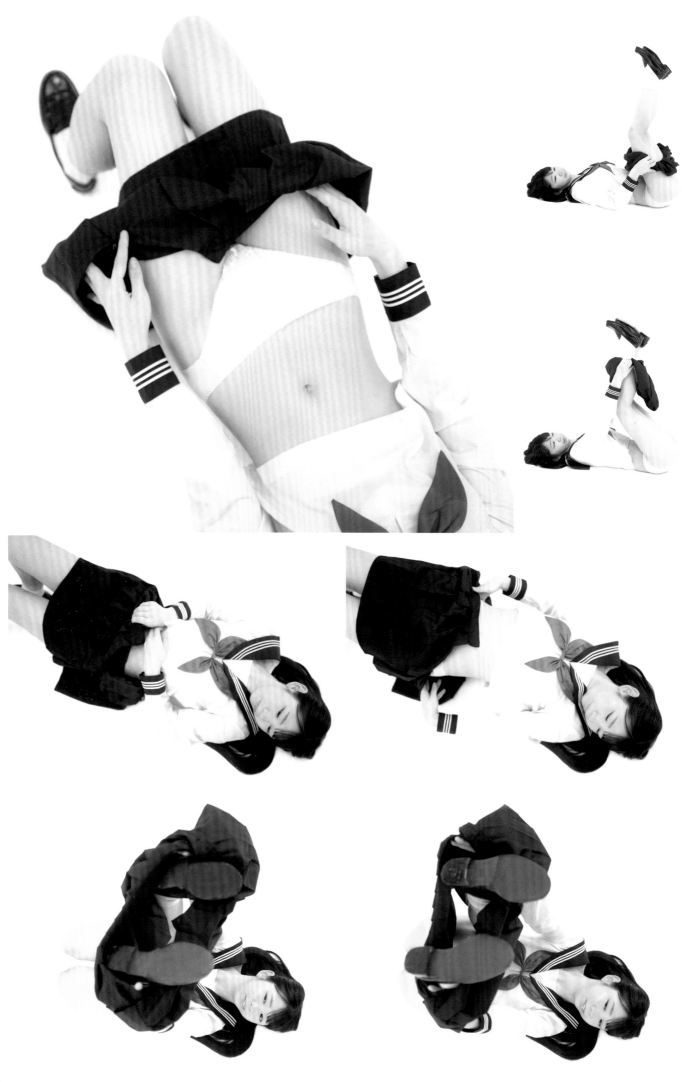

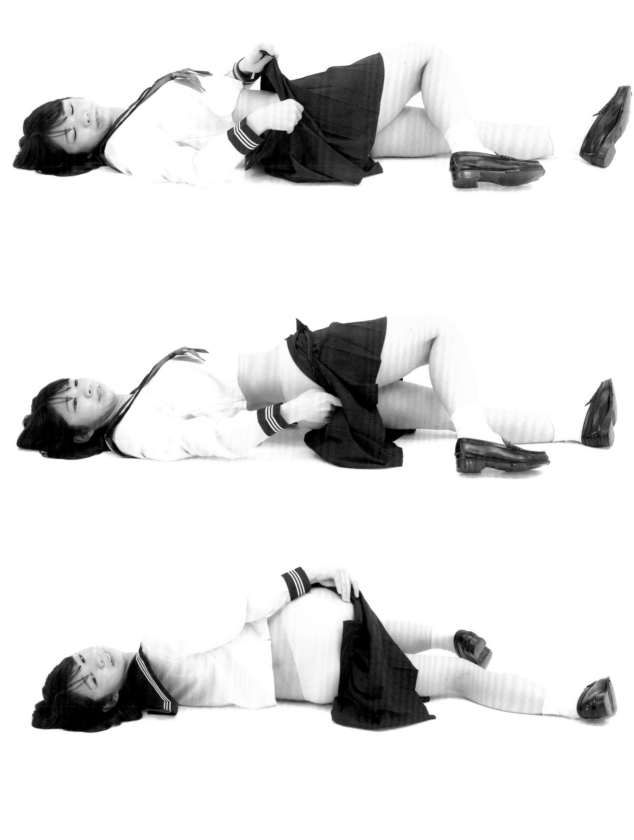
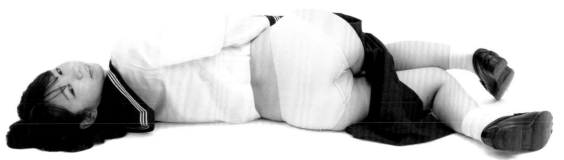

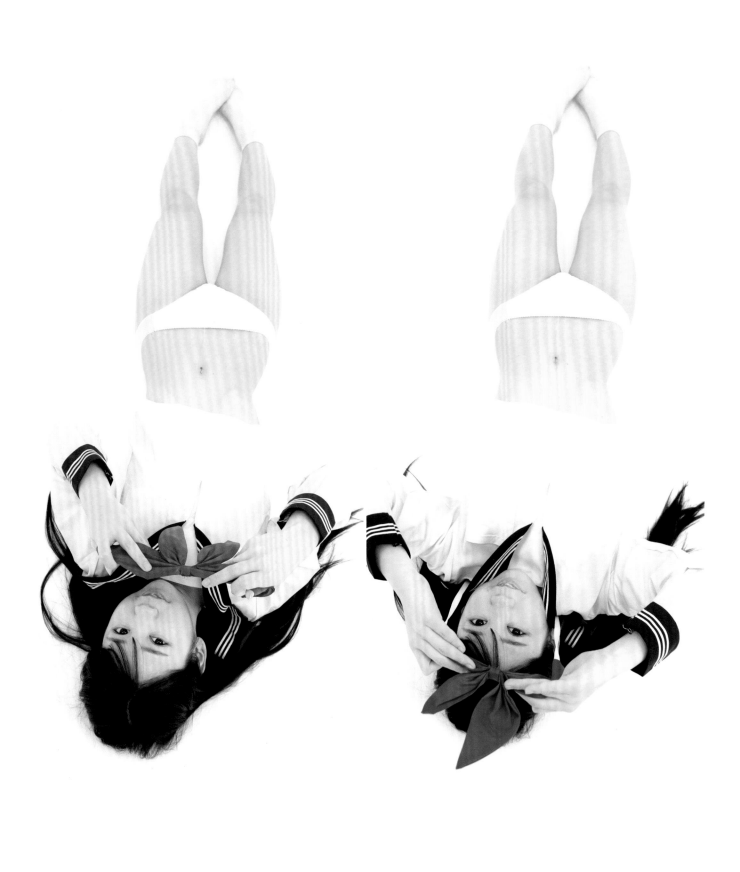
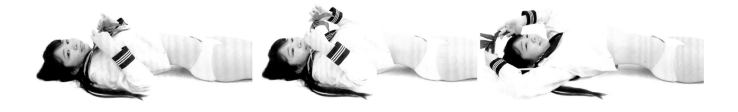

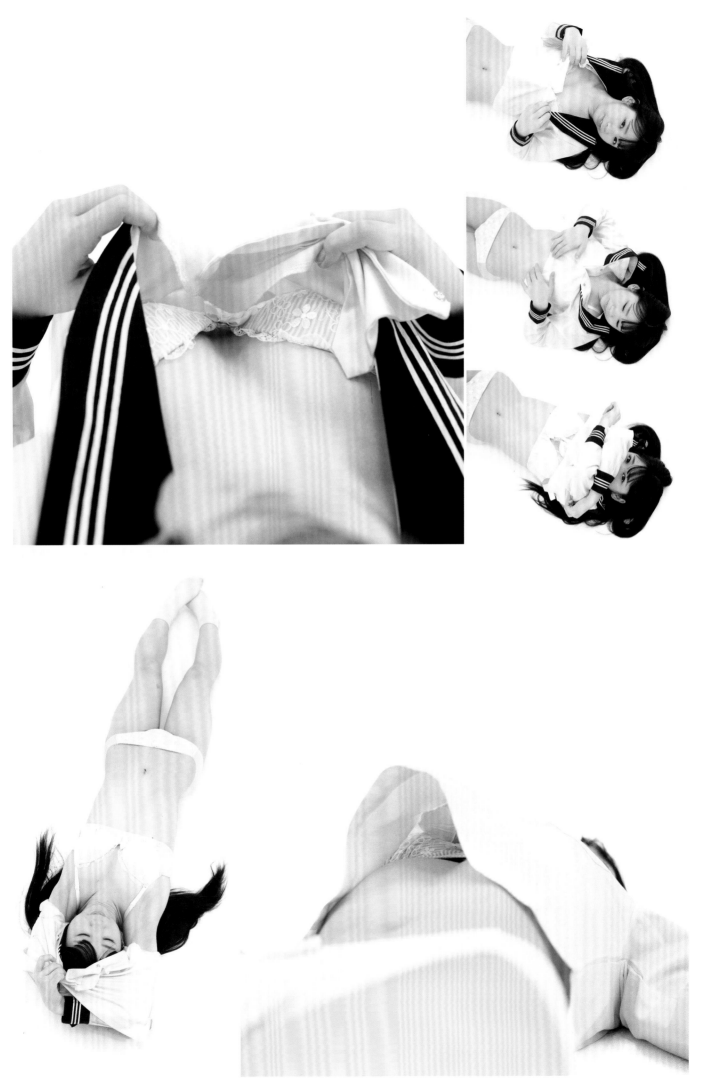

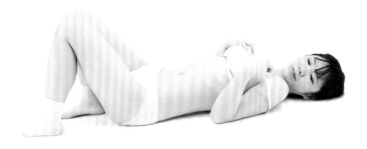
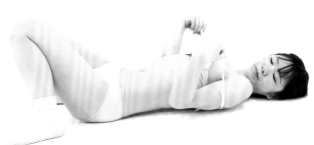
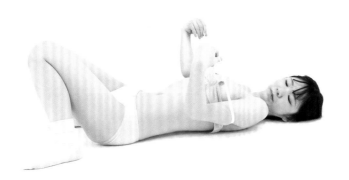
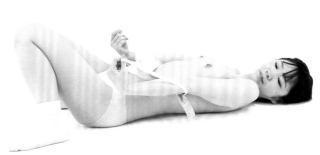
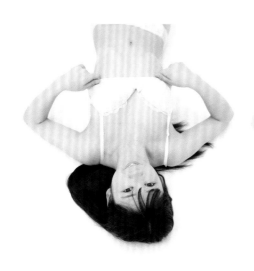
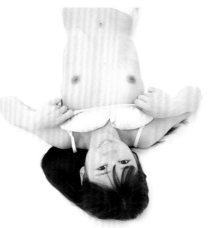
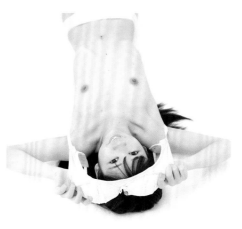

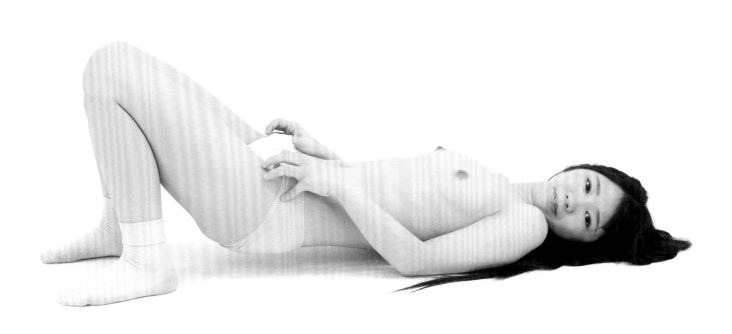

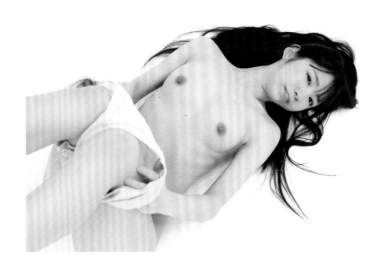

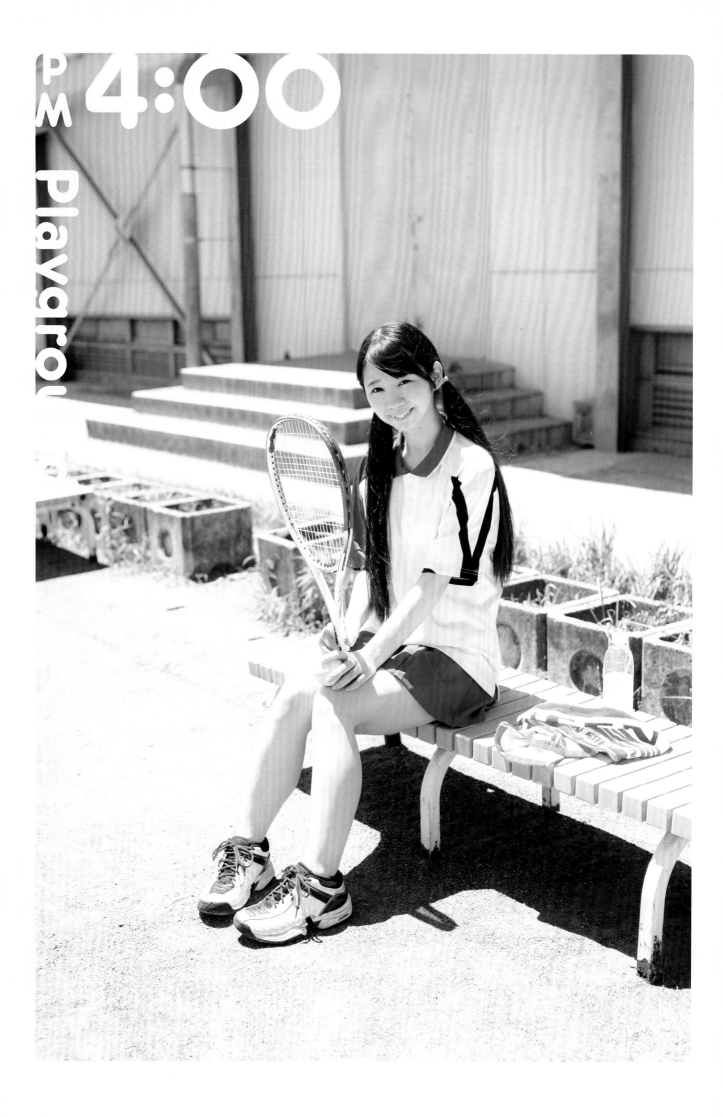

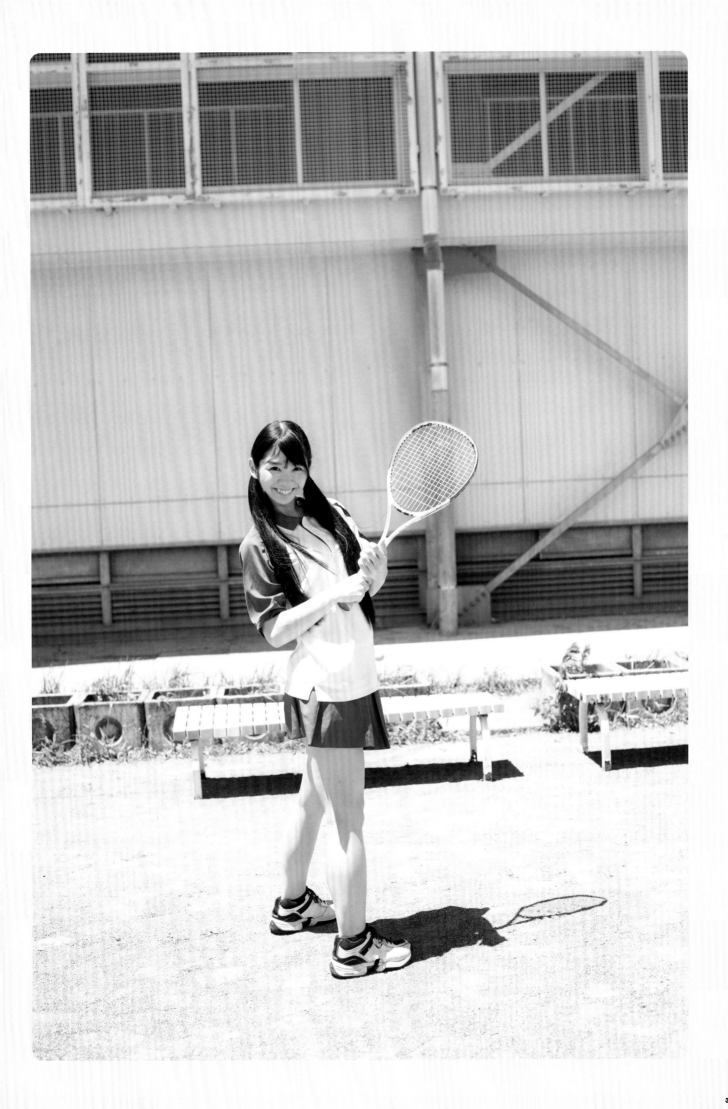

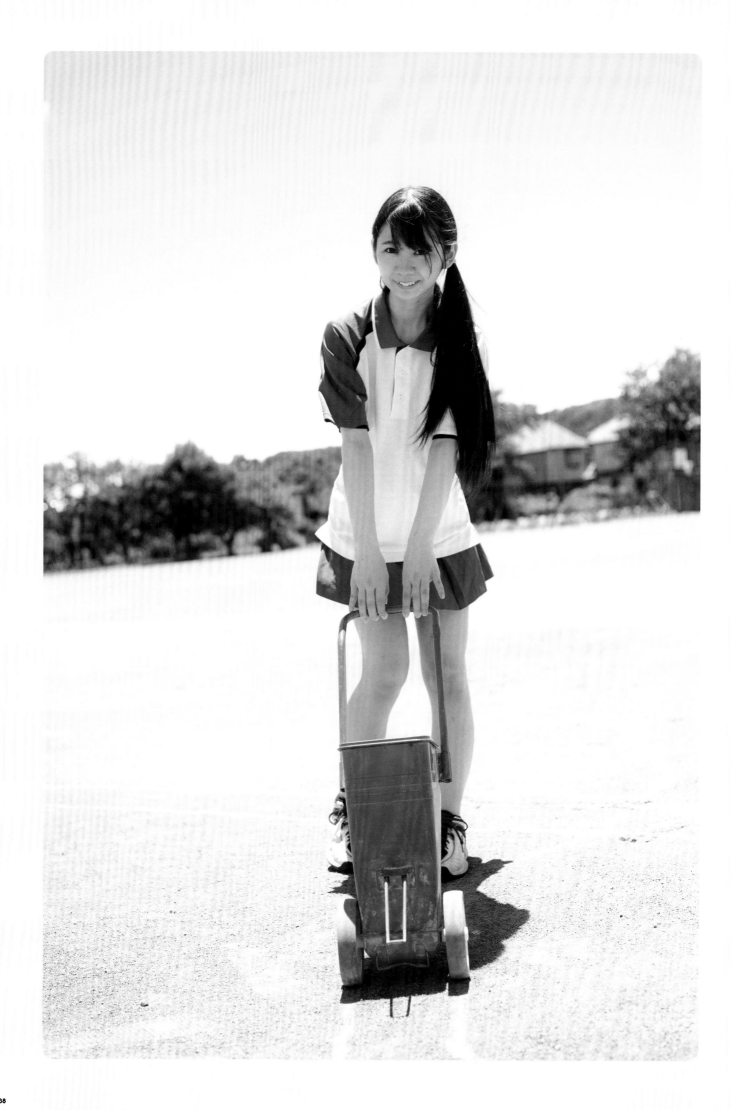

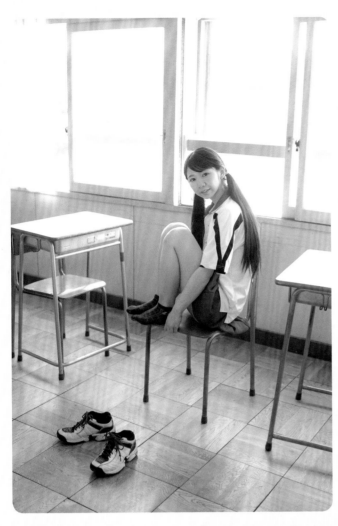

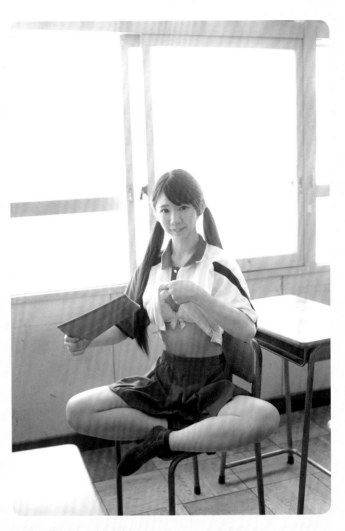

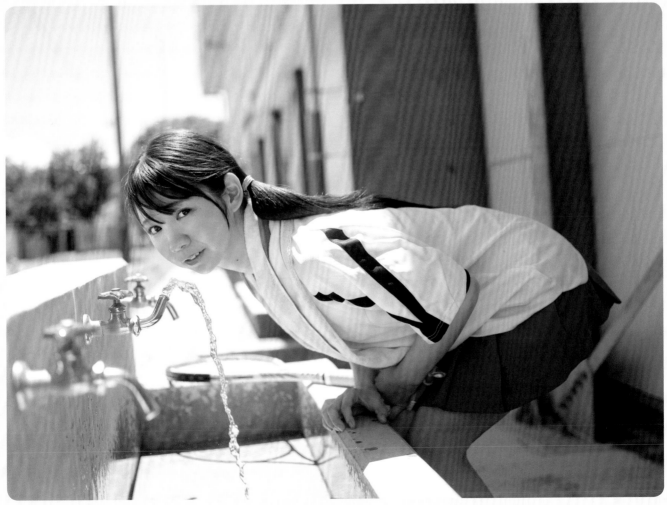

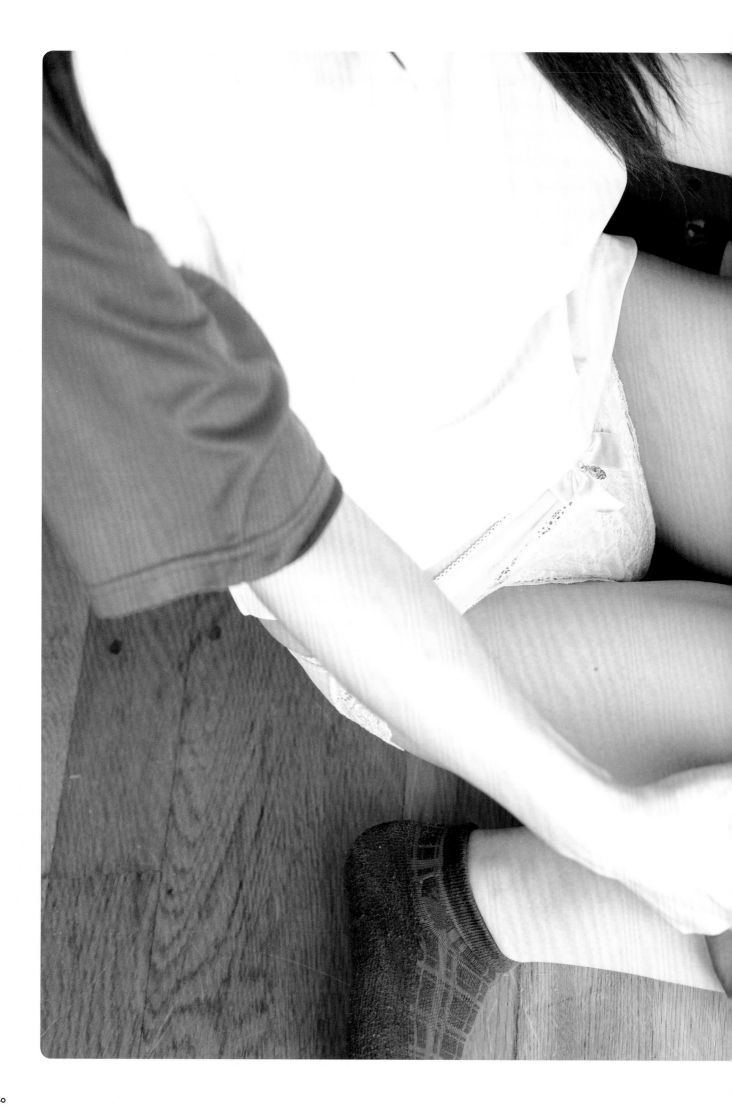

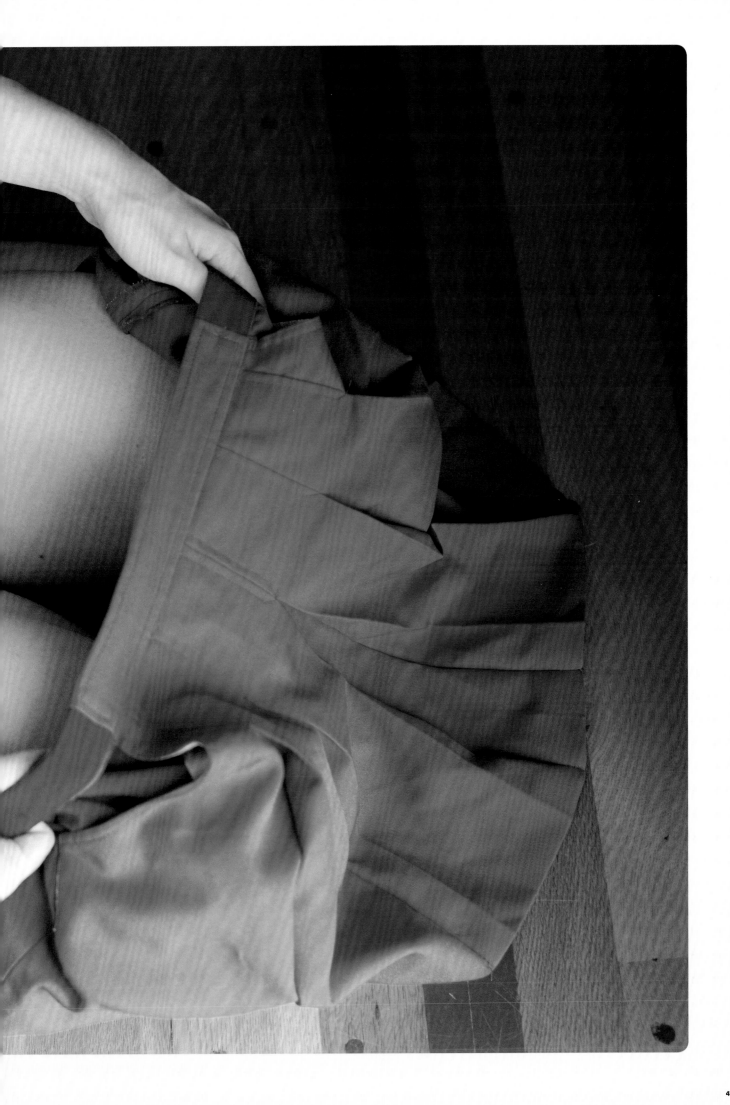

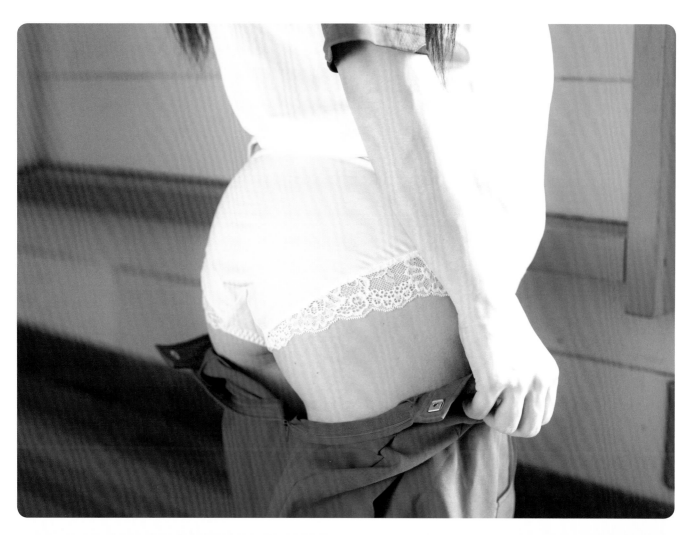

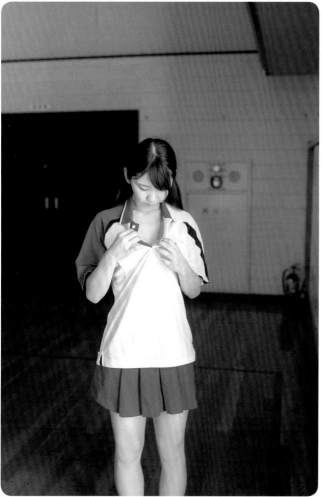

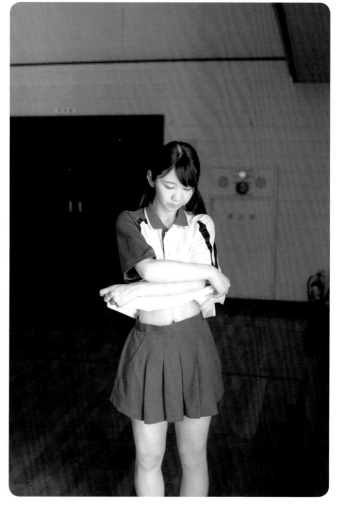

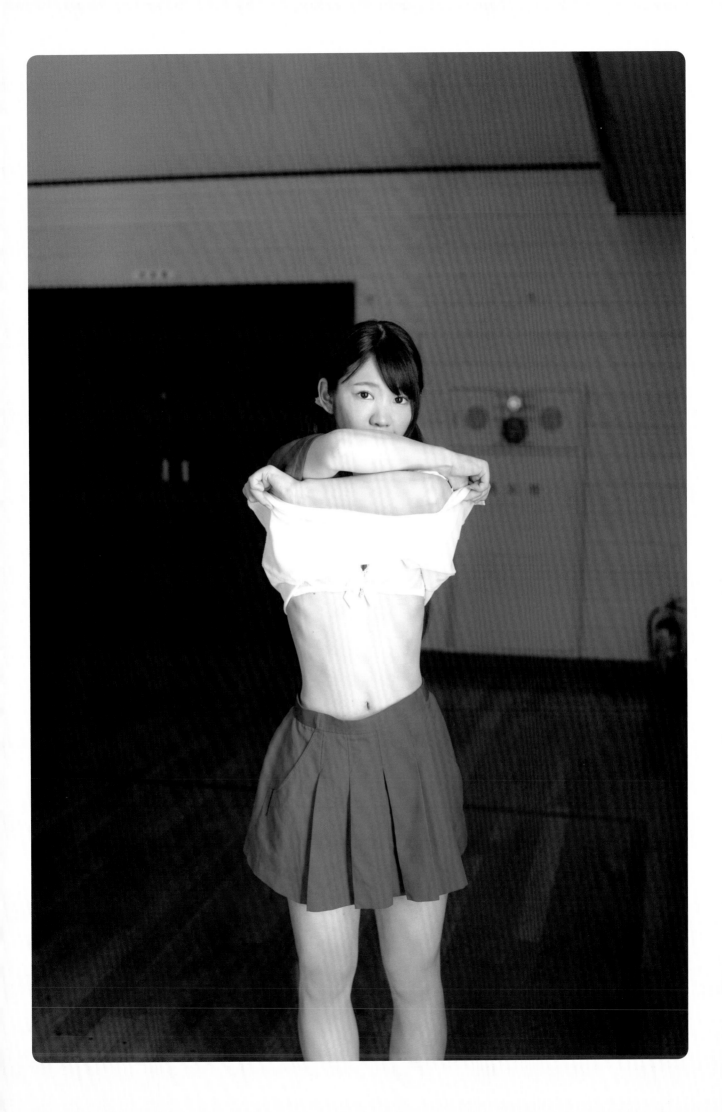

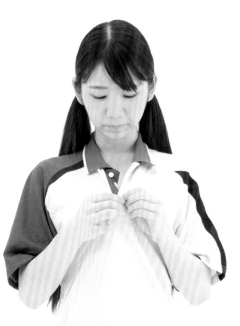
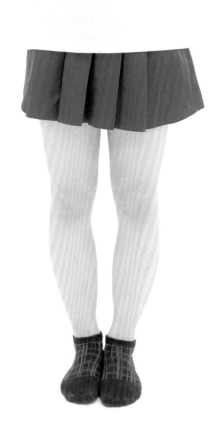
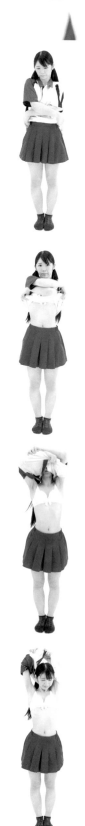

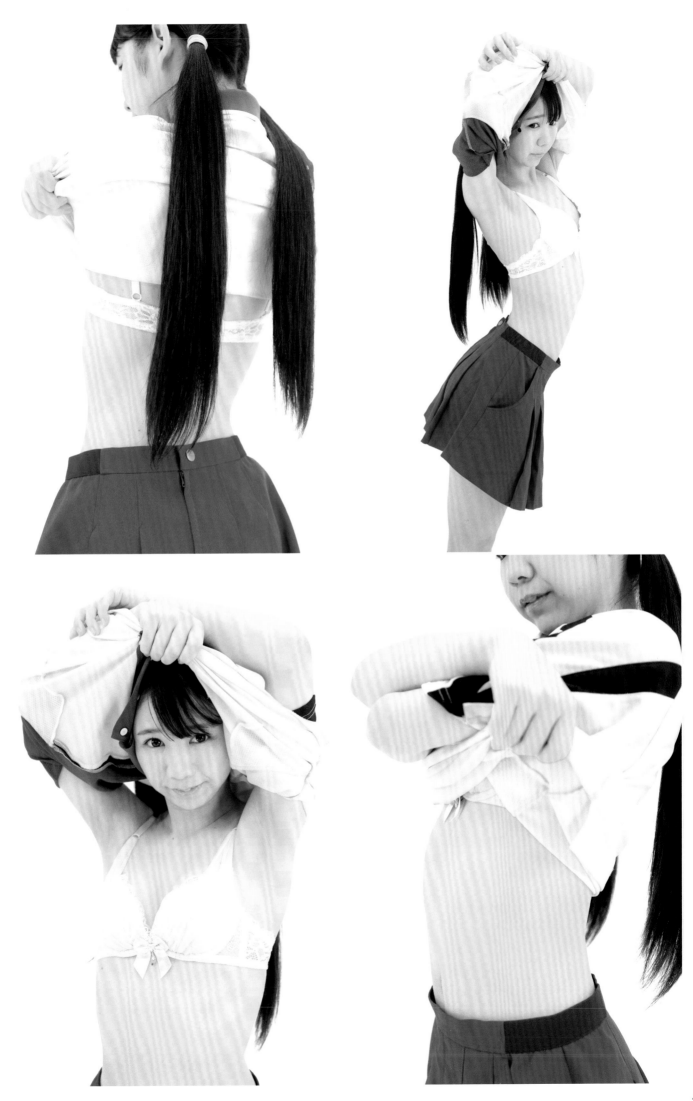

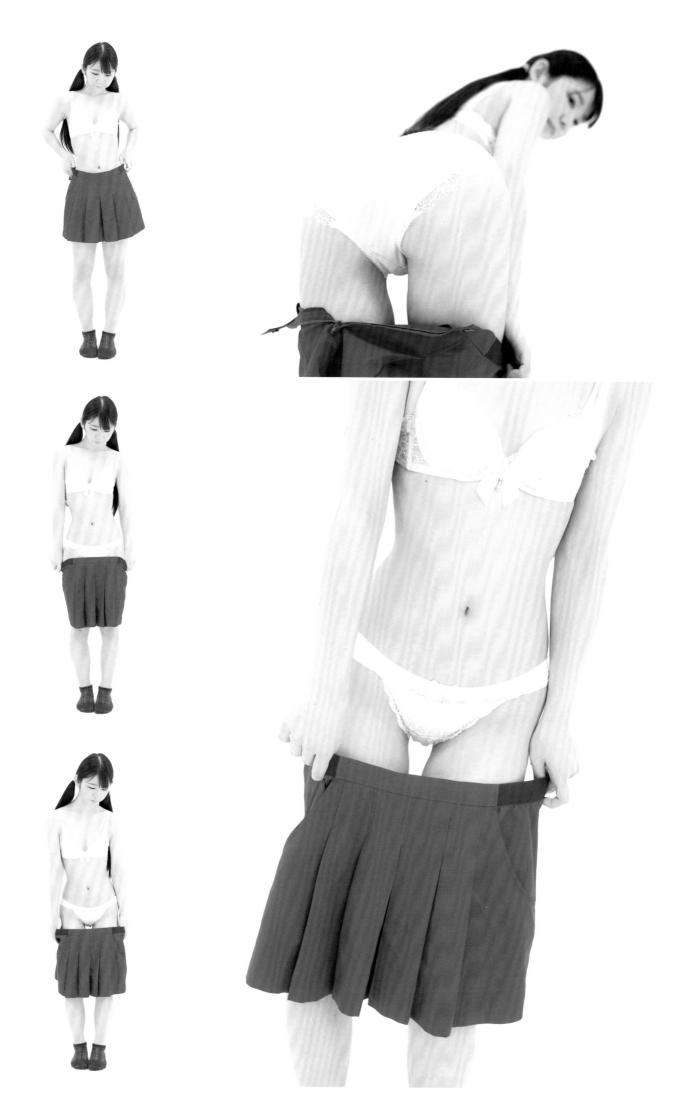

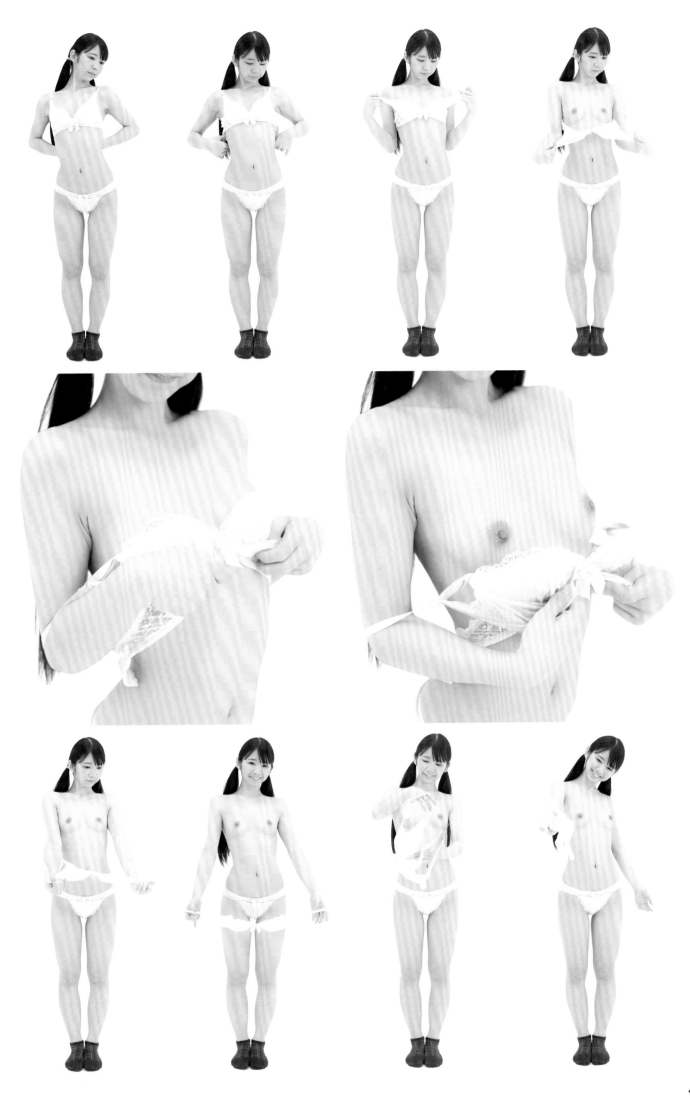

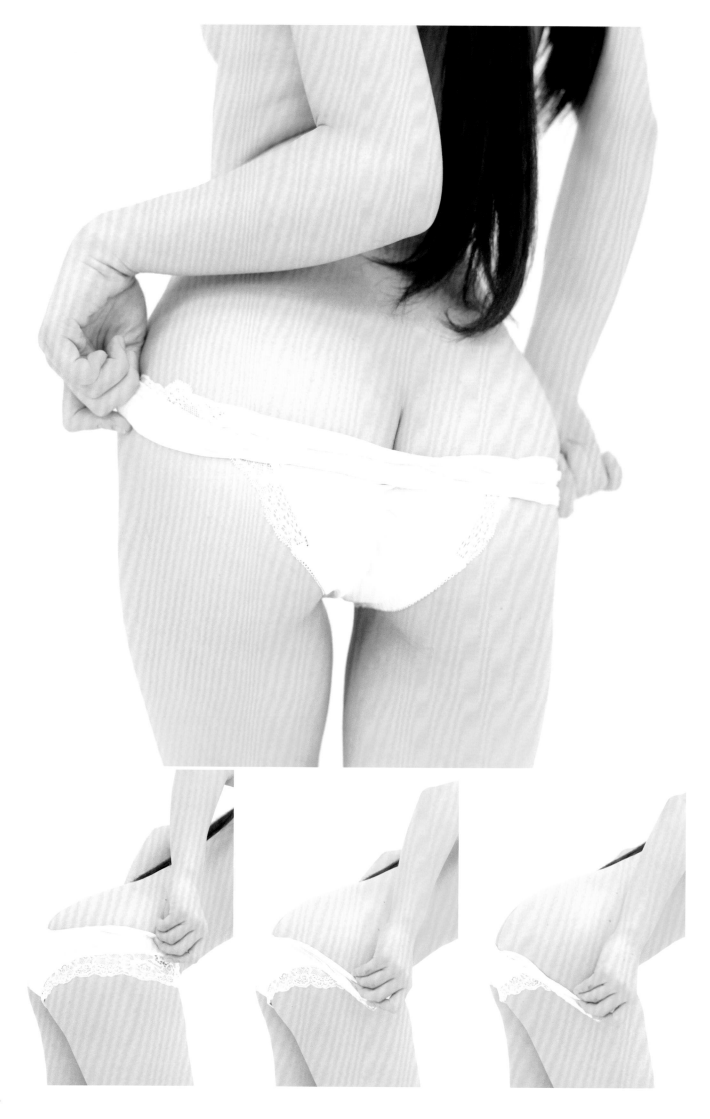

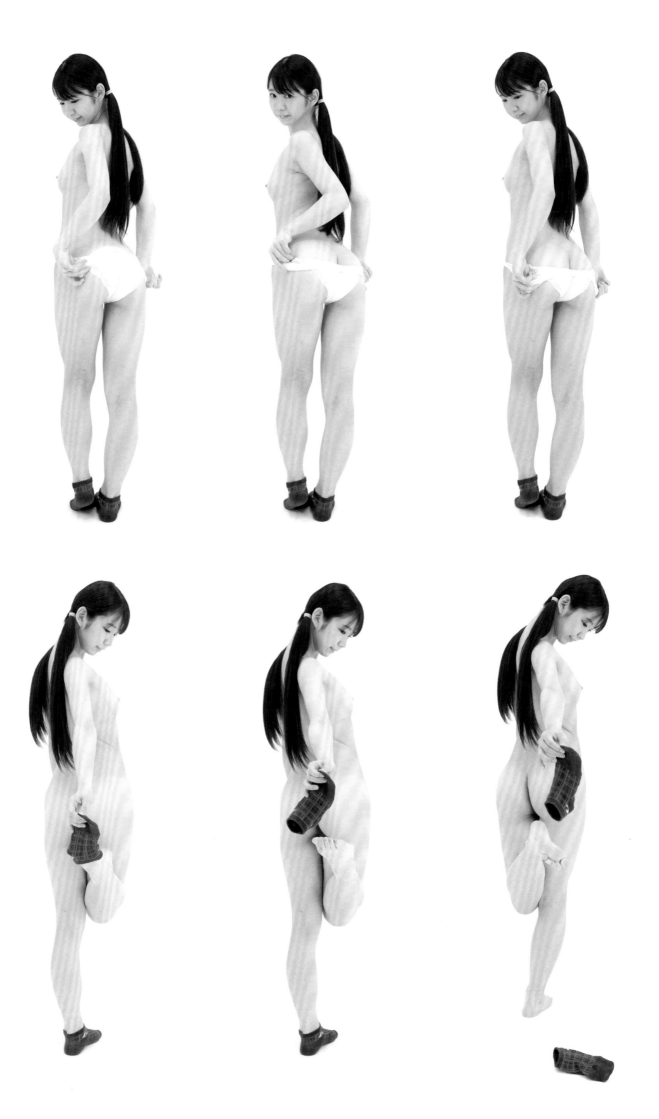

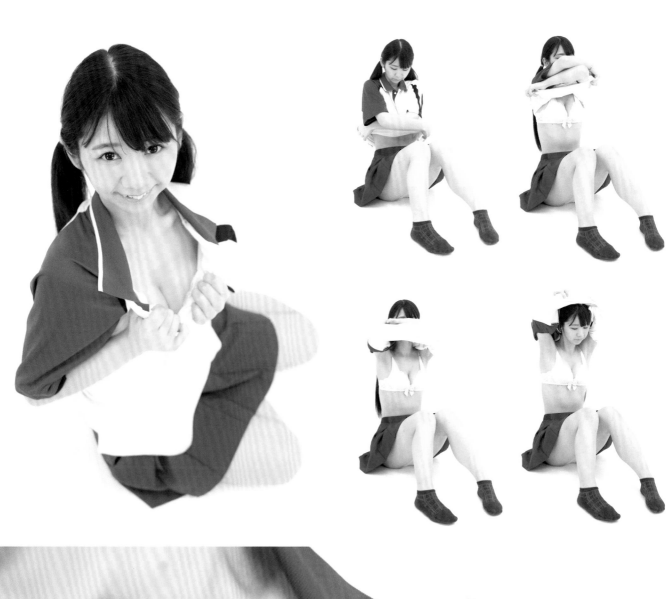

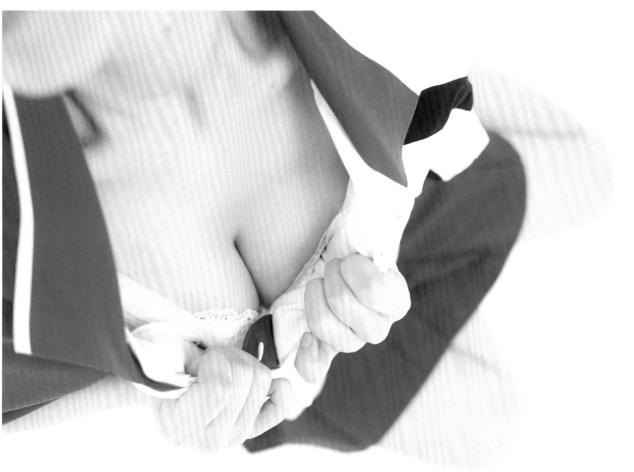

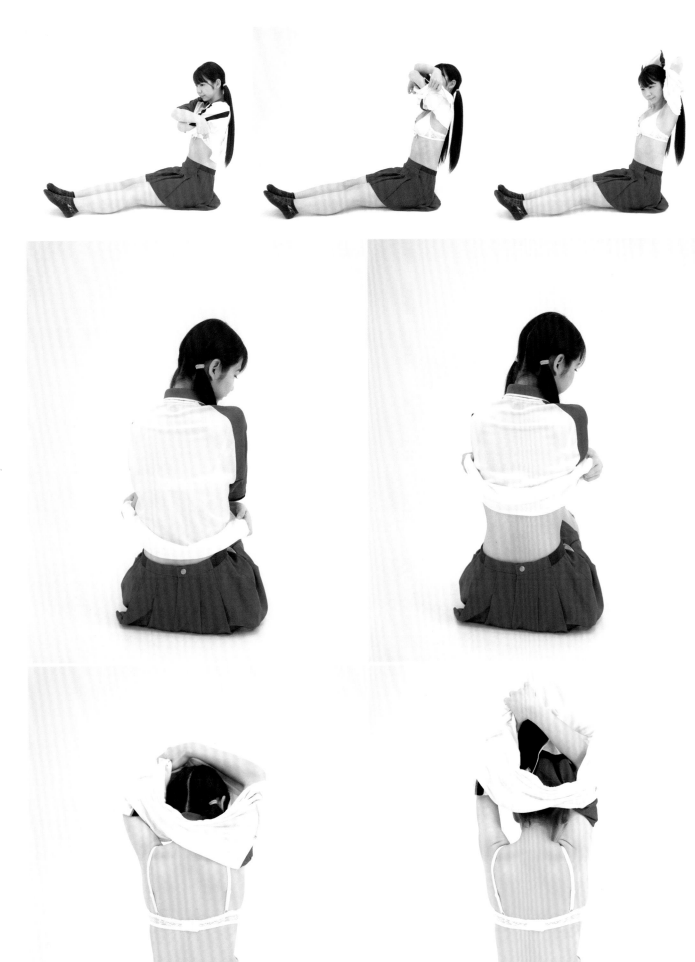

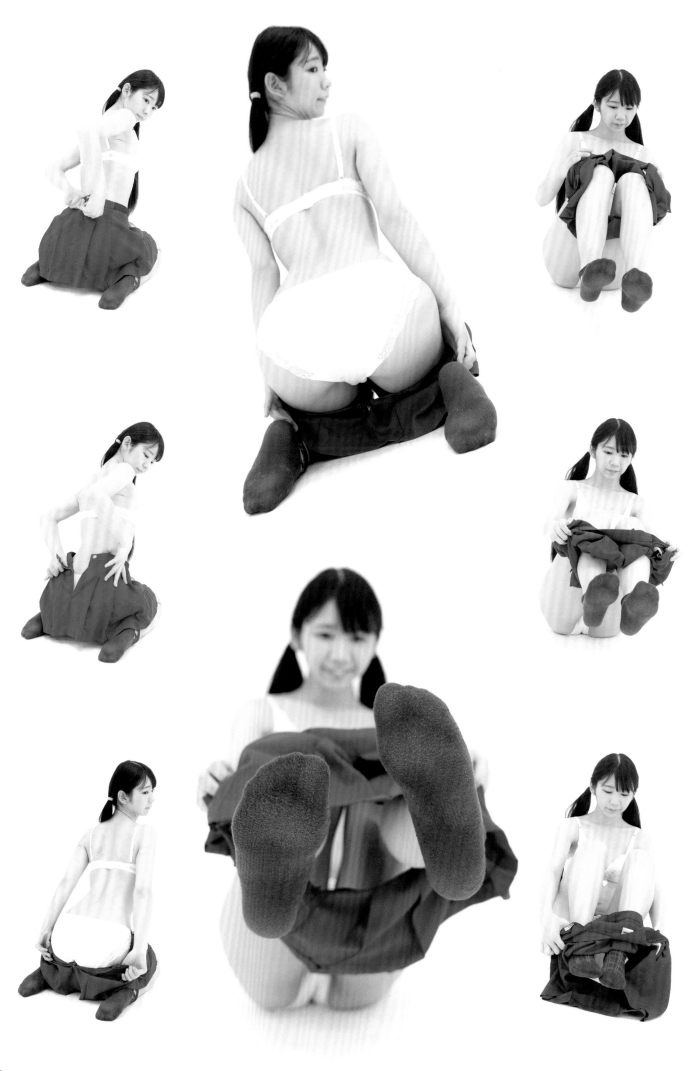

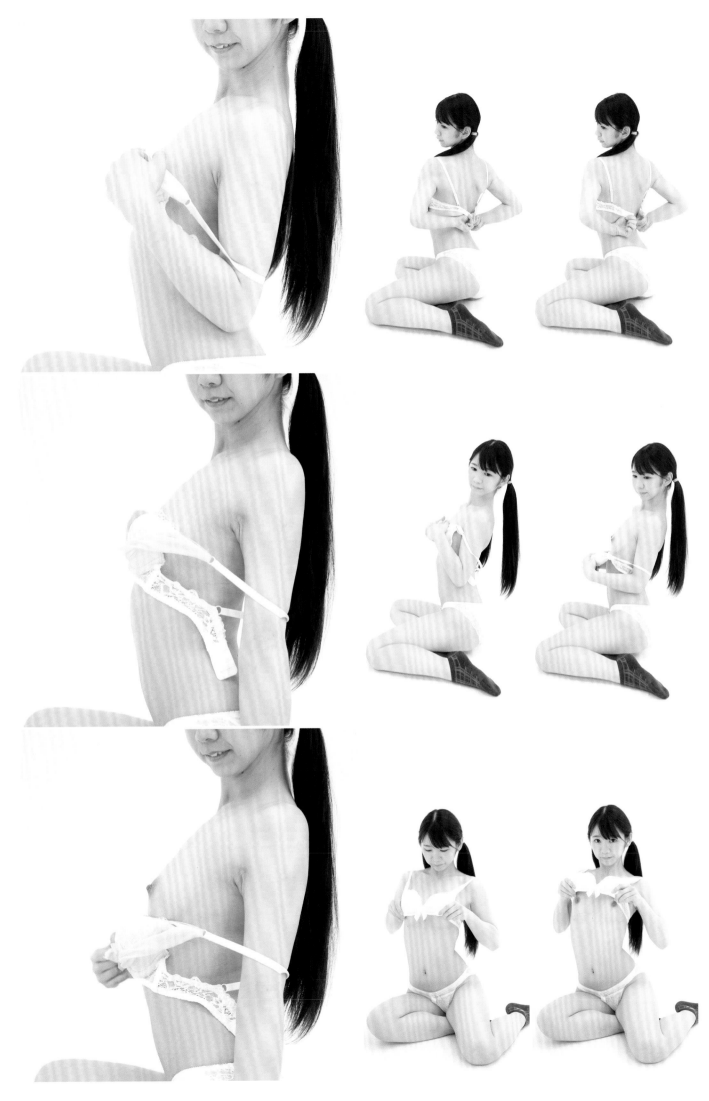

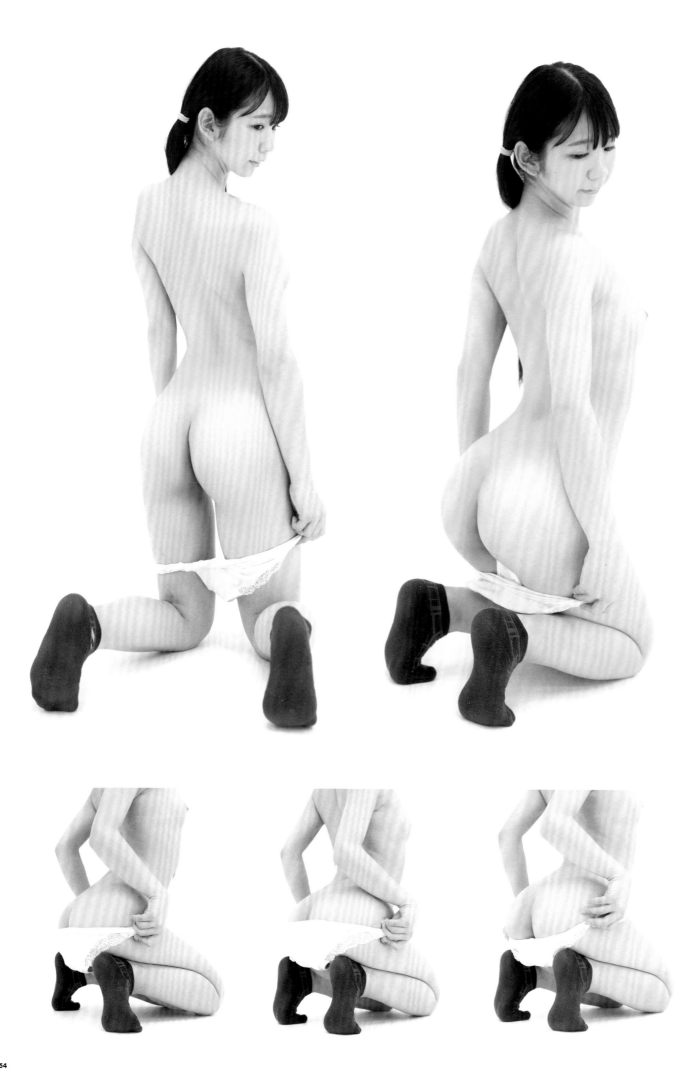

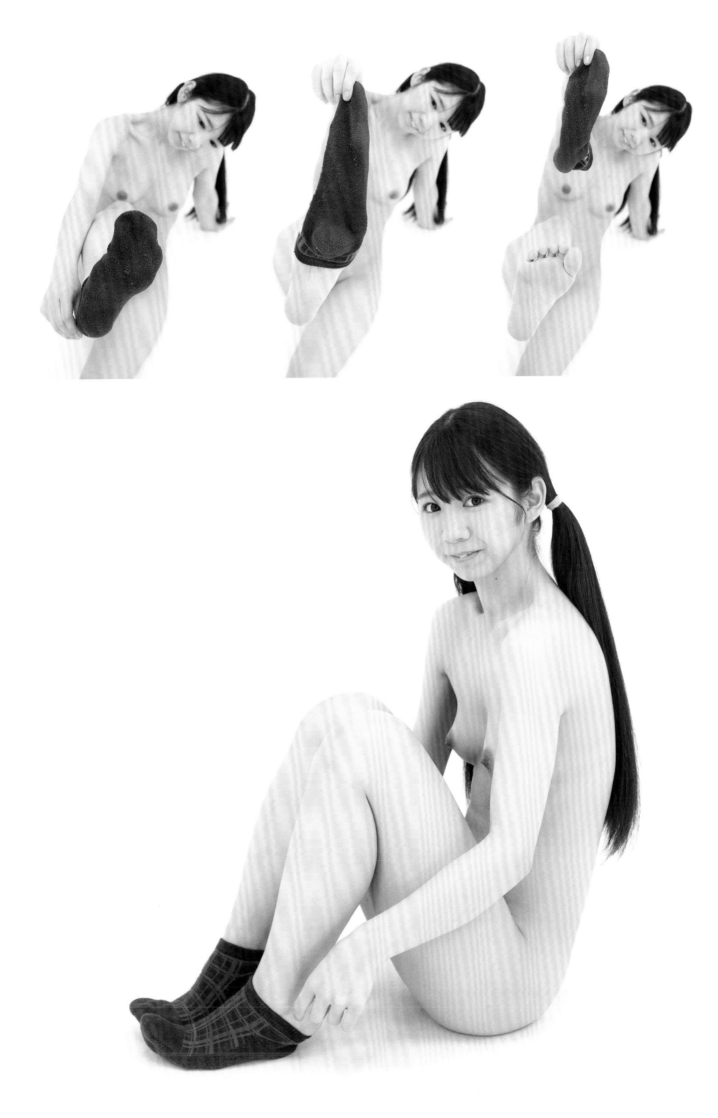

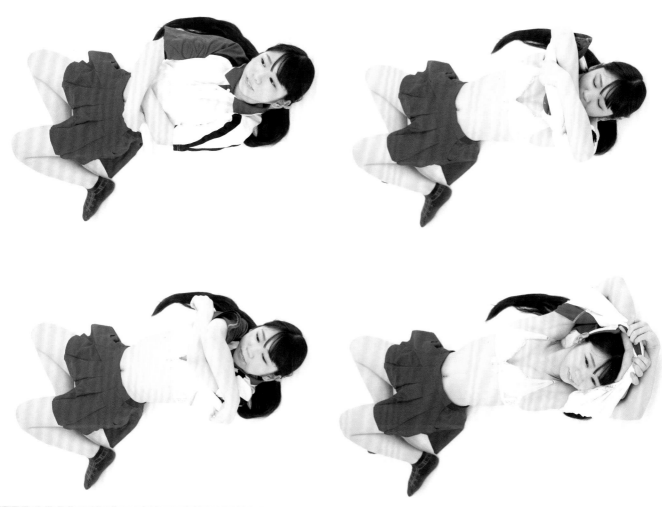

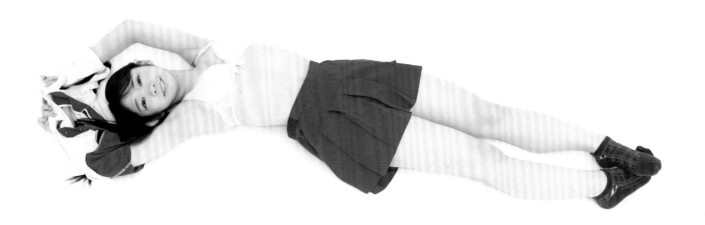

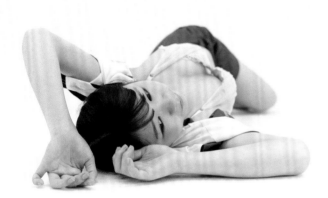

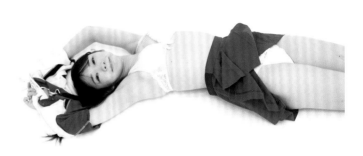

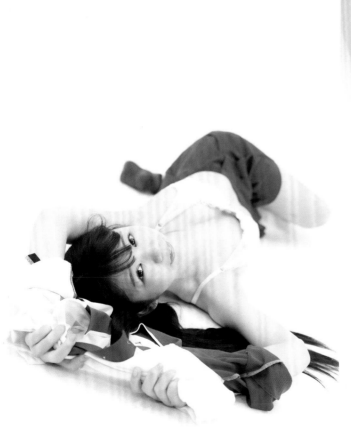

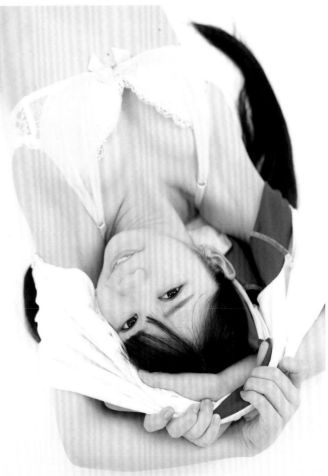

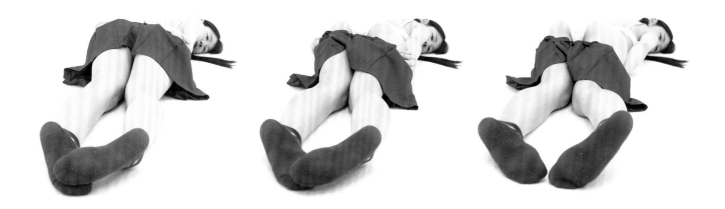

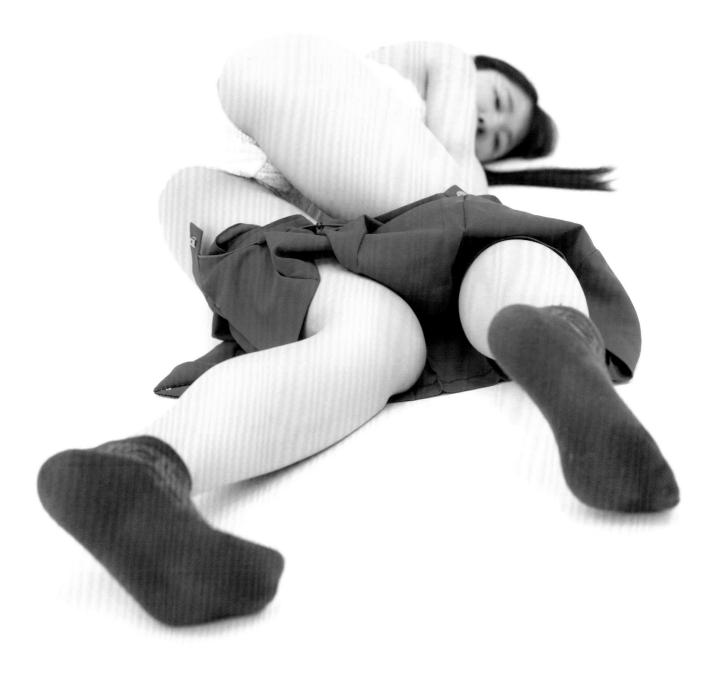

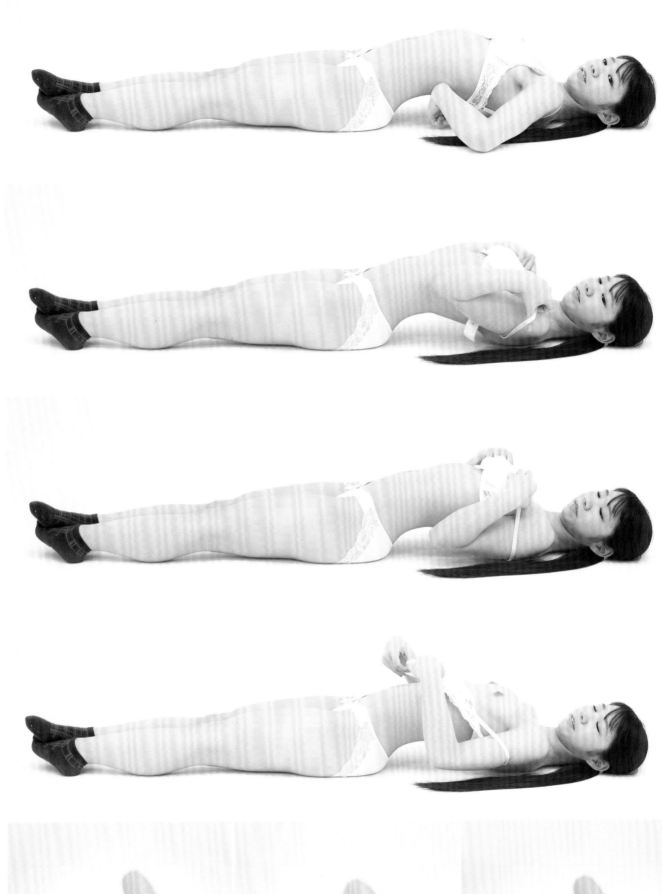

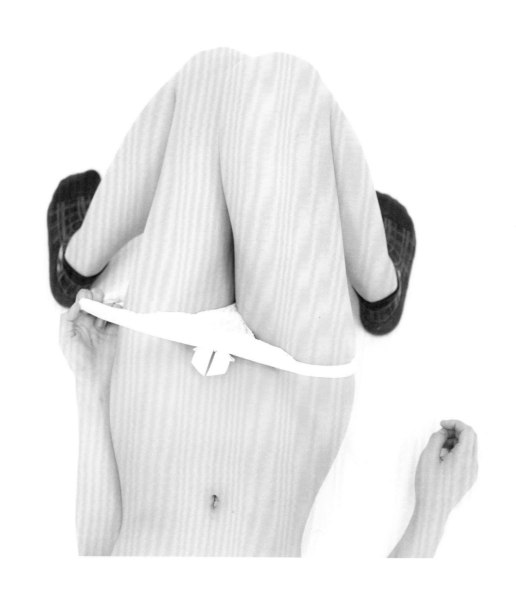

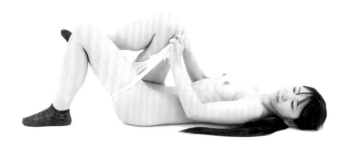 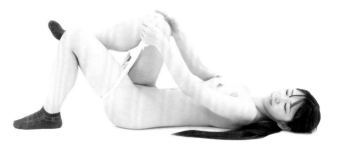

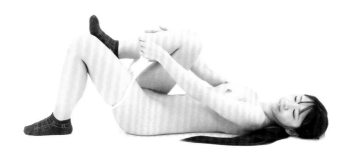 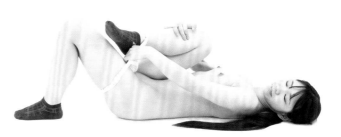

2章 大學生篇

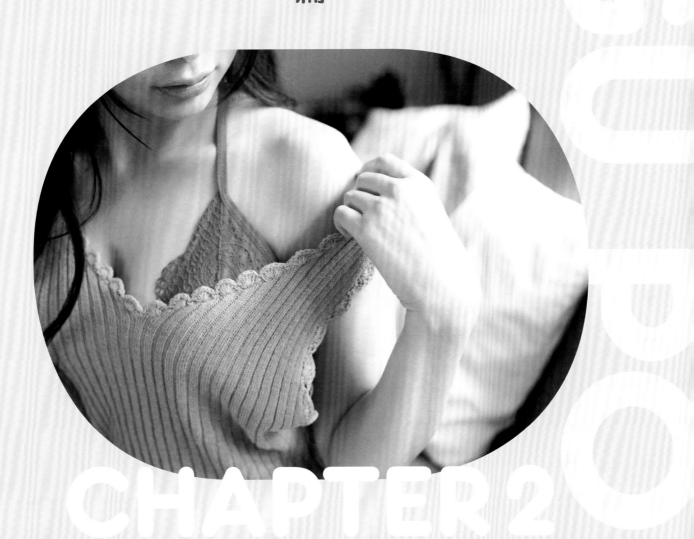

CHAPTER2

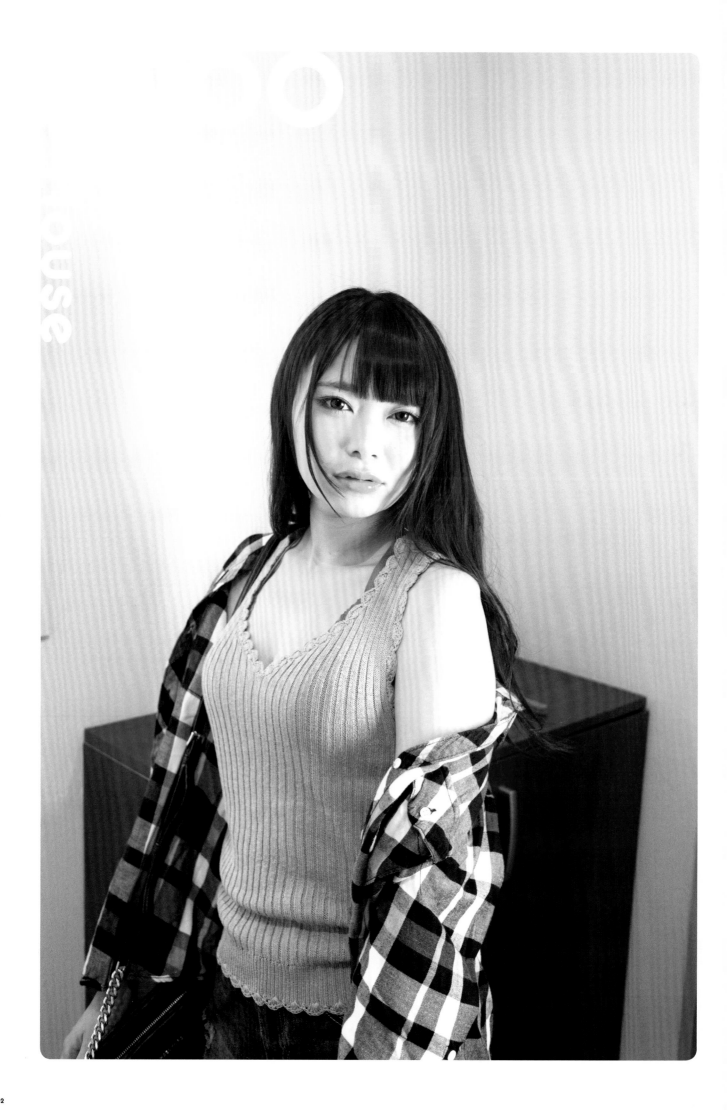

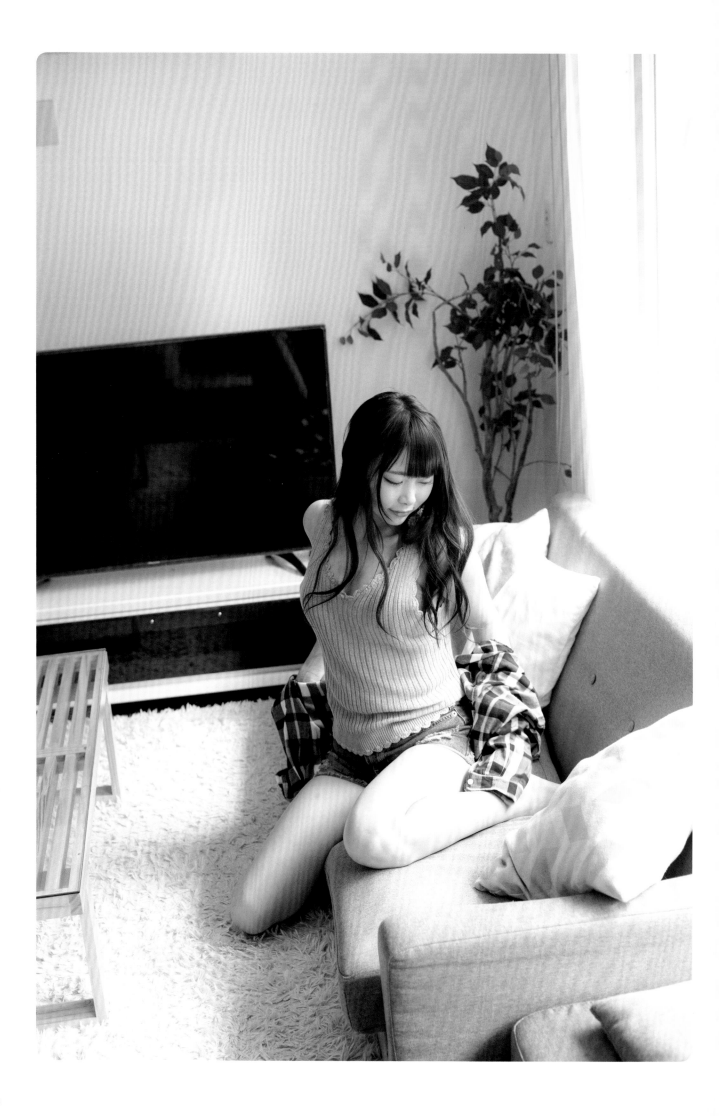

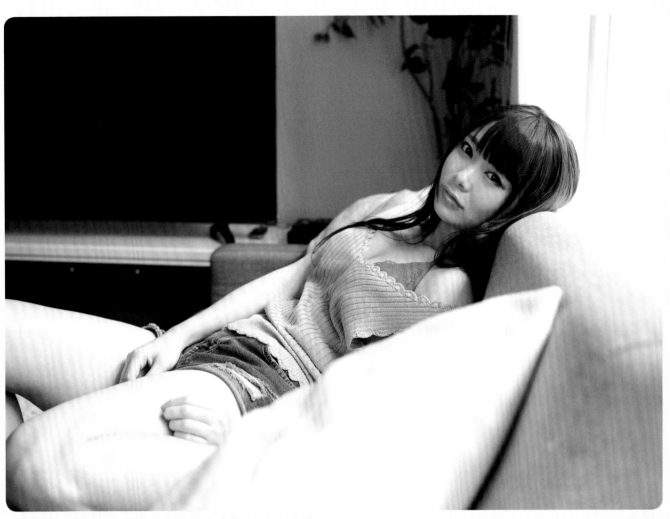

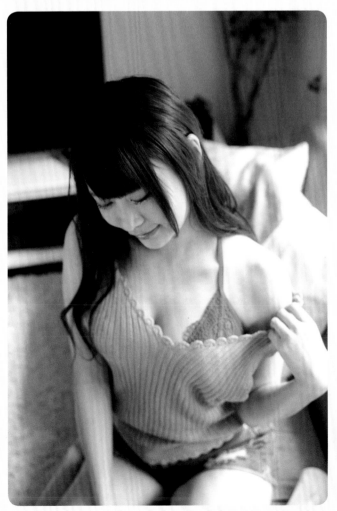

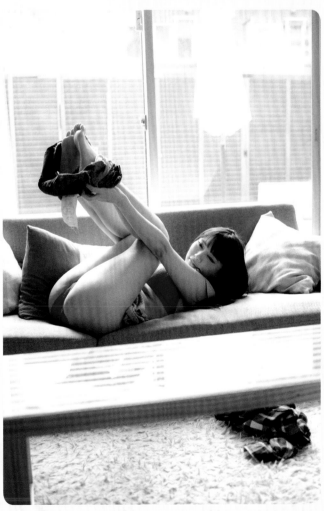

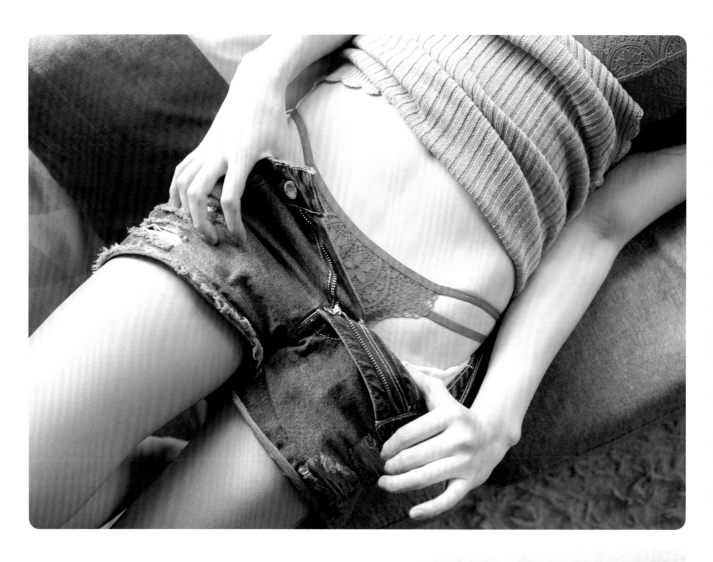

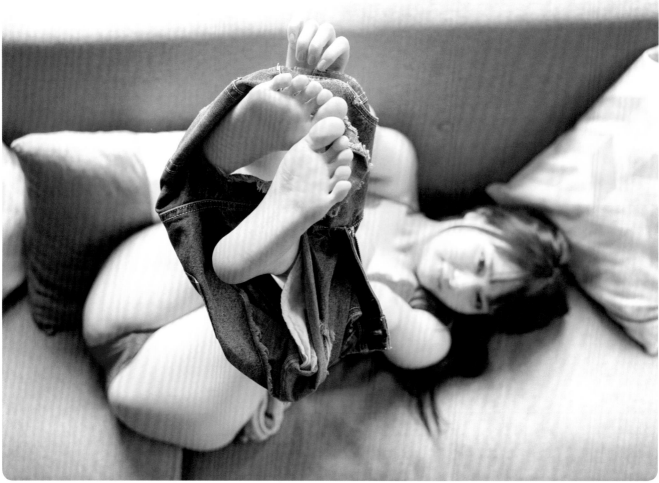

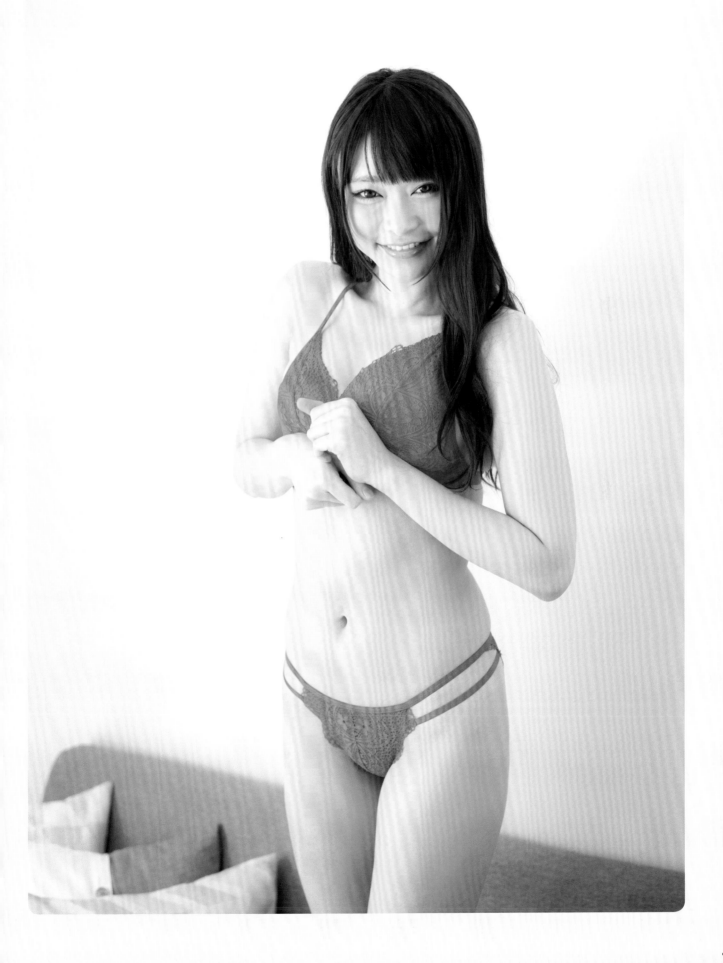

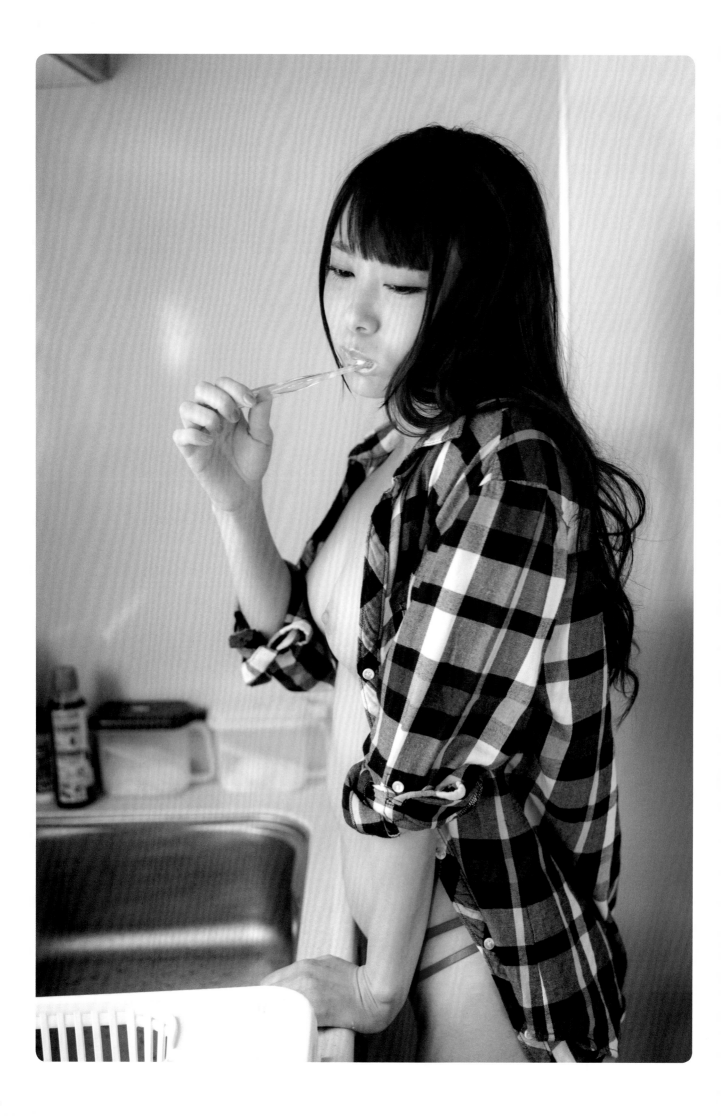

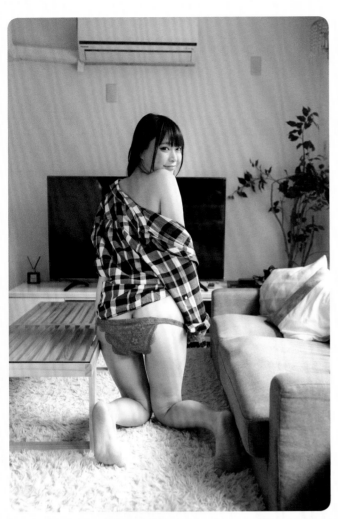
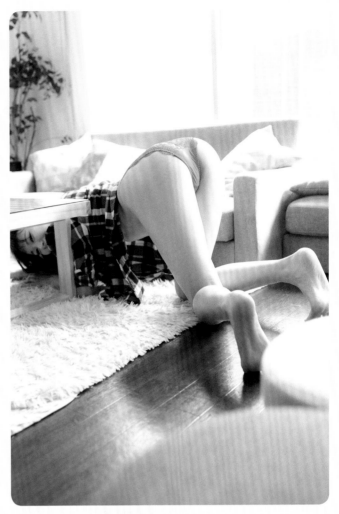
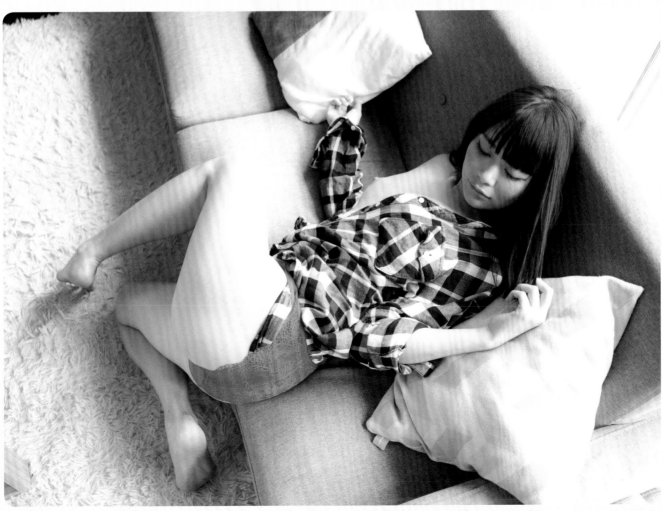

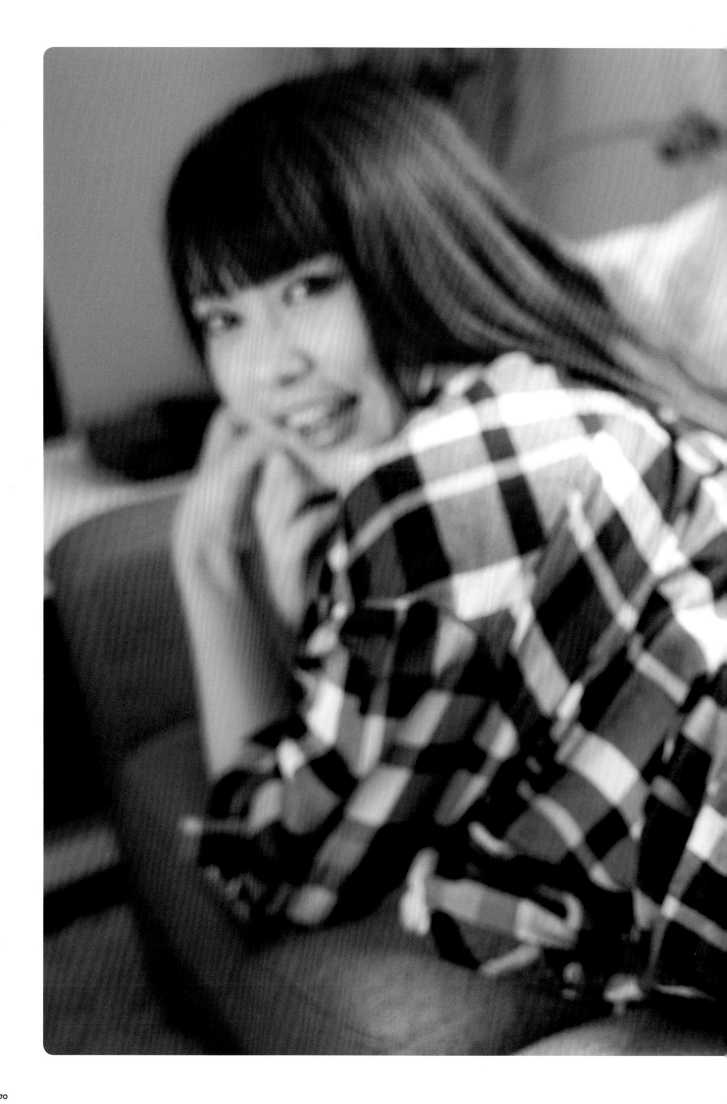

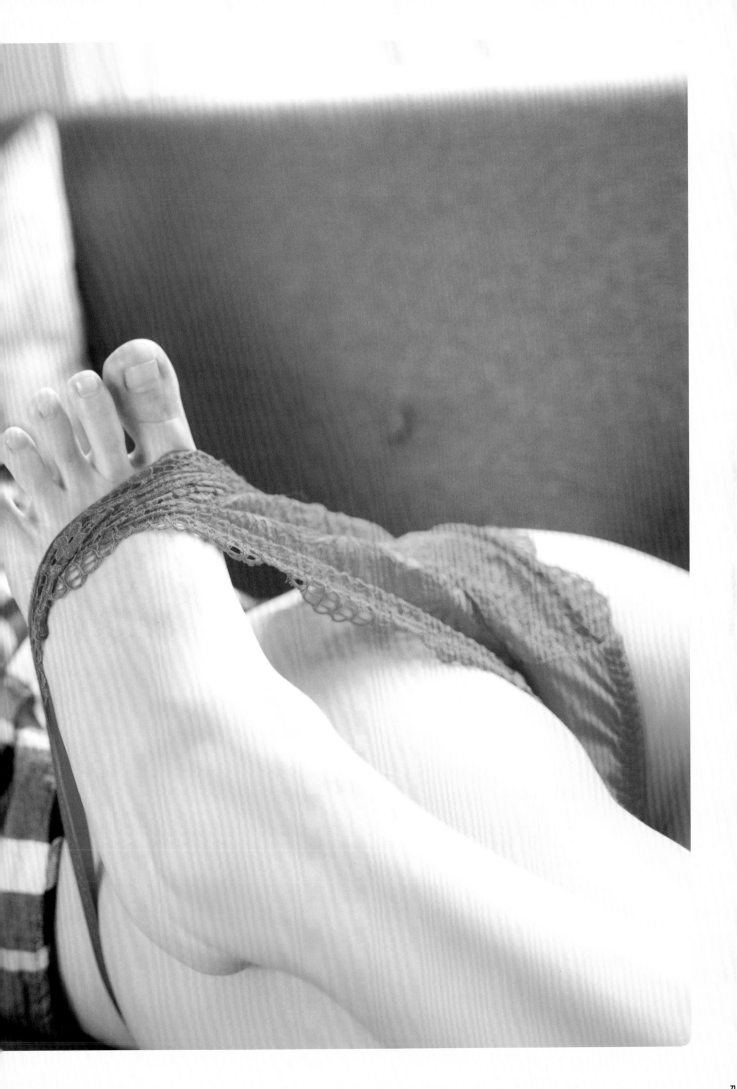

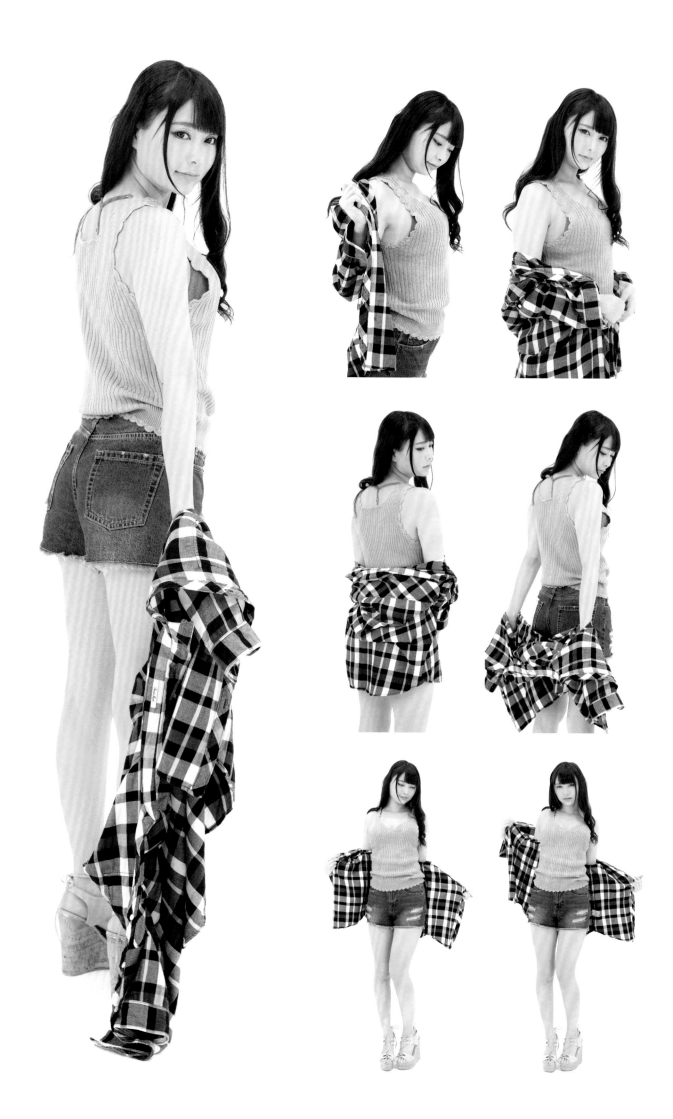

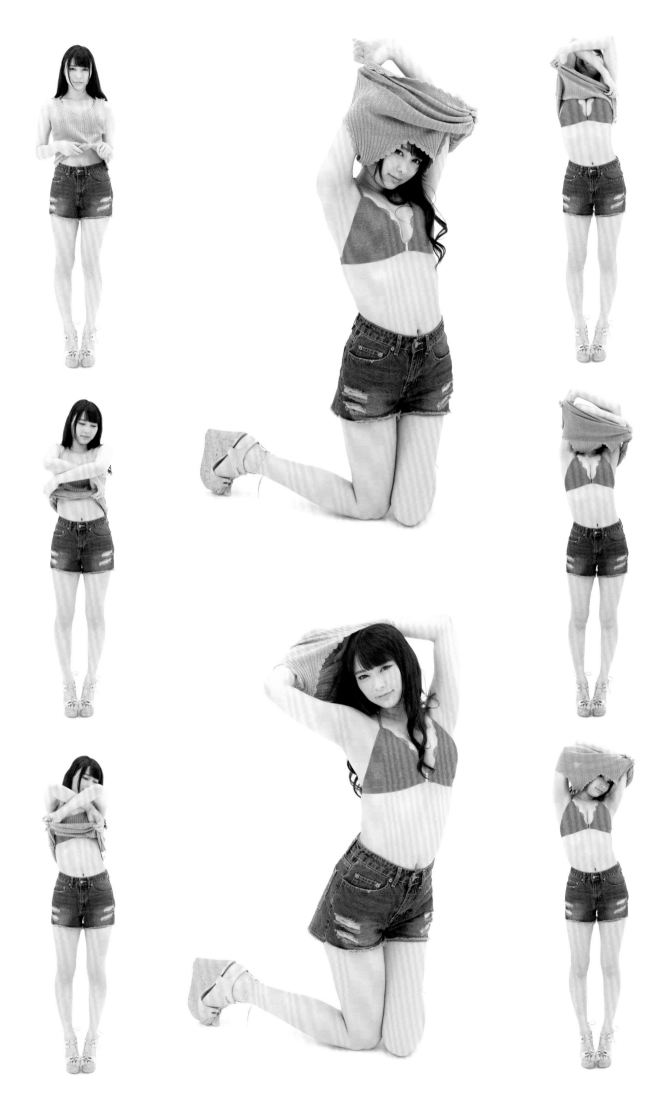

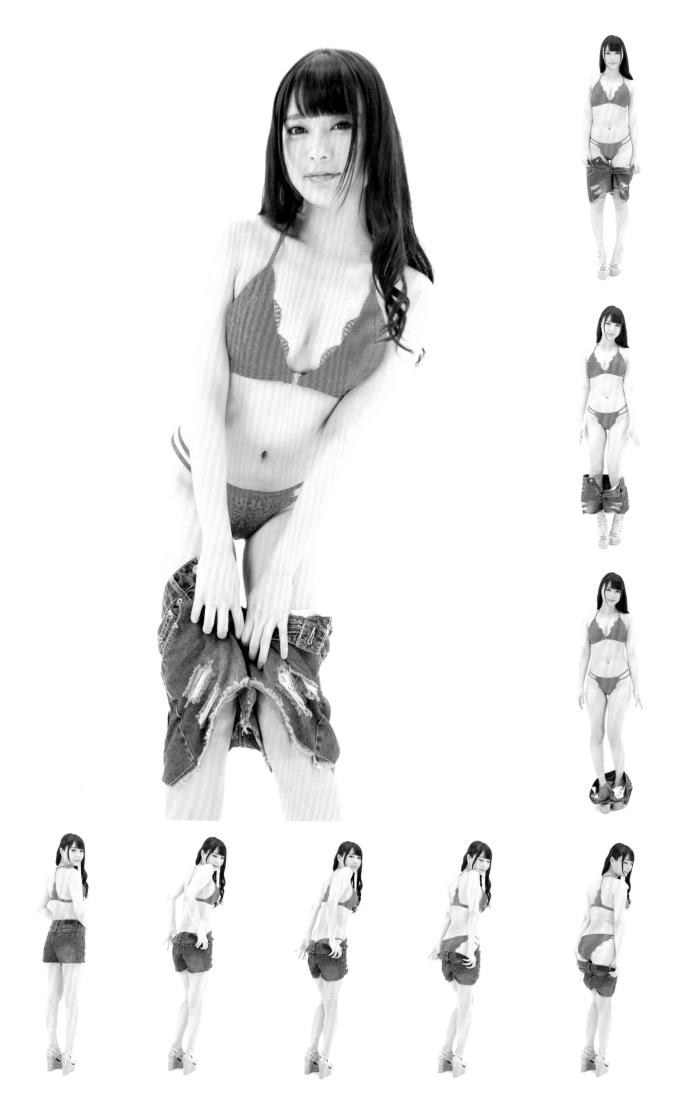

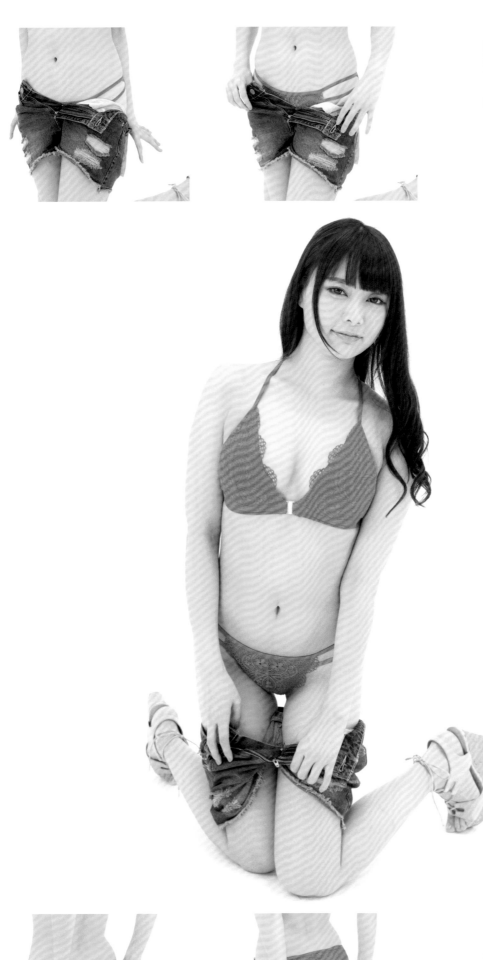
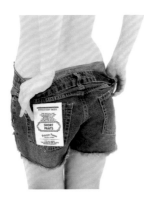
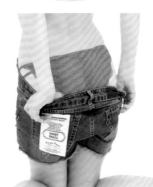
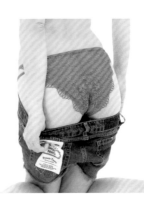

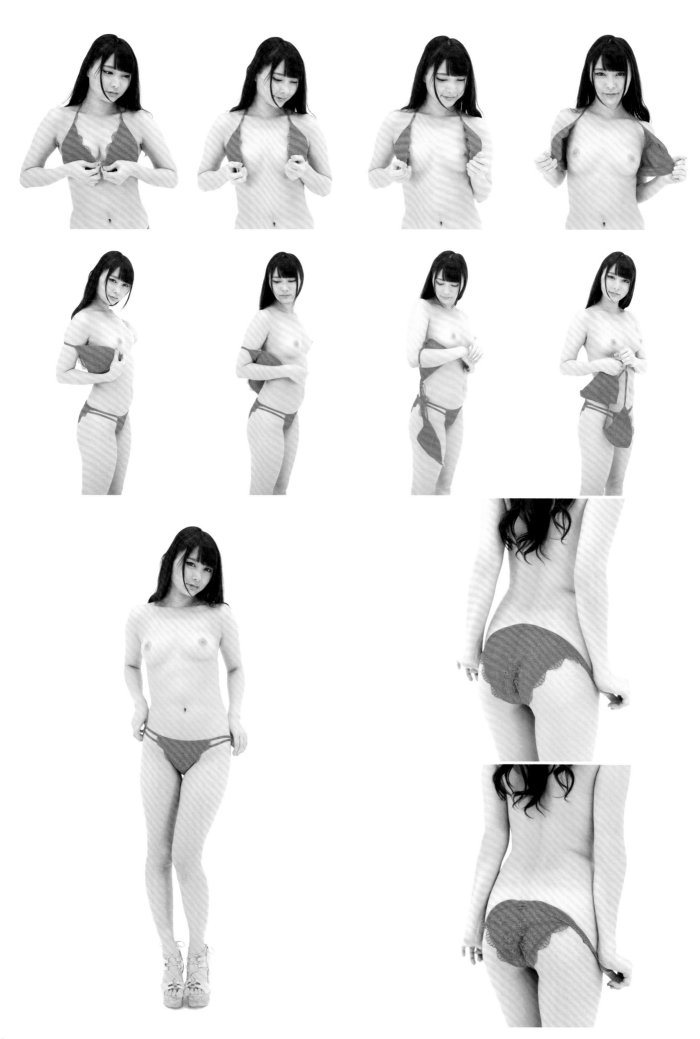

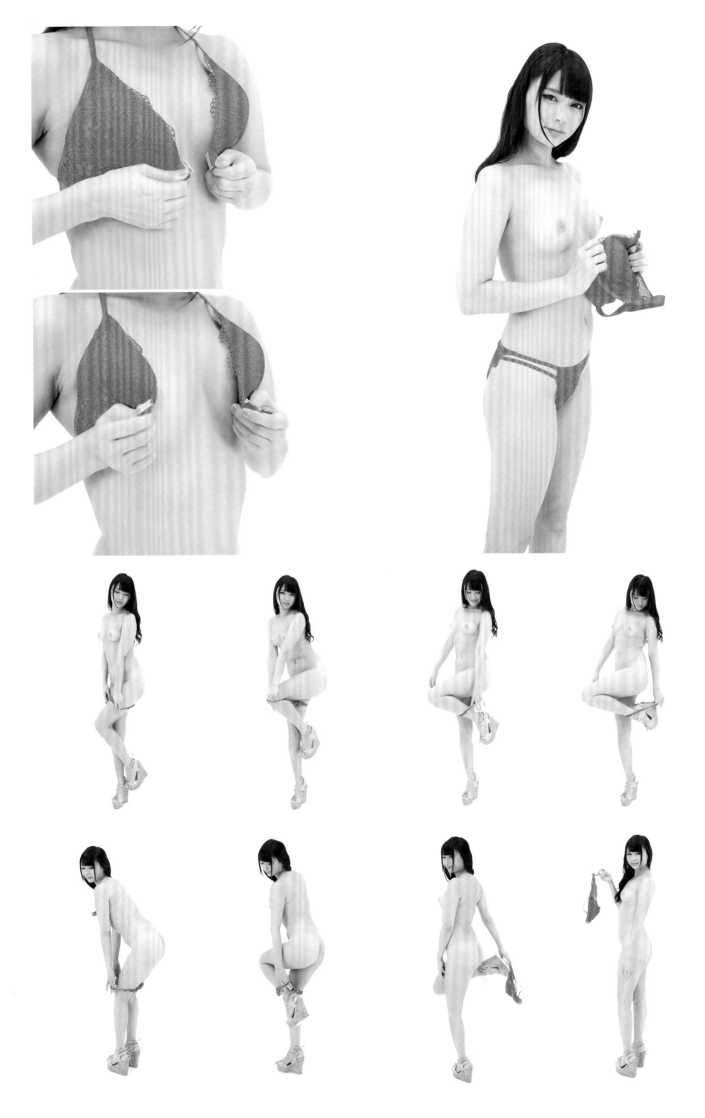

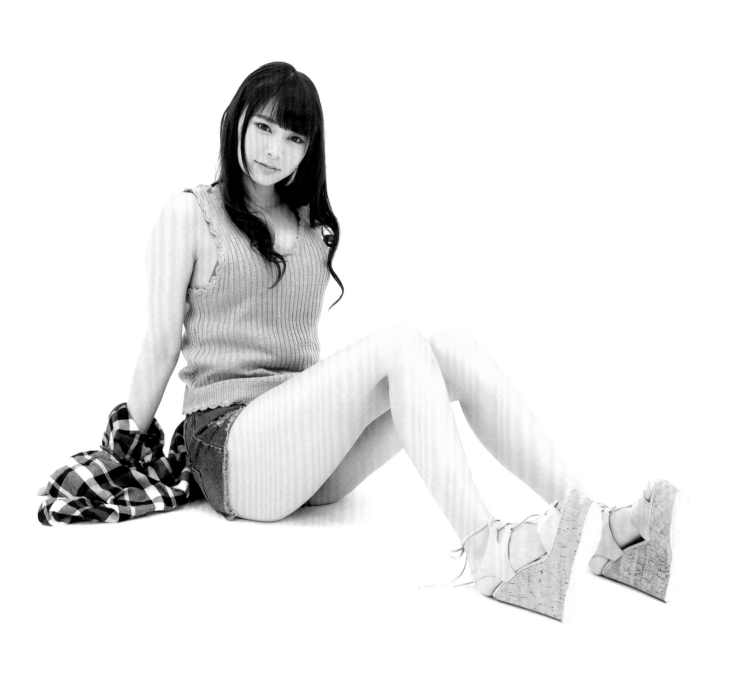

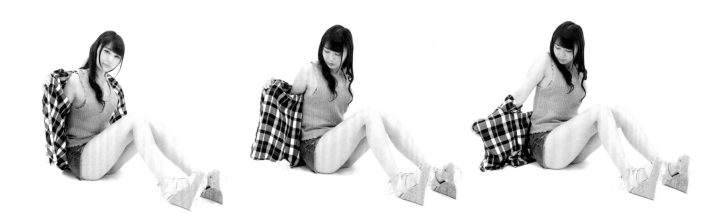

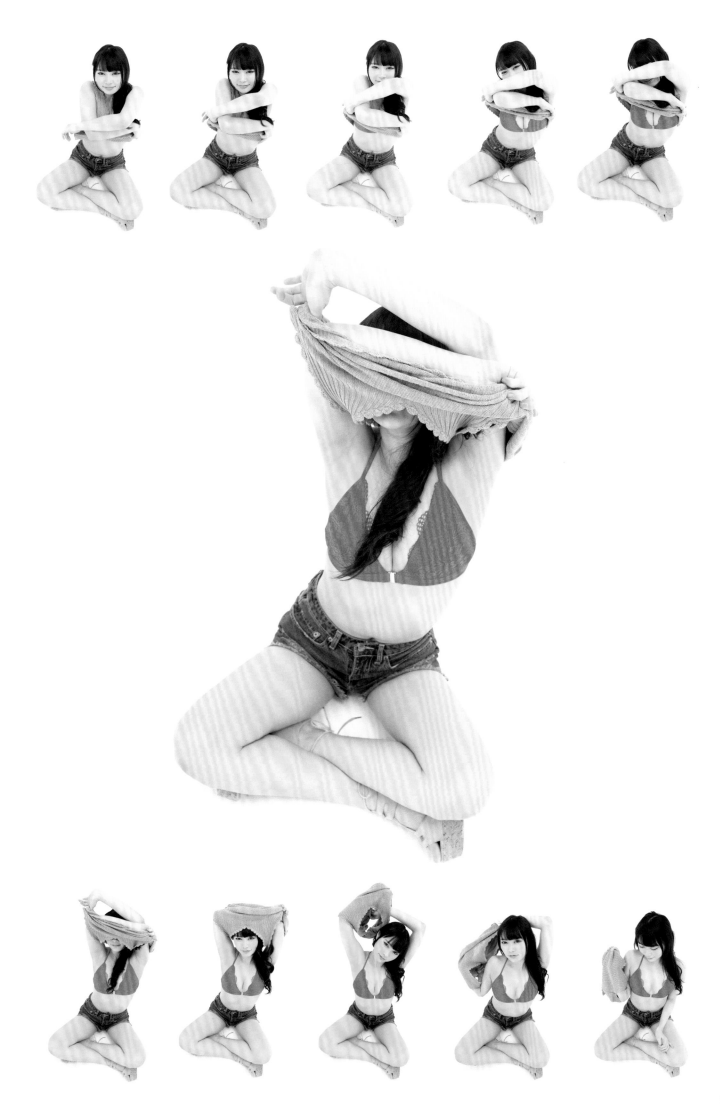

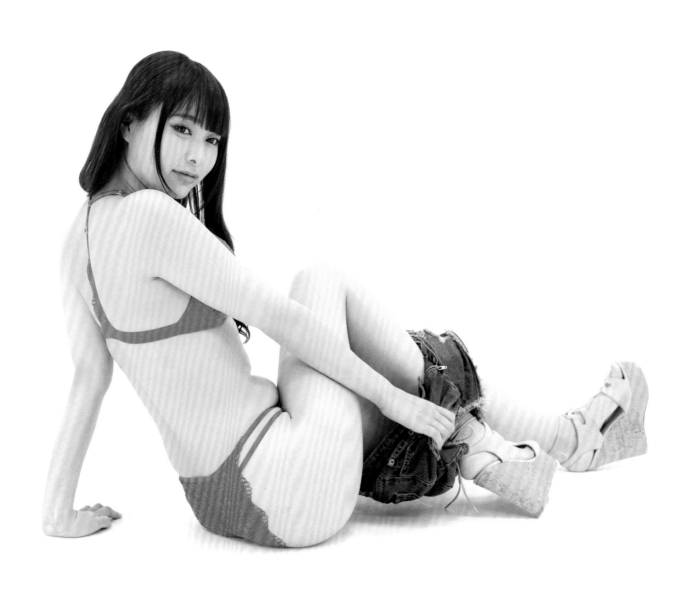

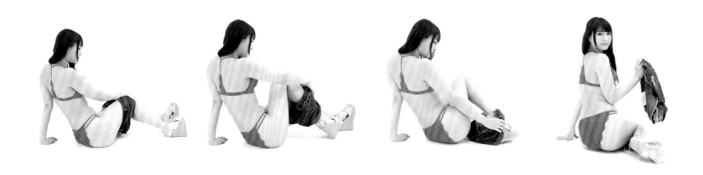

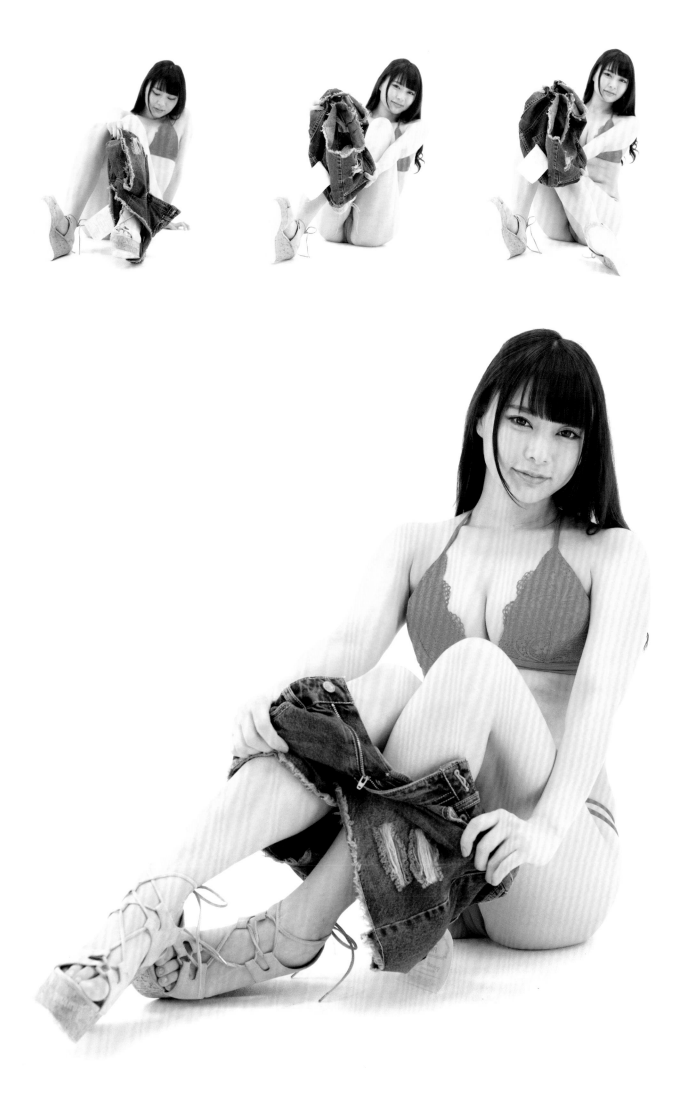

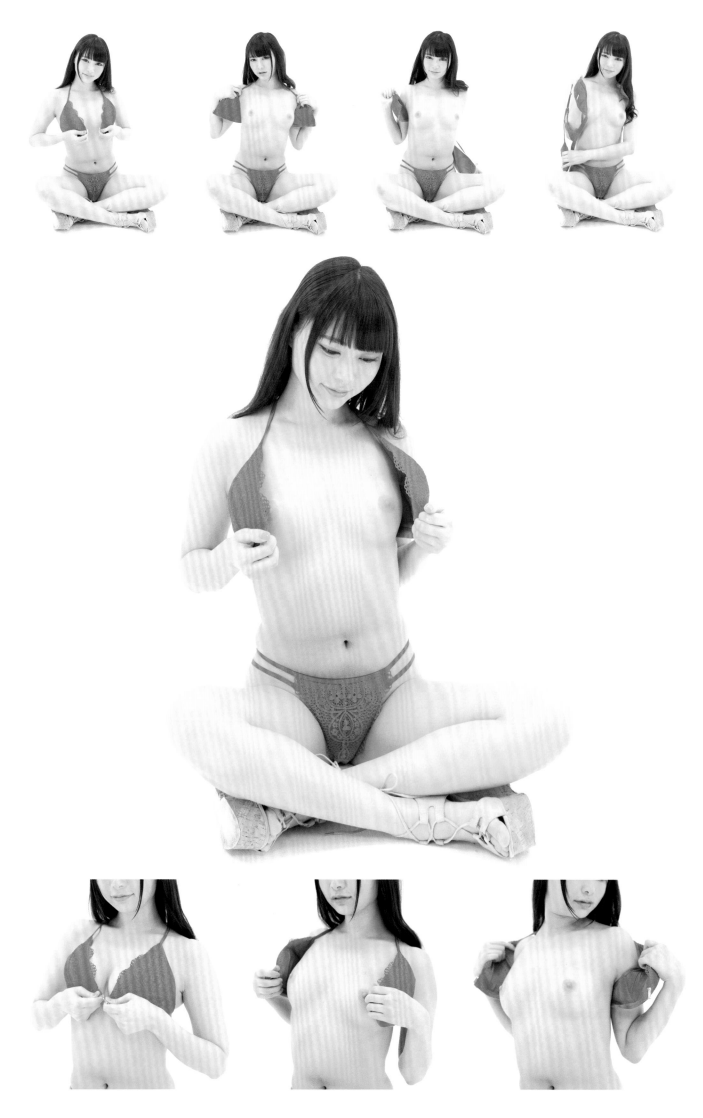

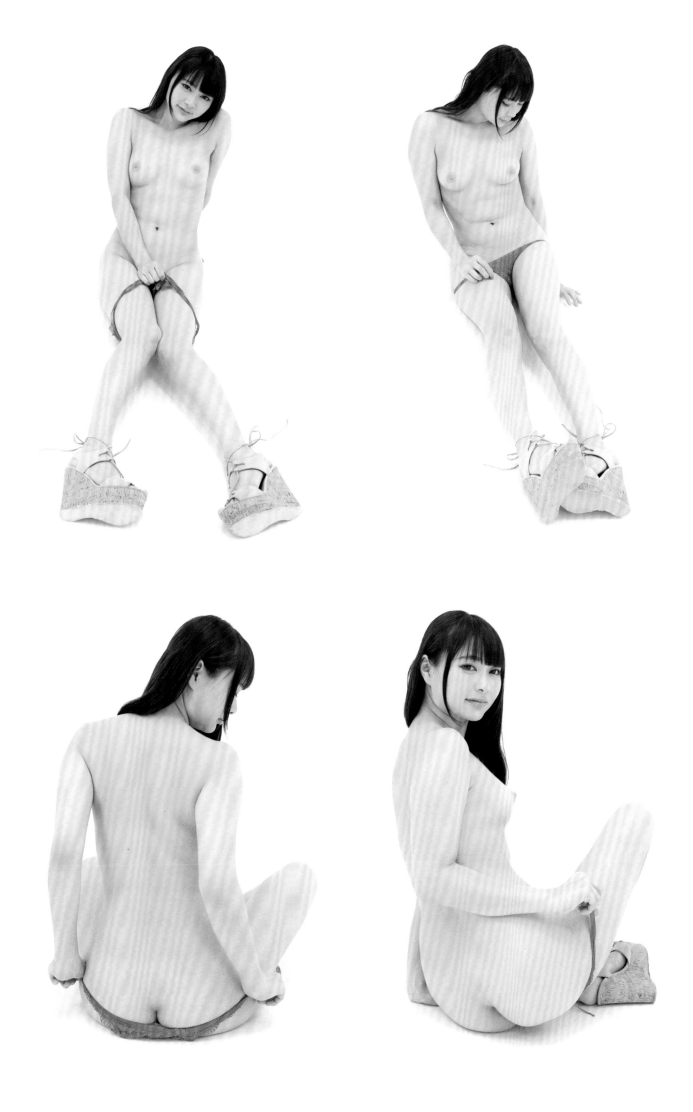

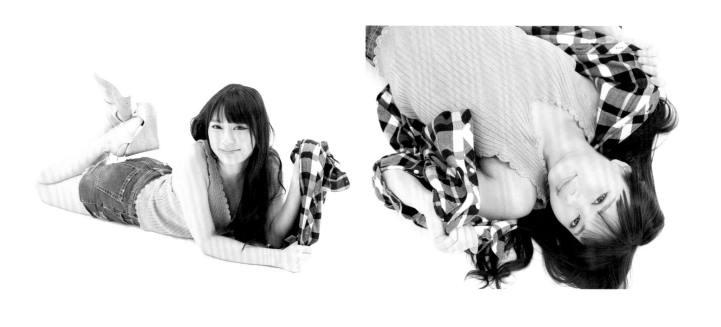

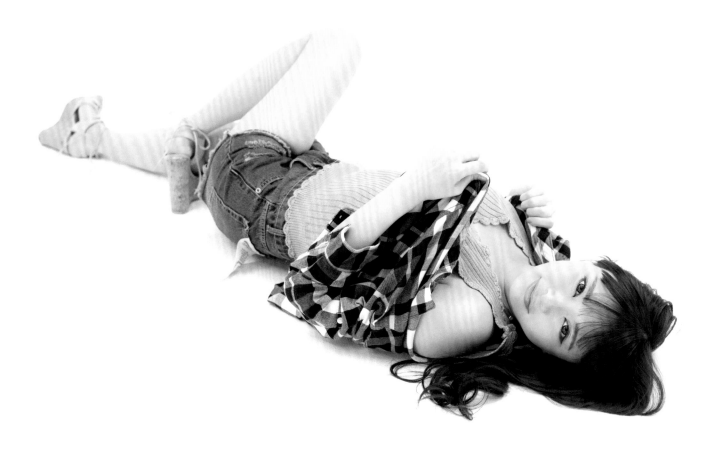

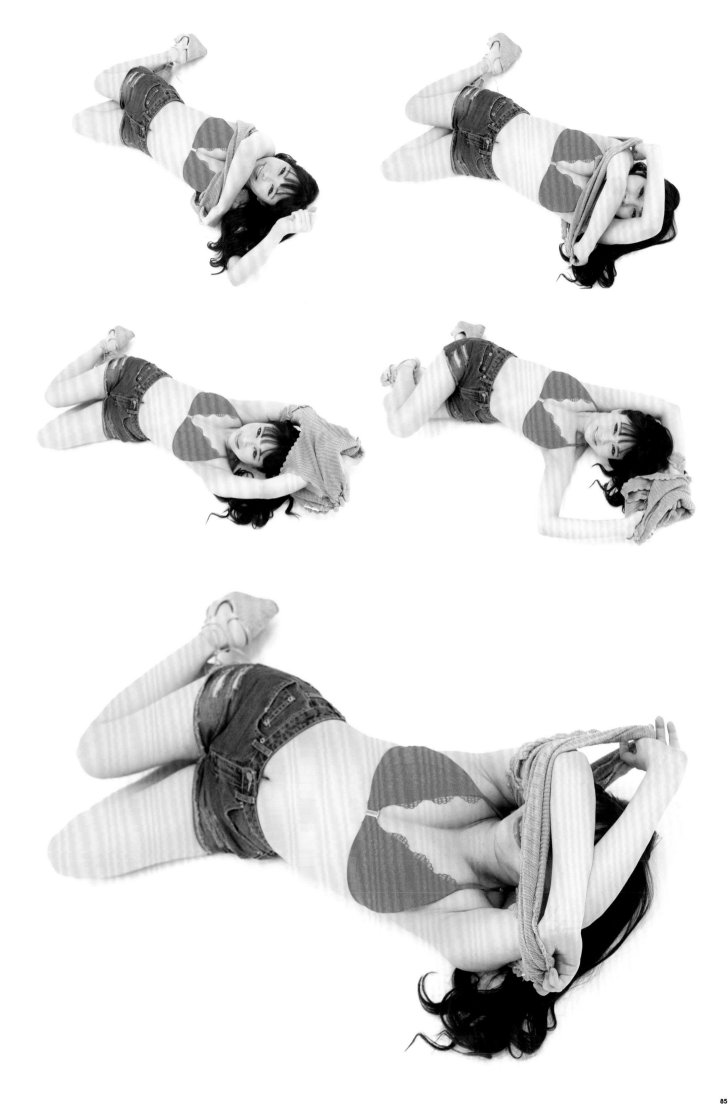

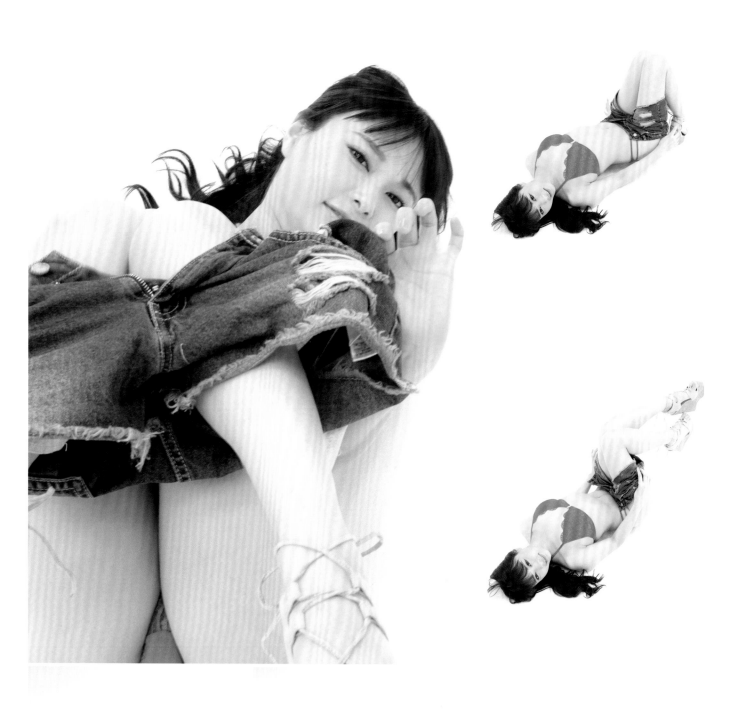
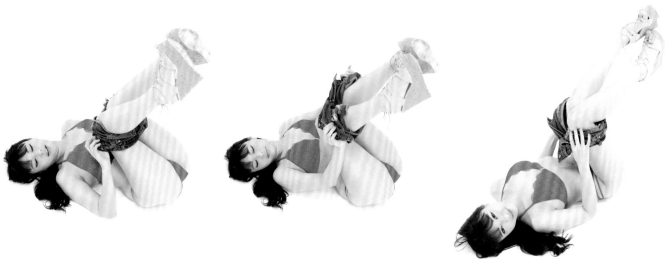

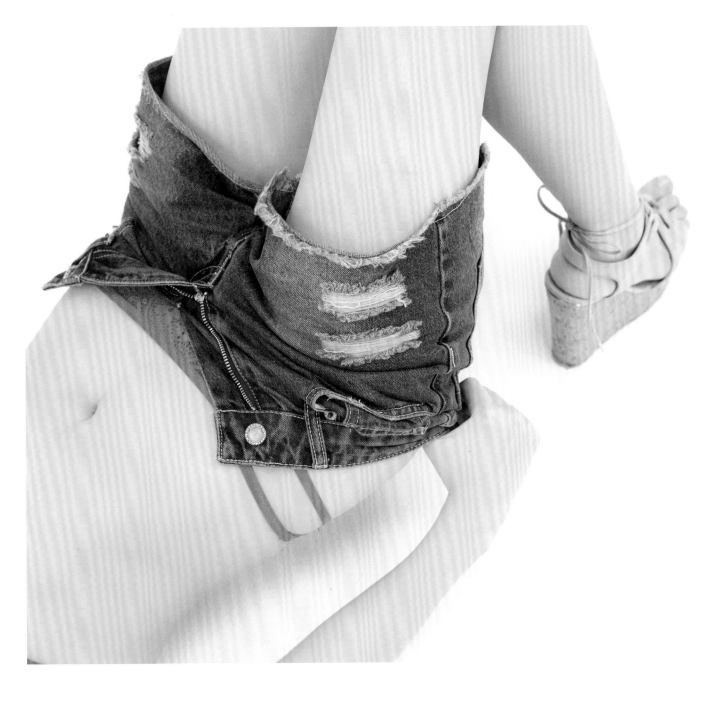

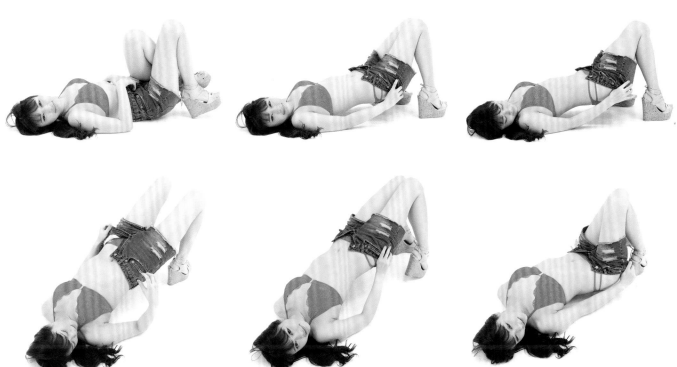

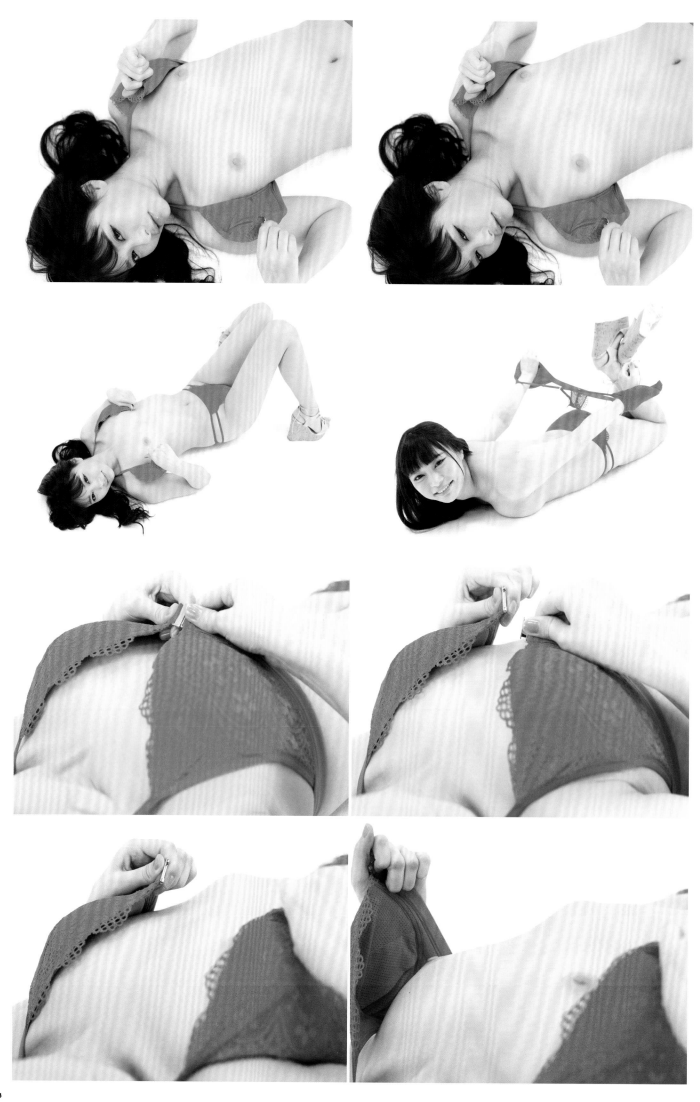

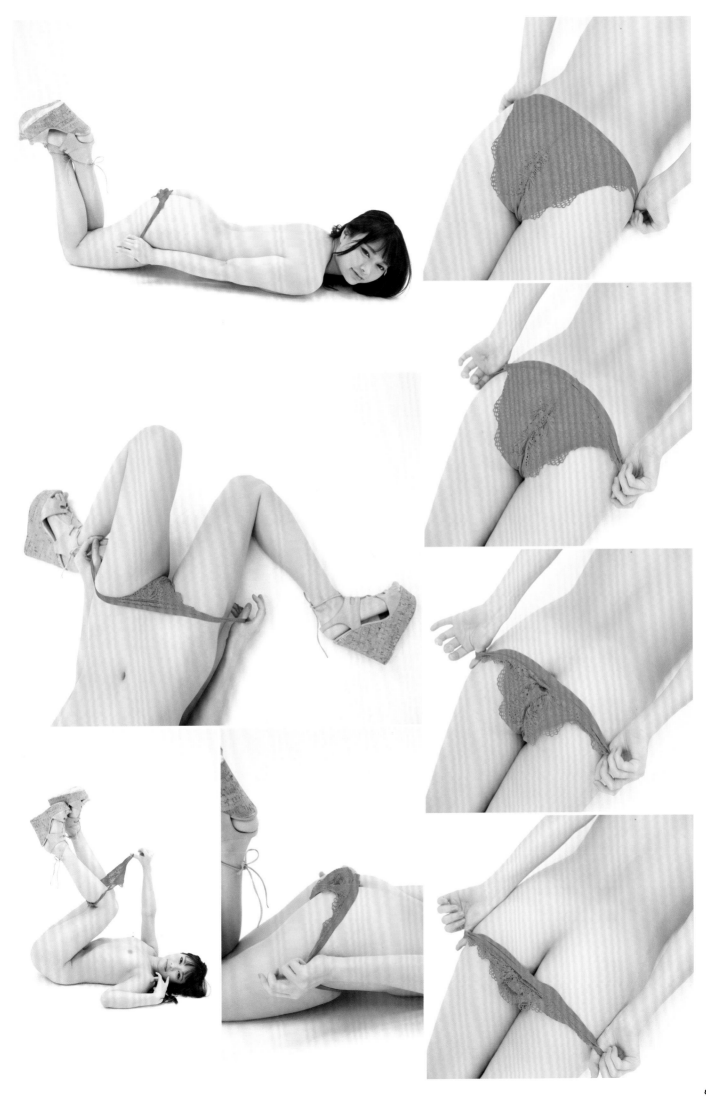

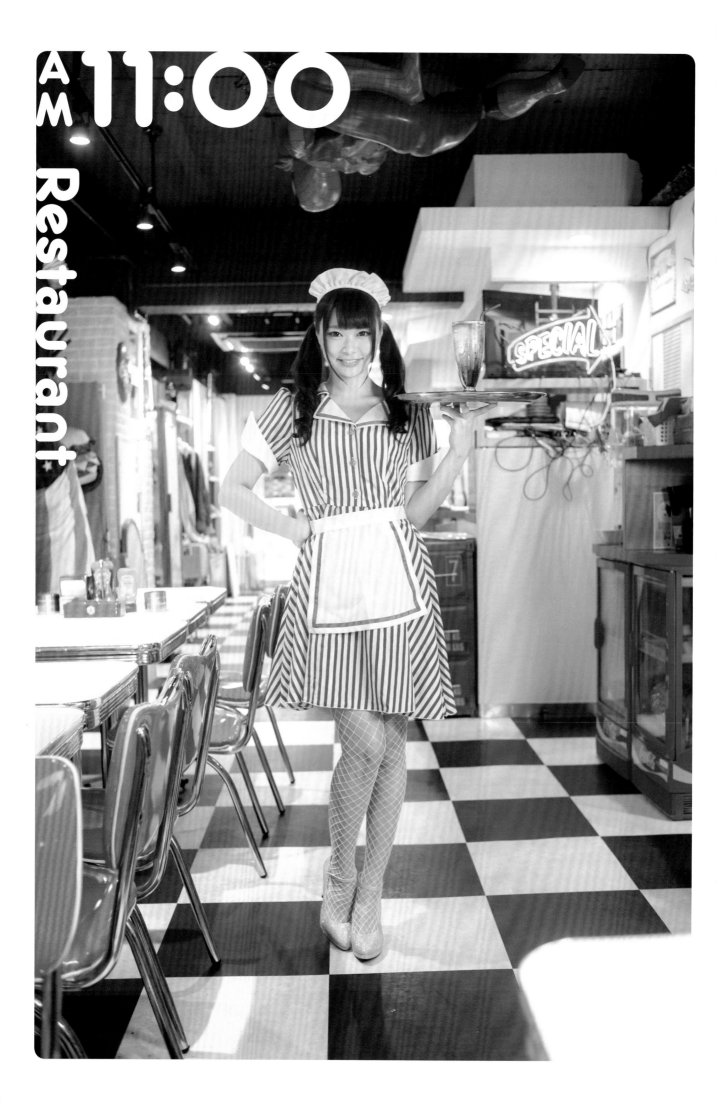

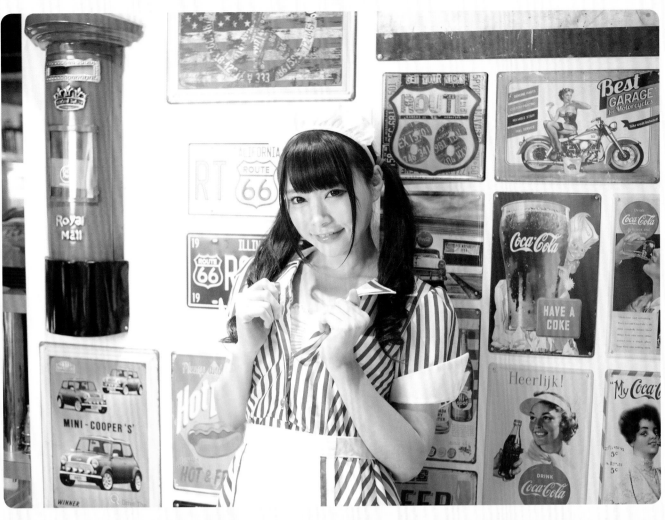

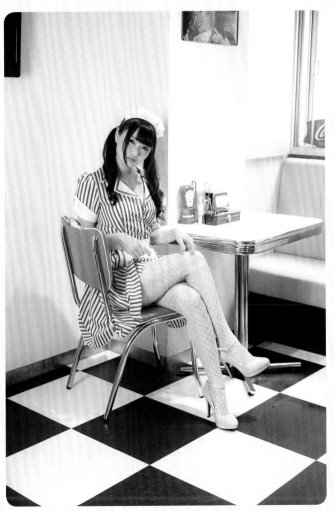

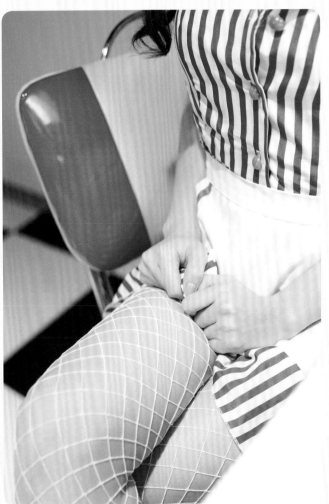

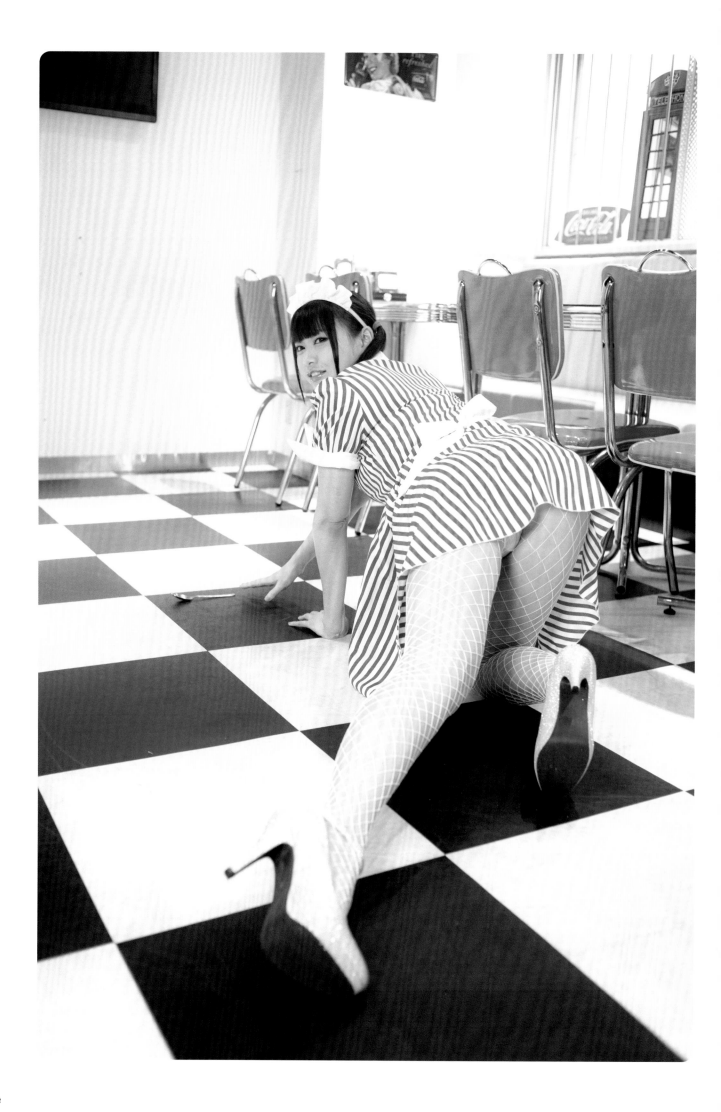

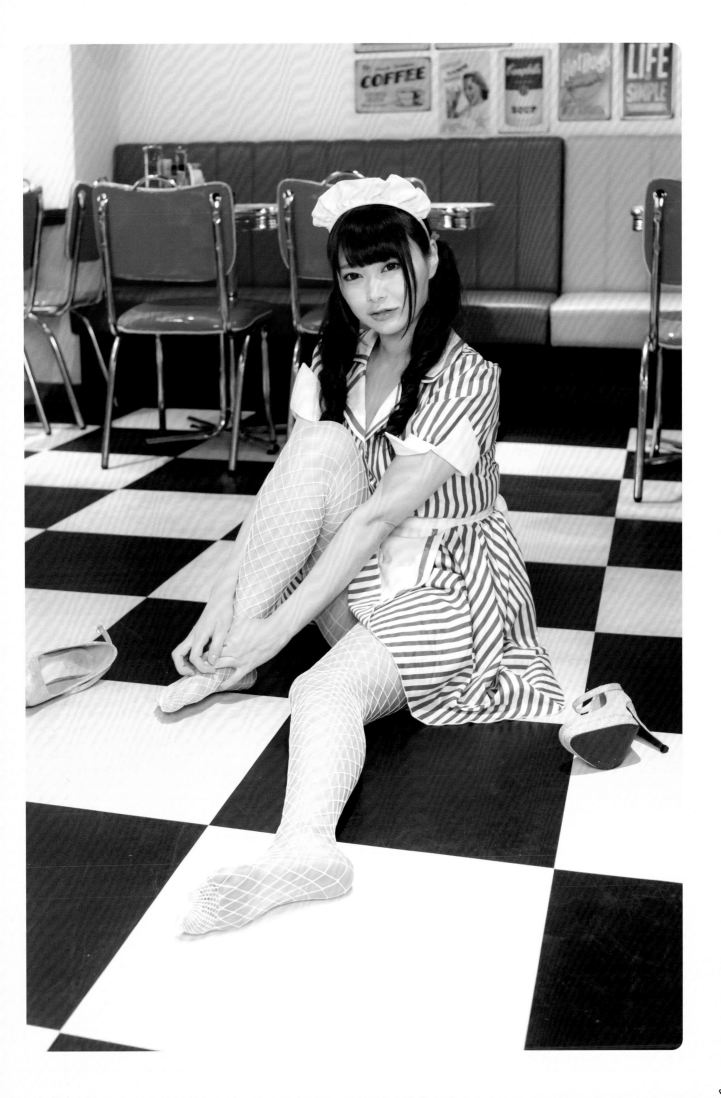

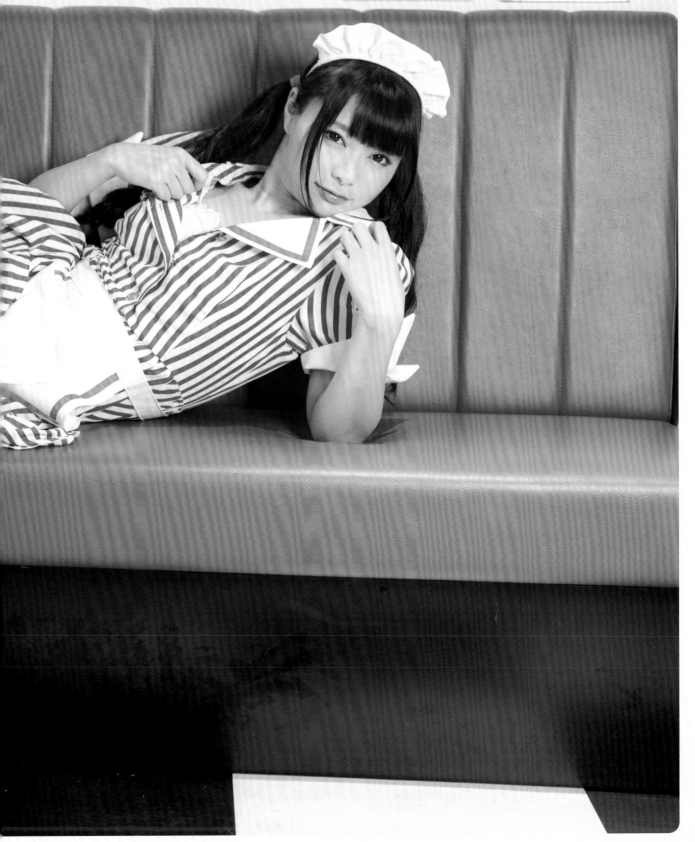

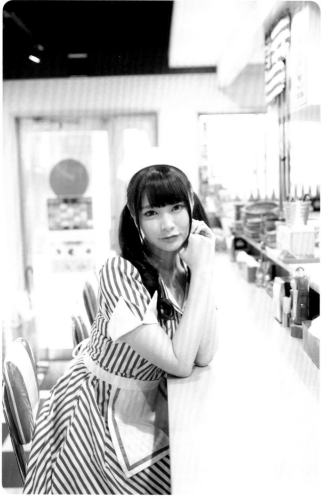

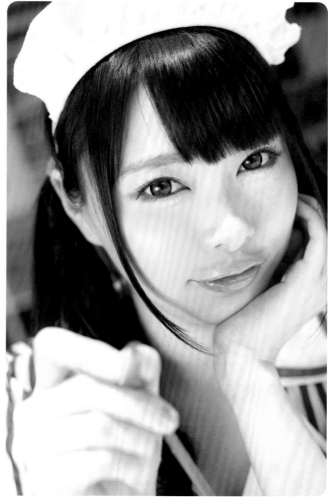

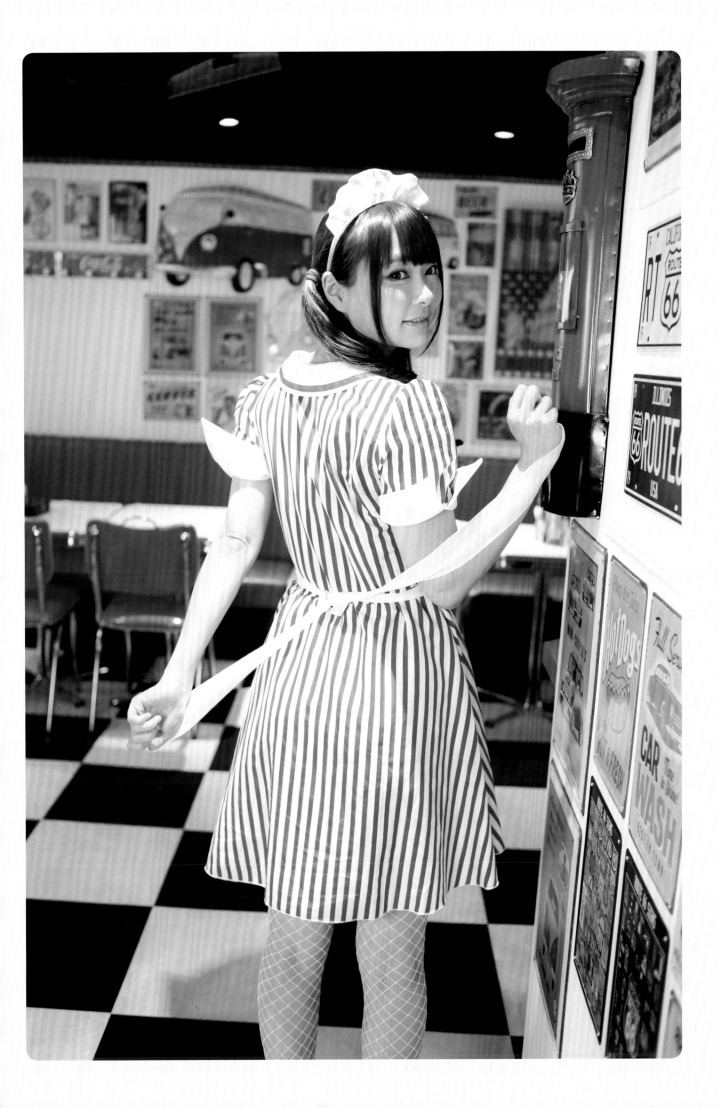

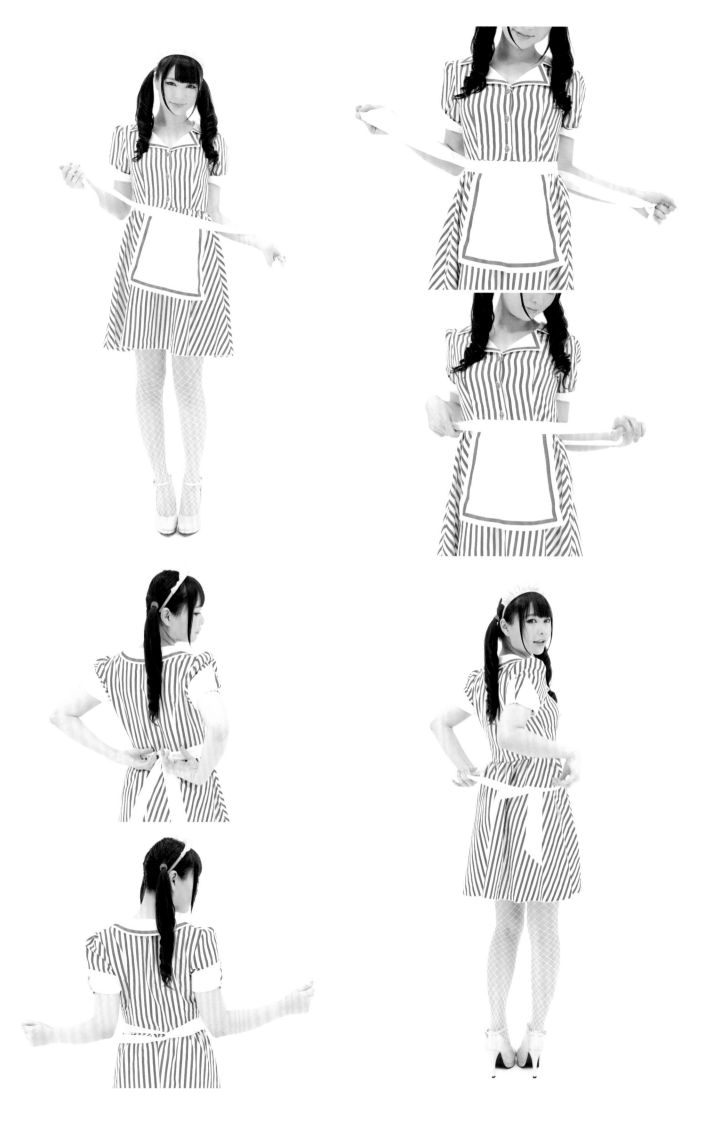

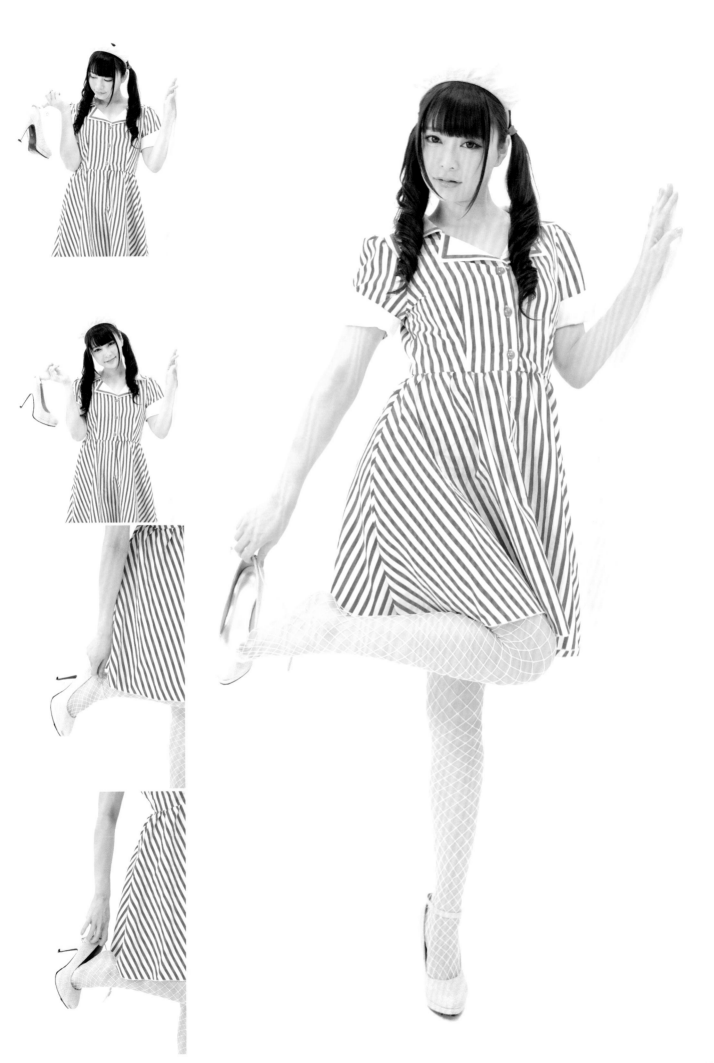

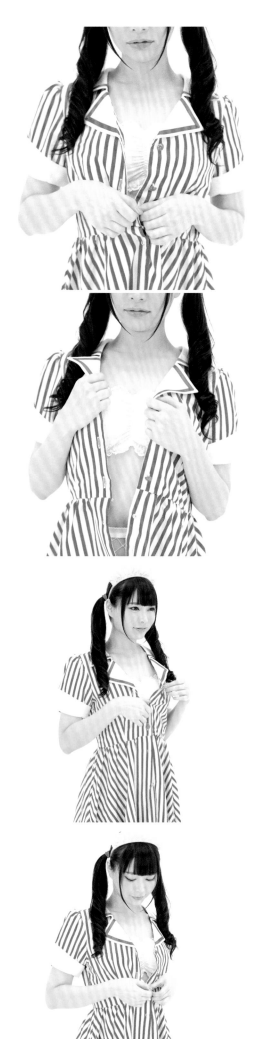
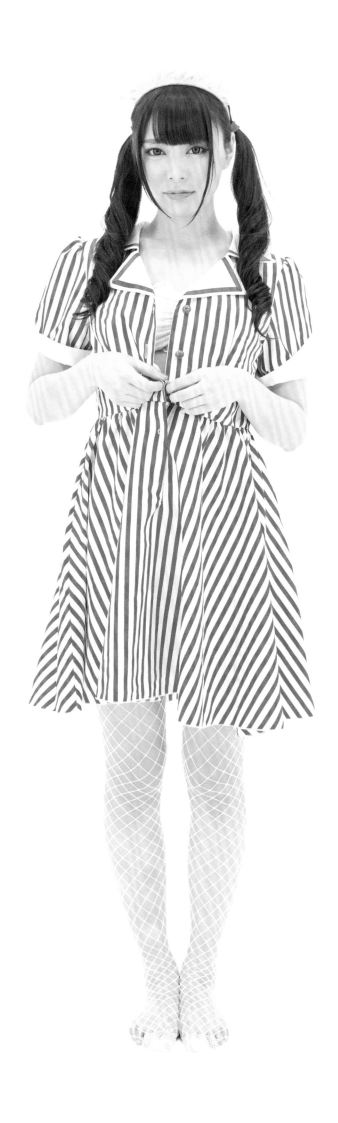

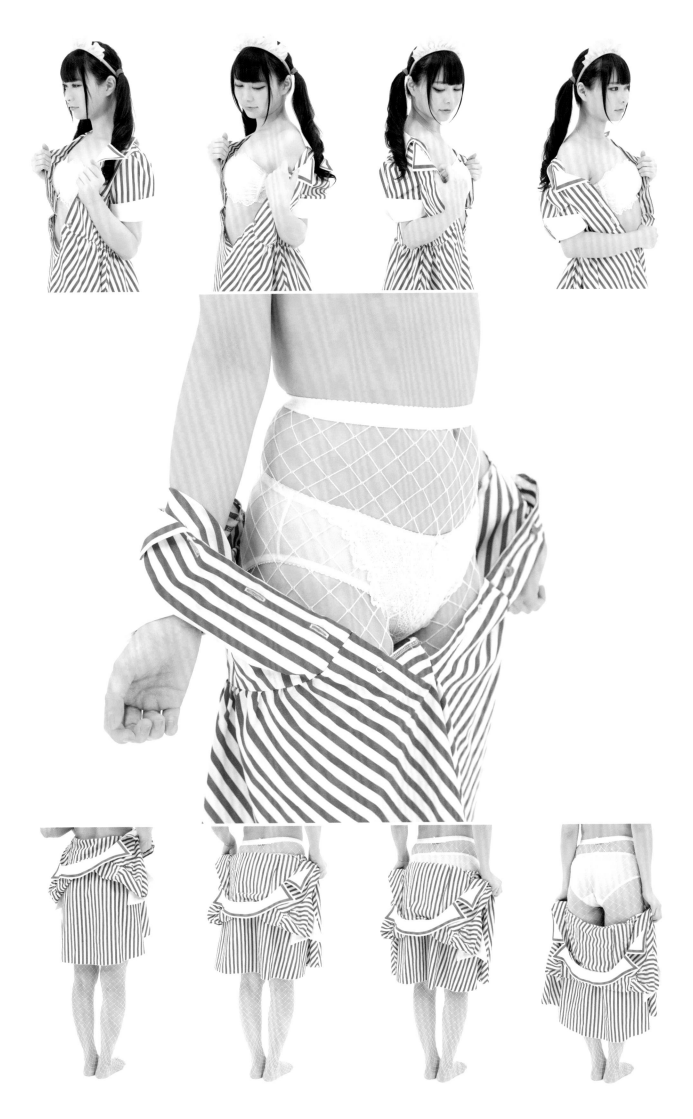

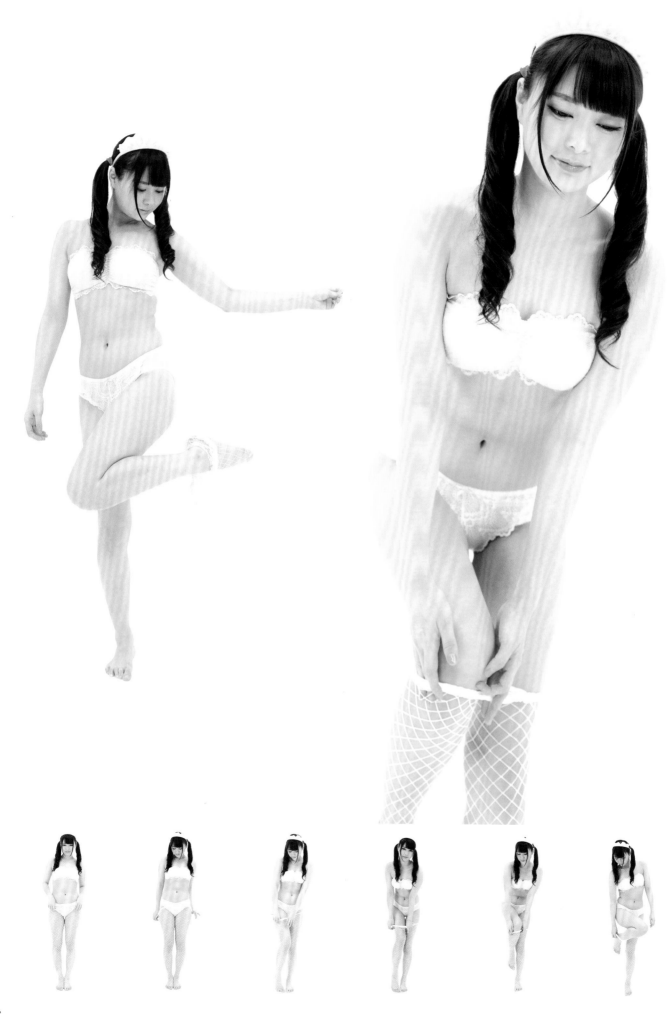

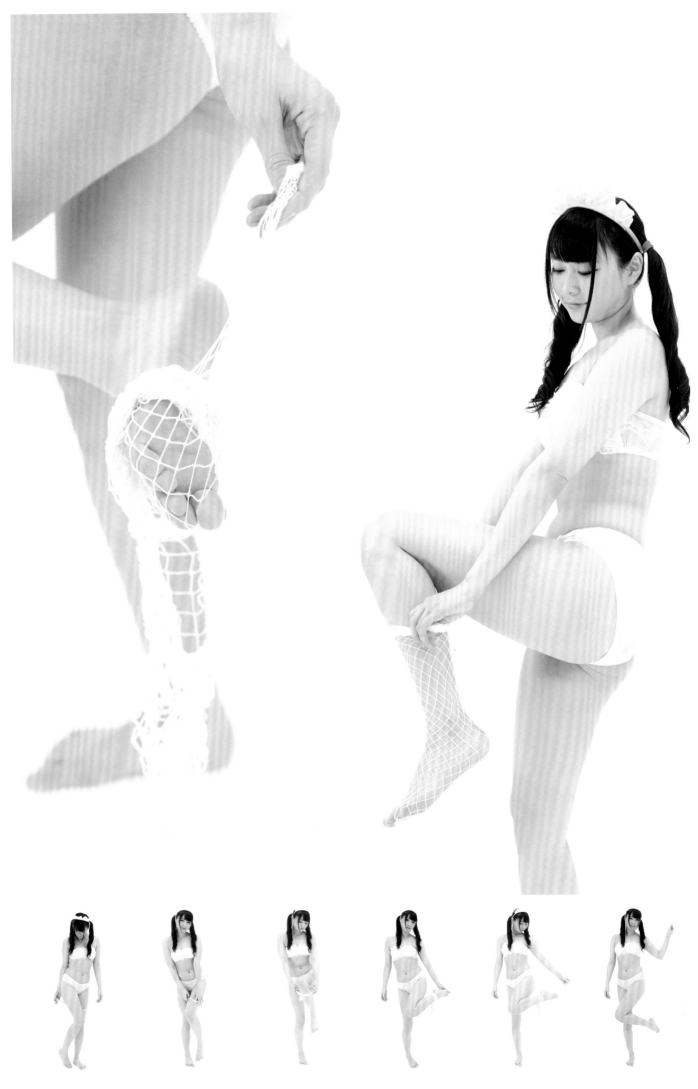

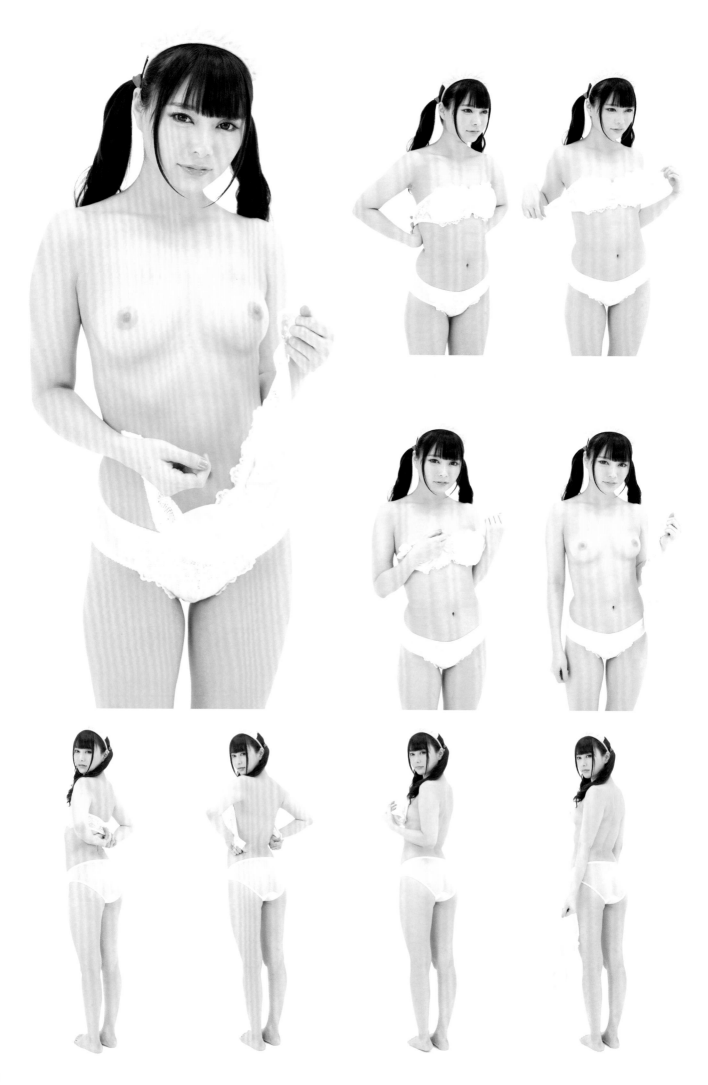

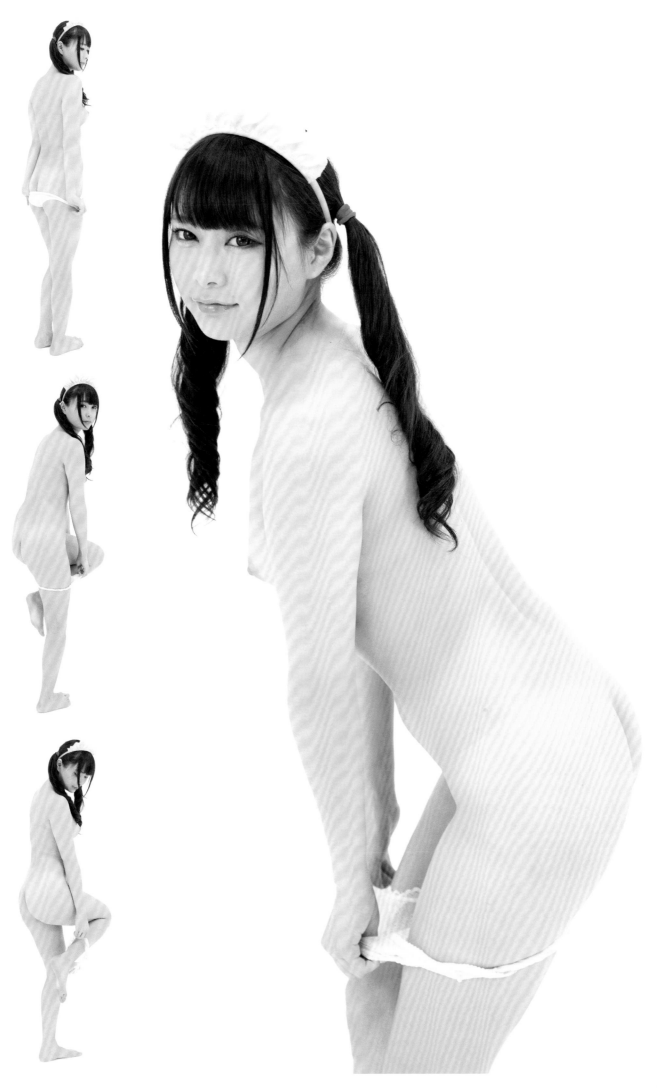

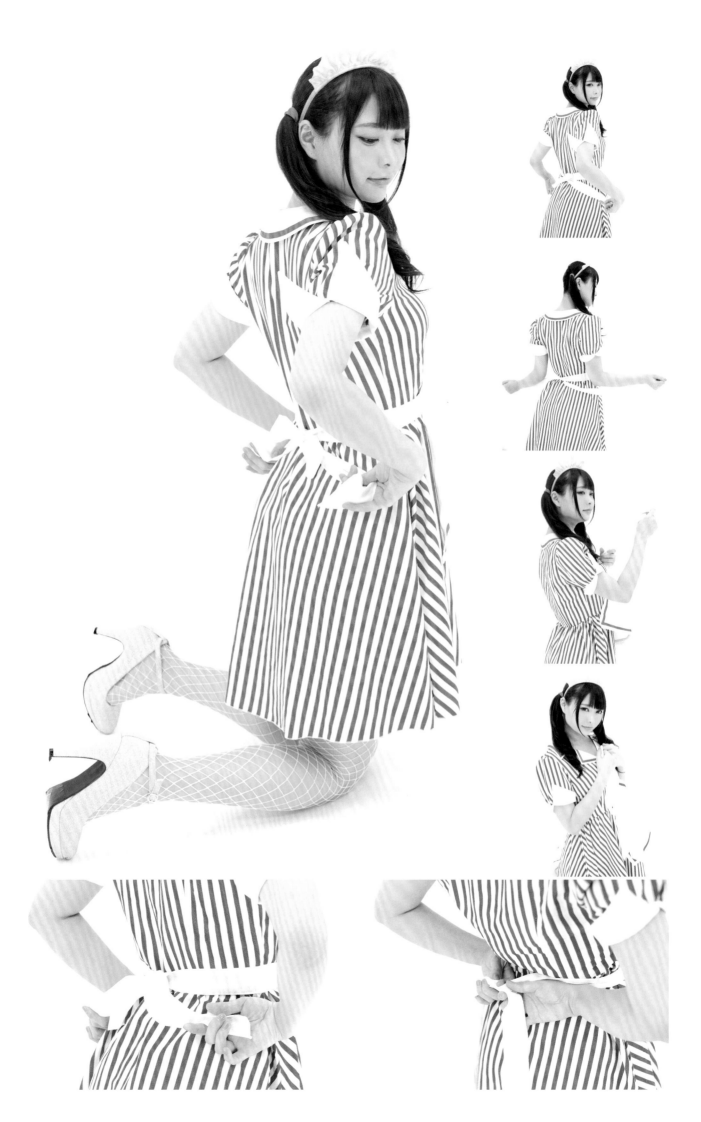

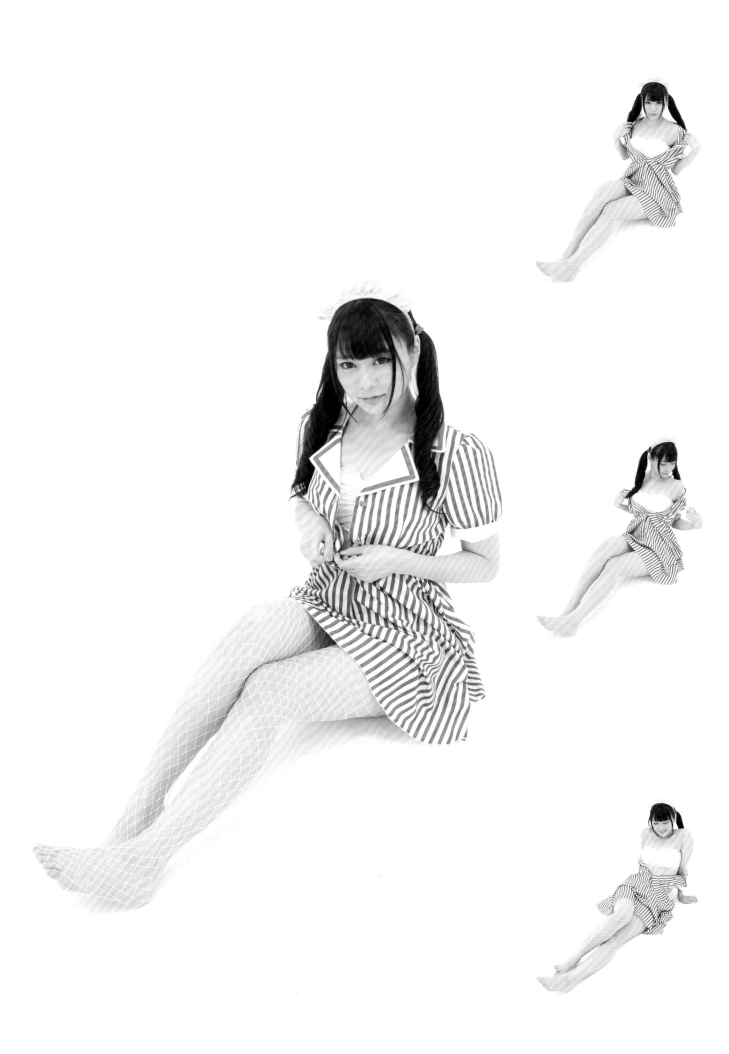

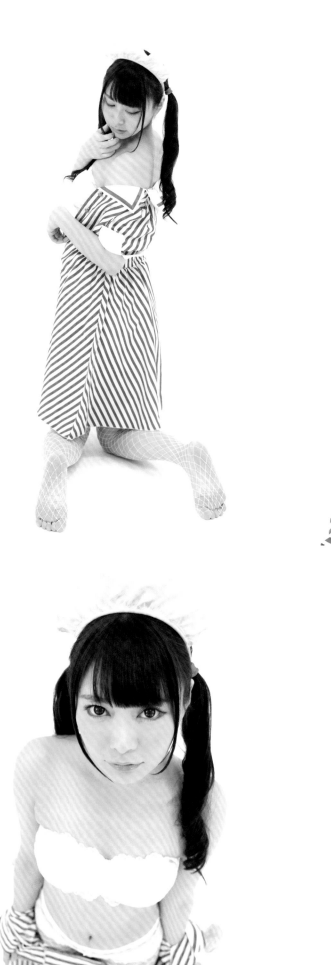
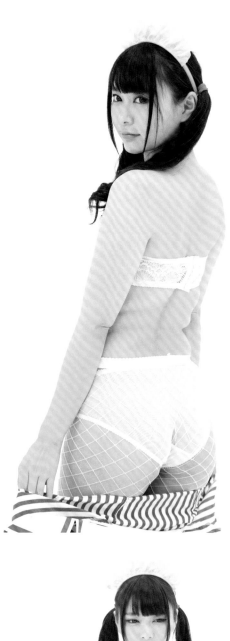
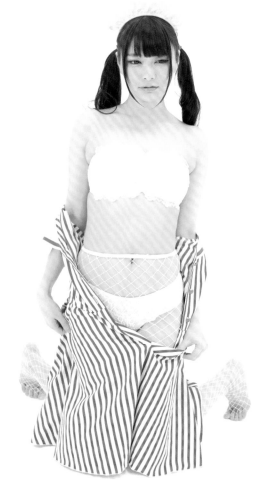

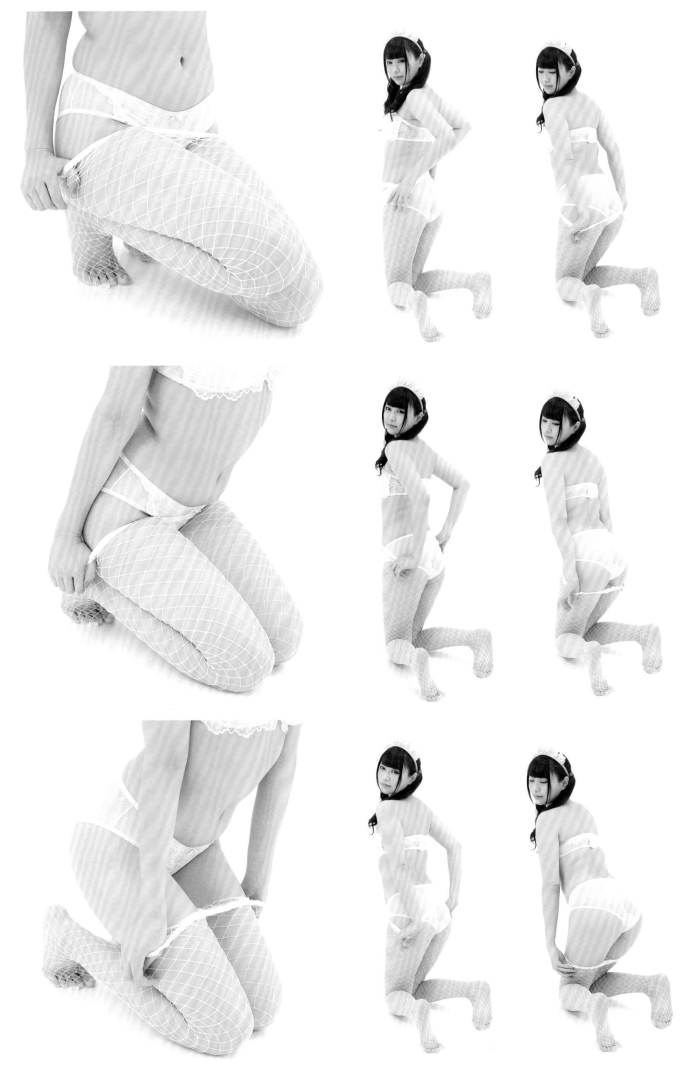

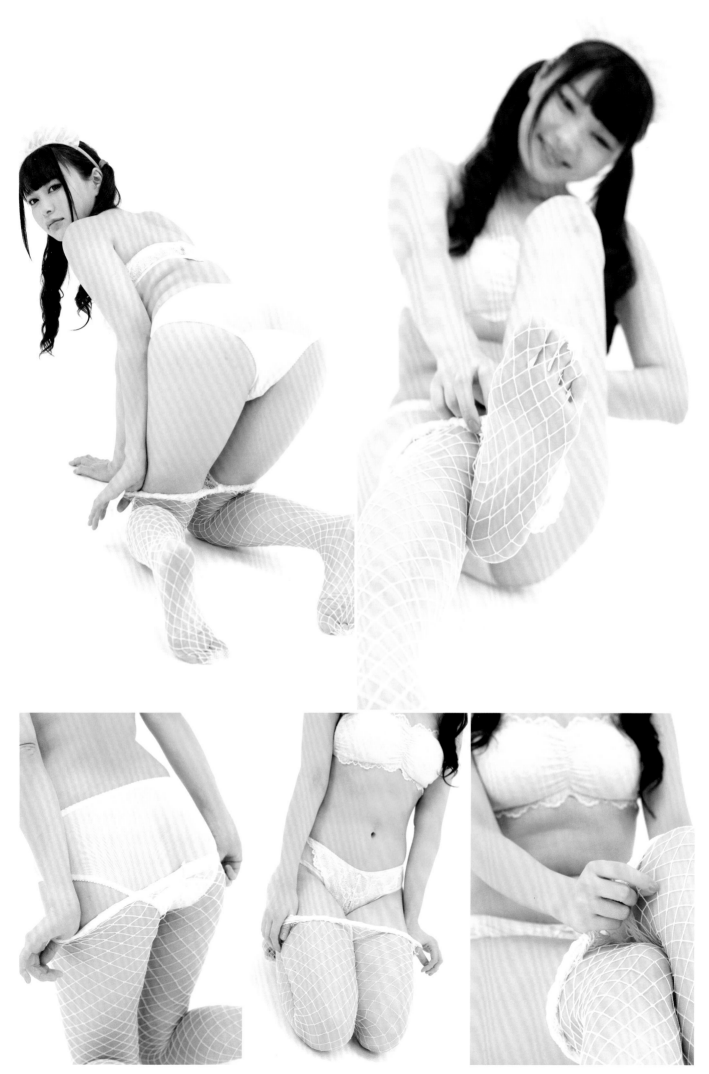

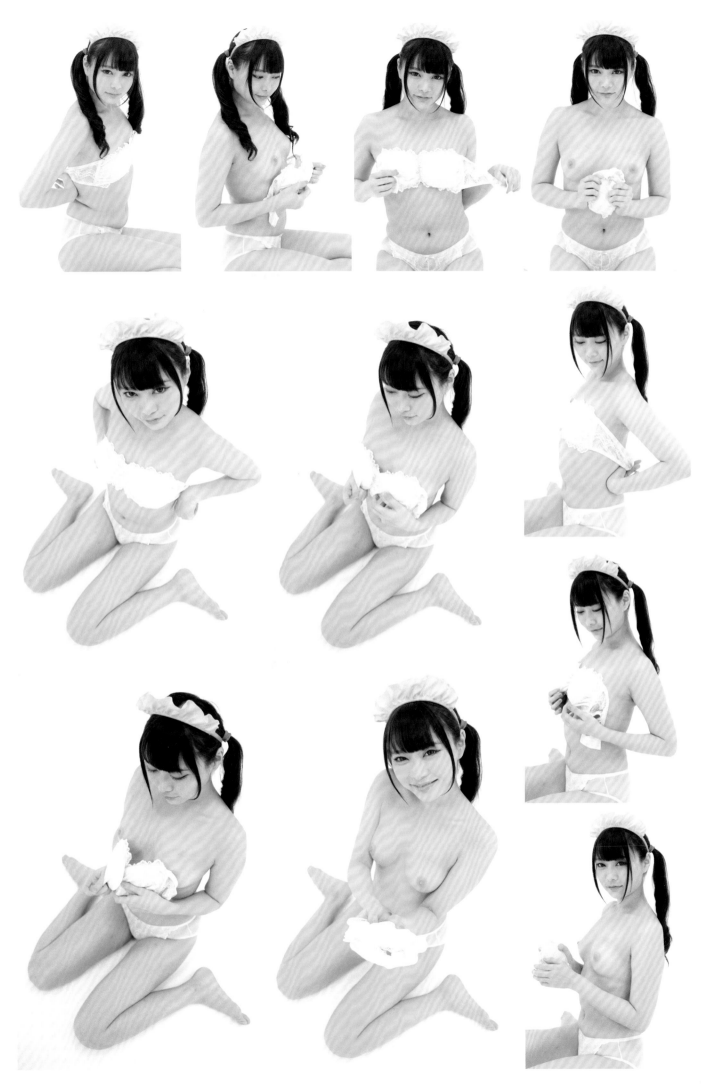

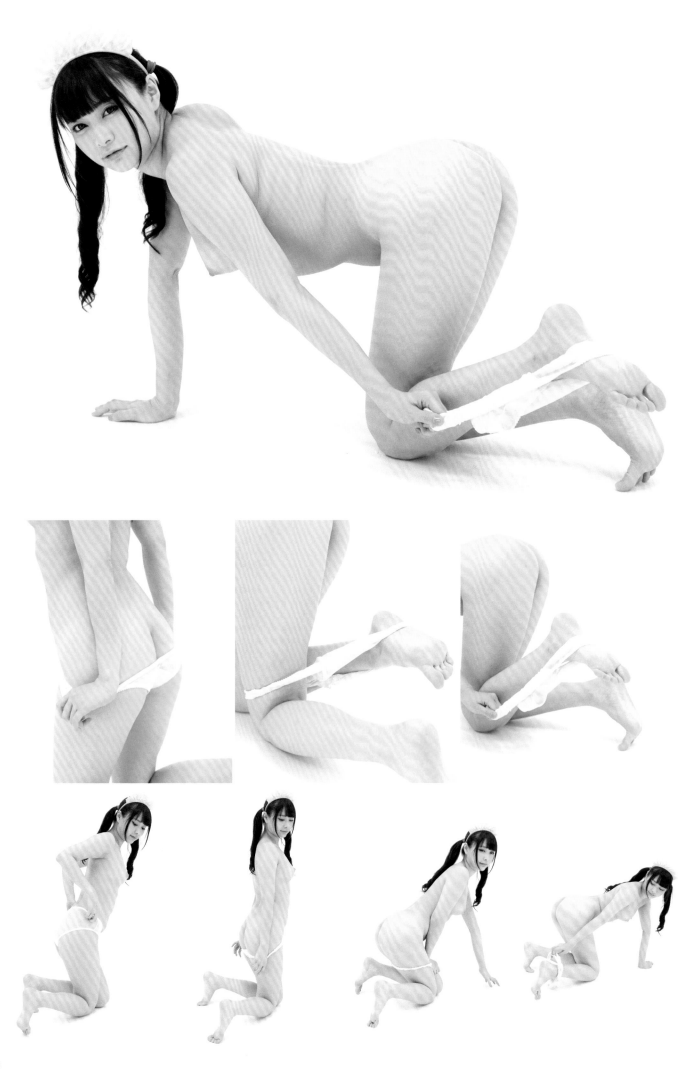

3章

上班族篇

CHAPTER3

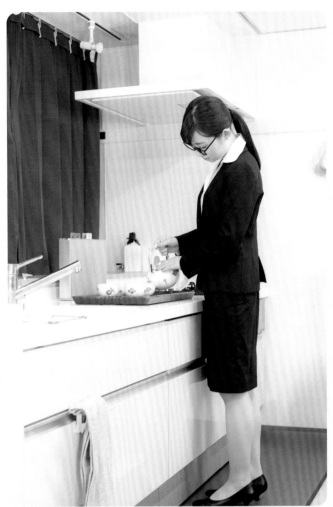

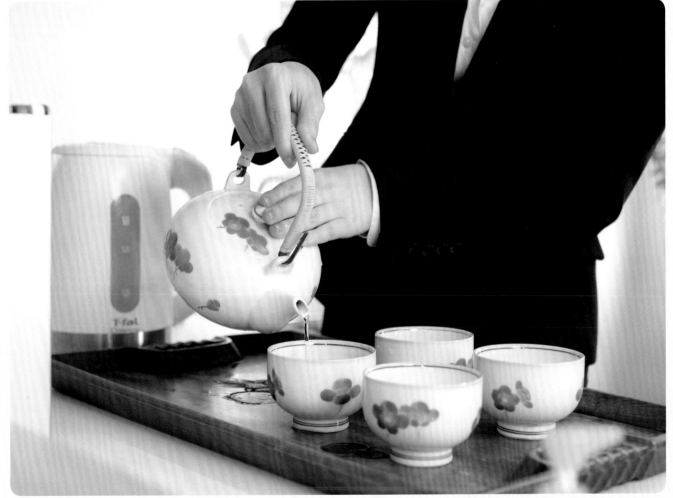

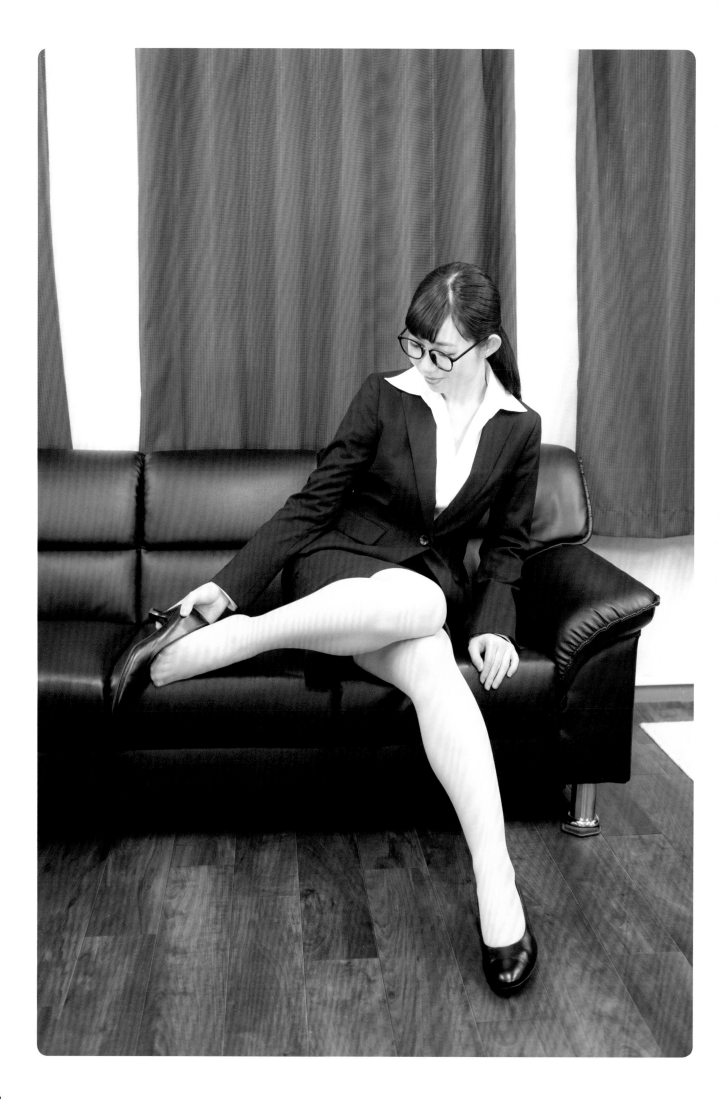

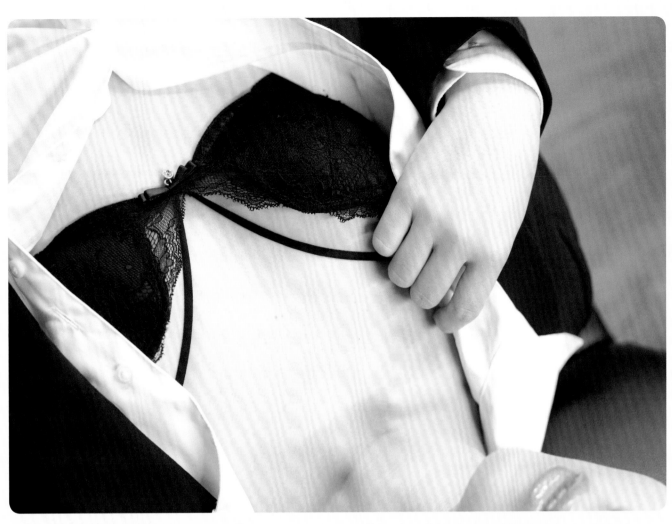

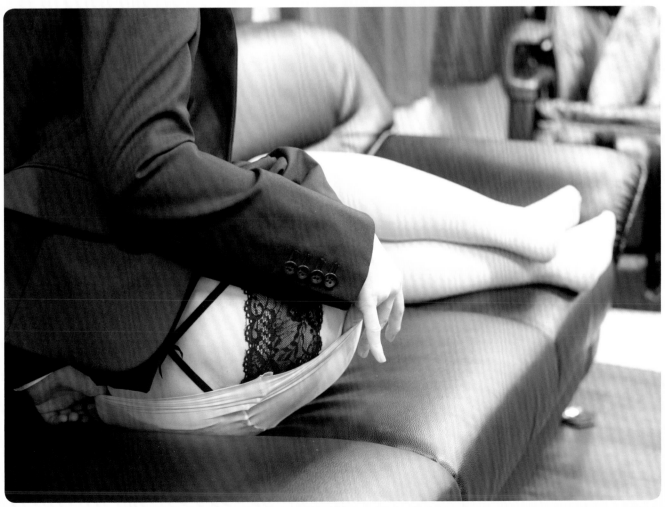

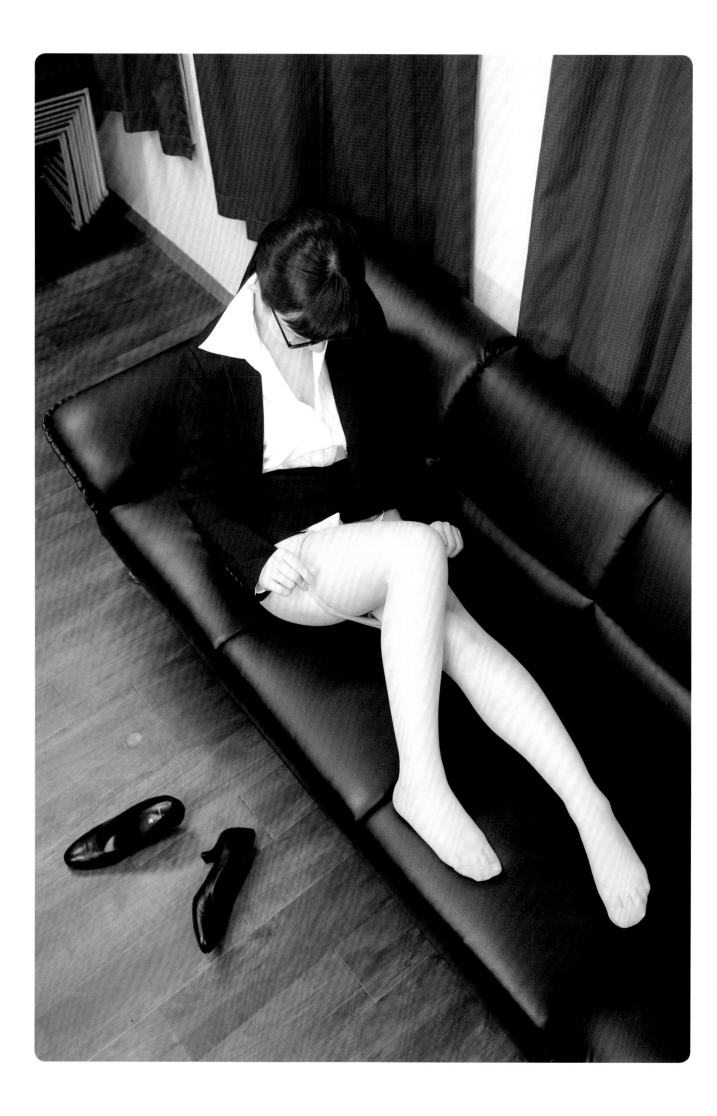

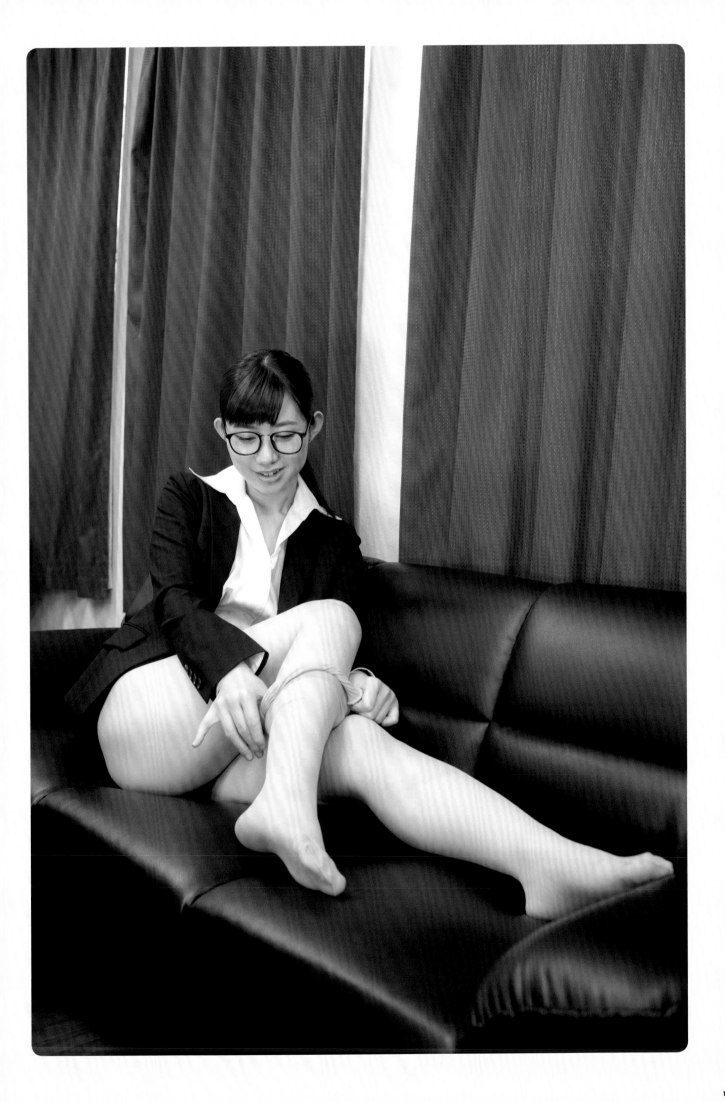

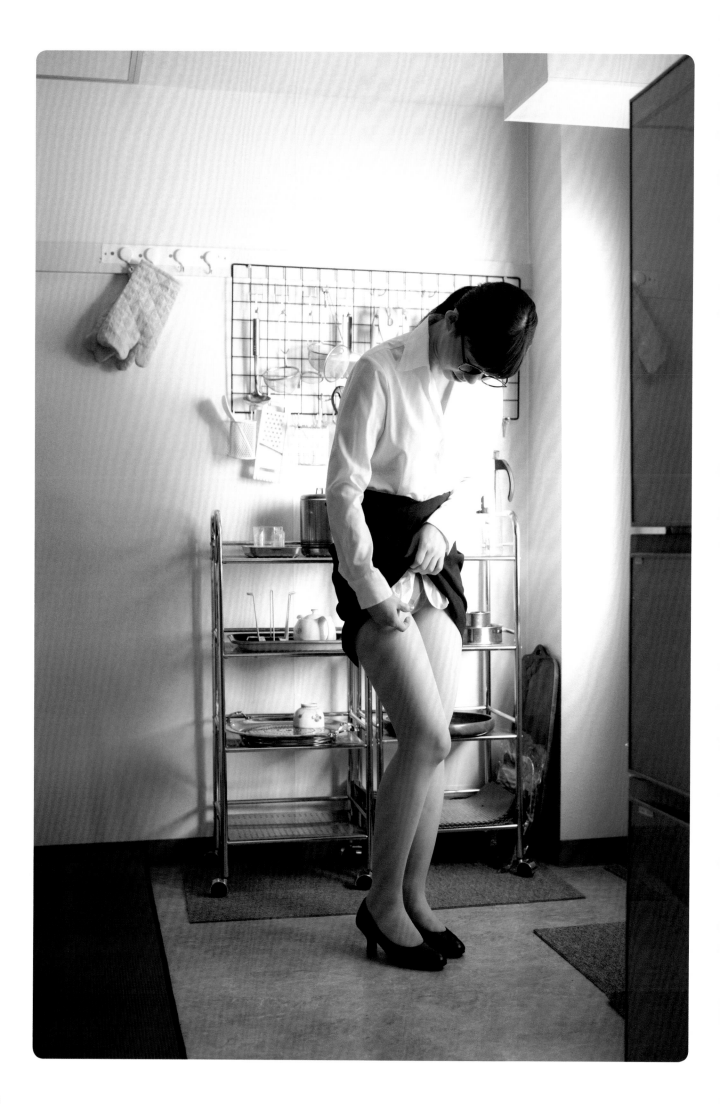

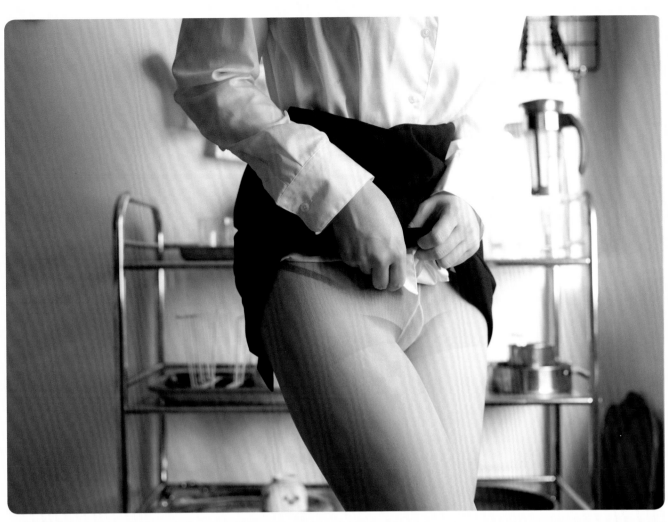

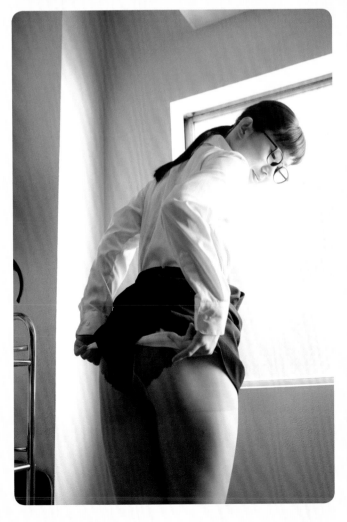

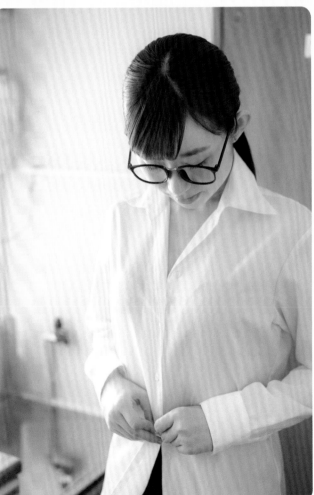

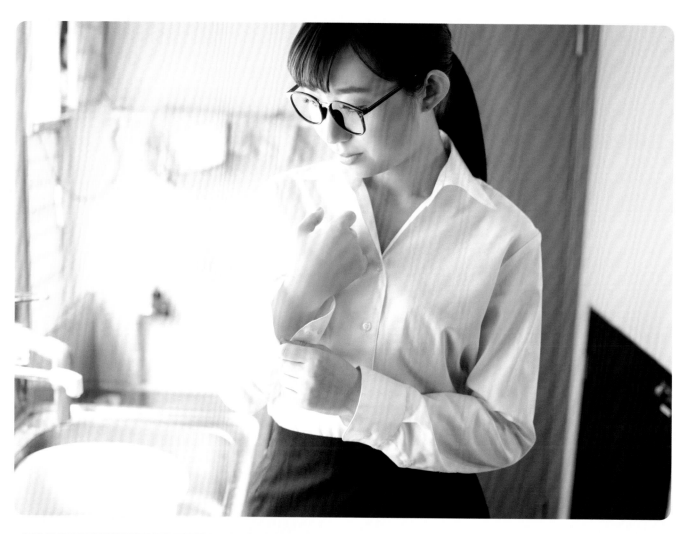

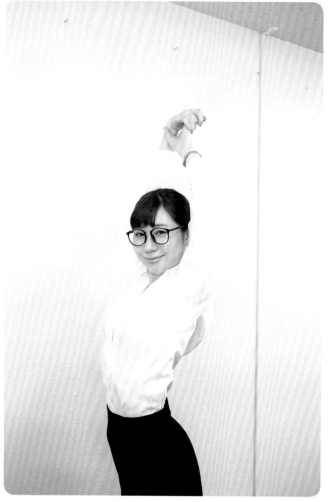

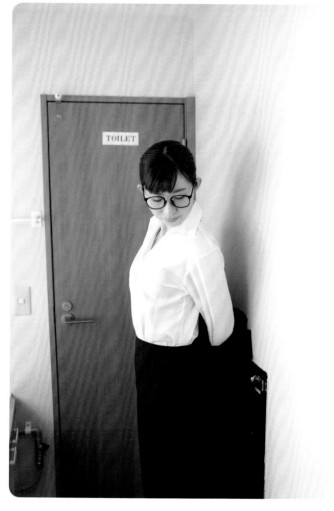

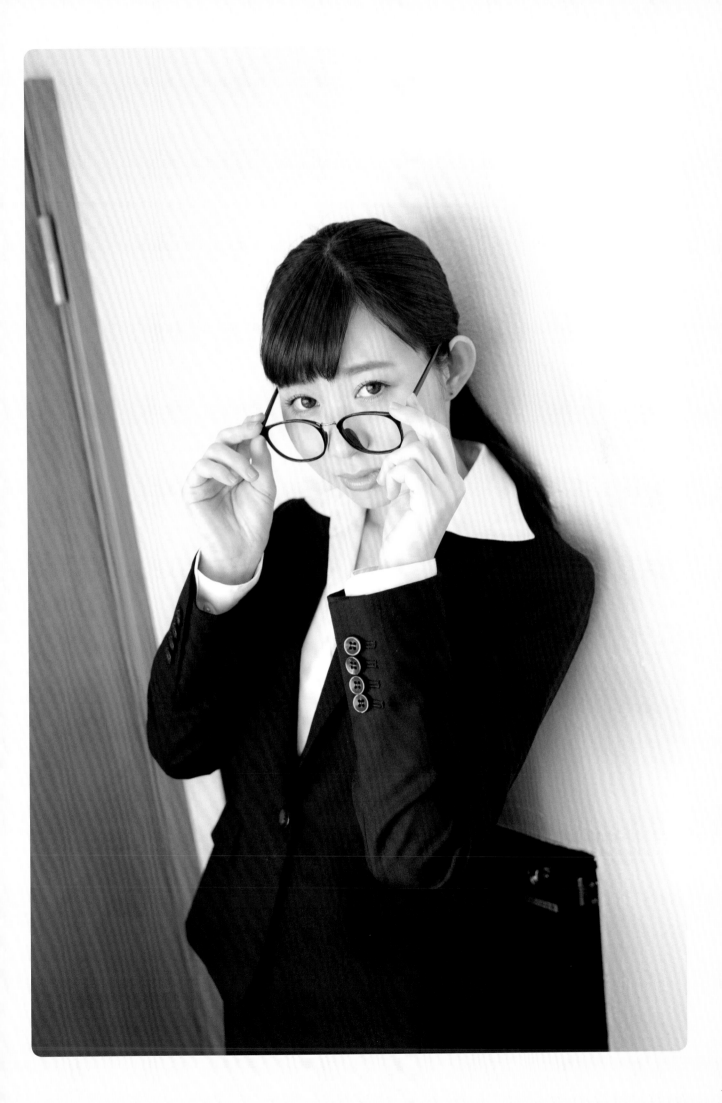

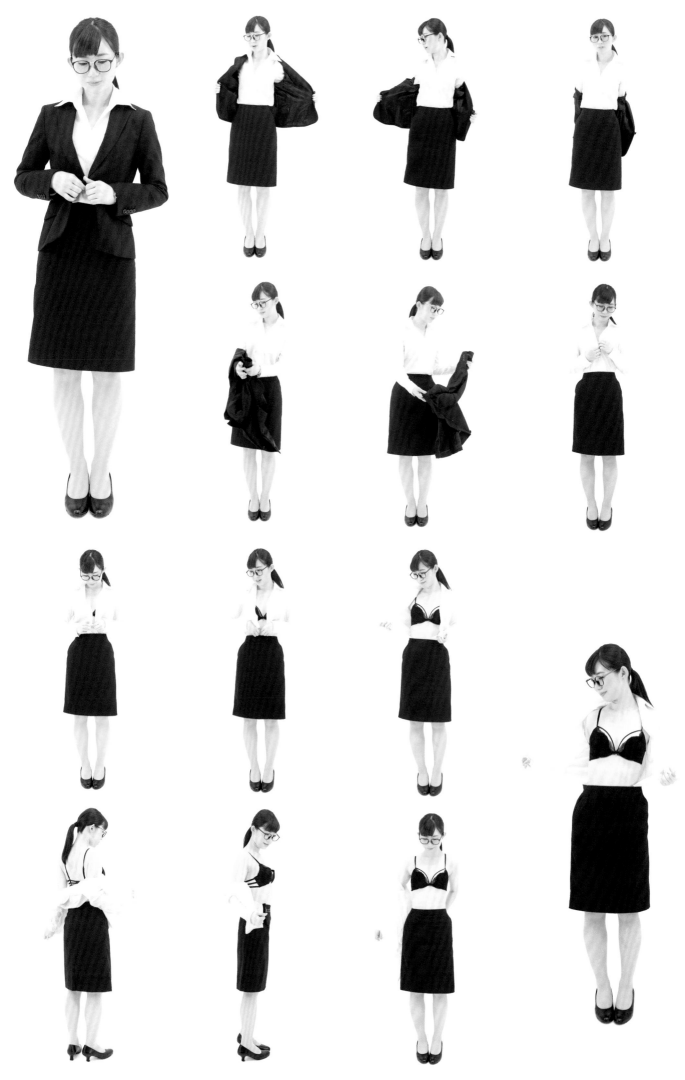

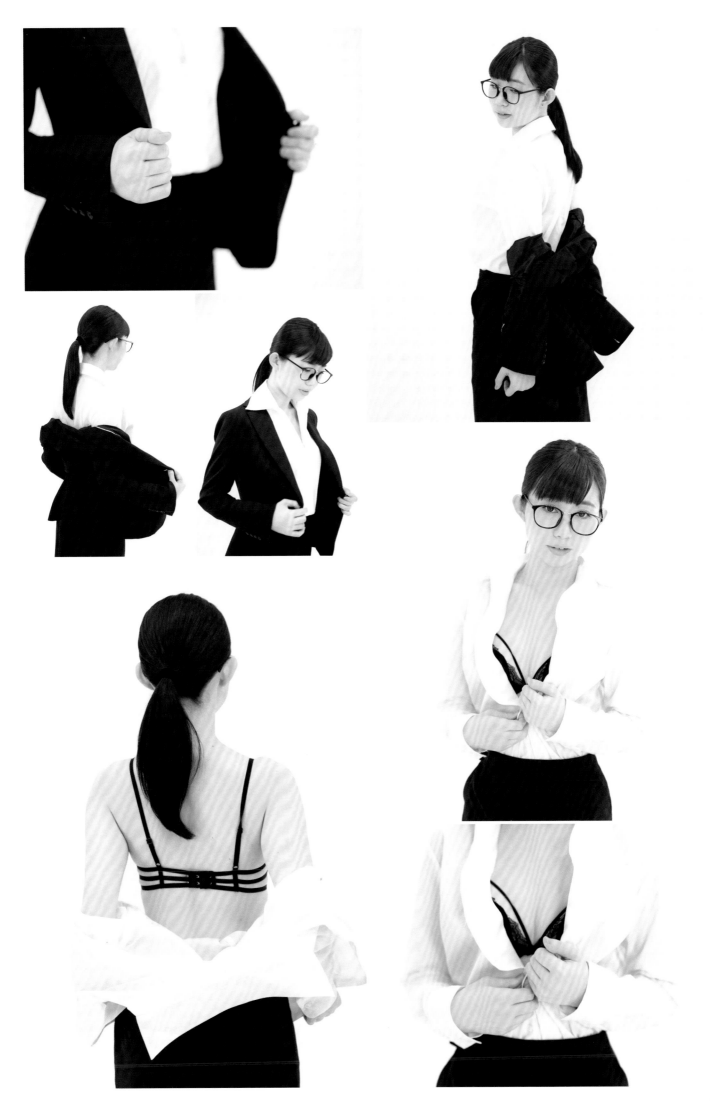

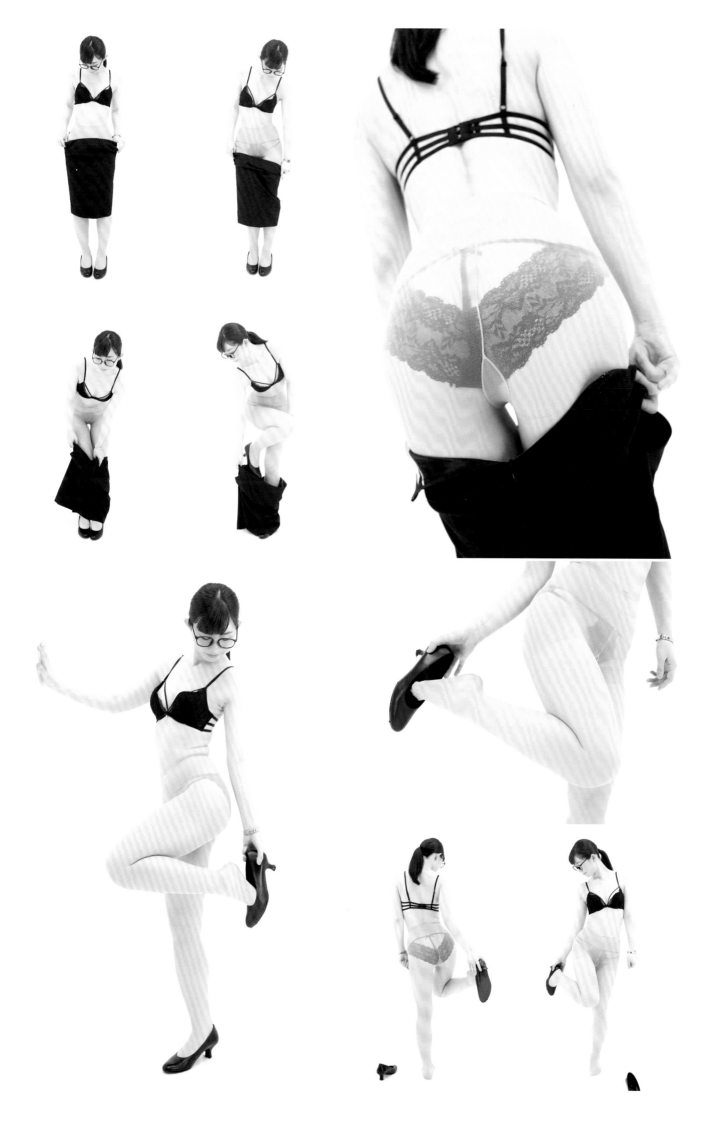

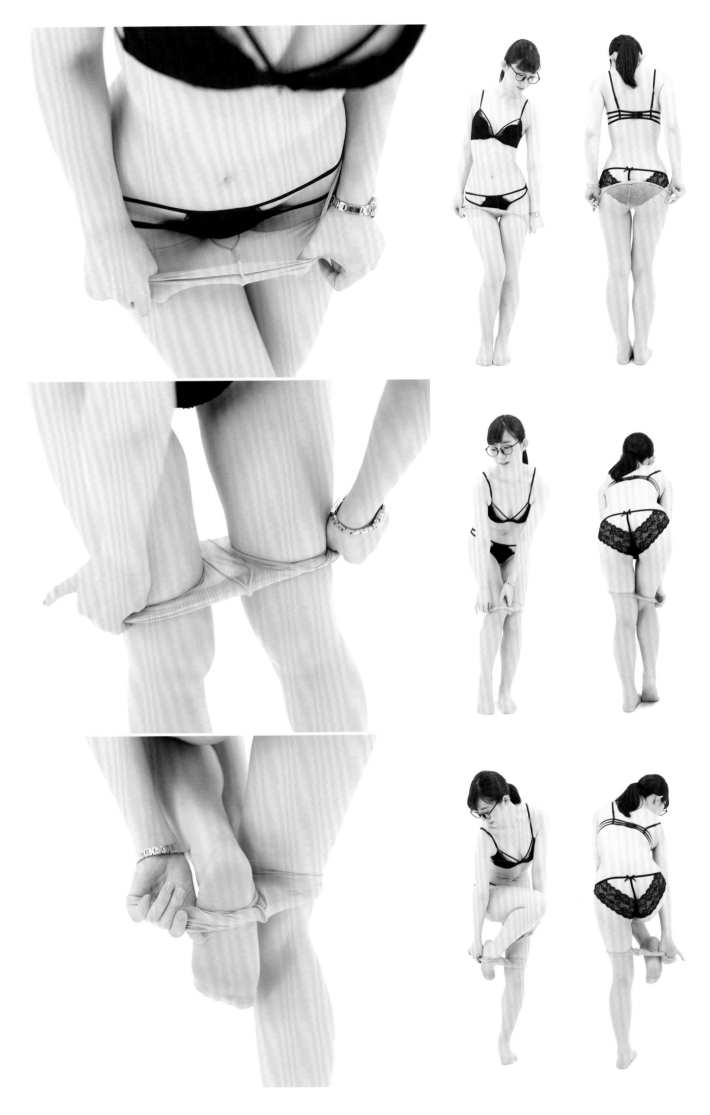

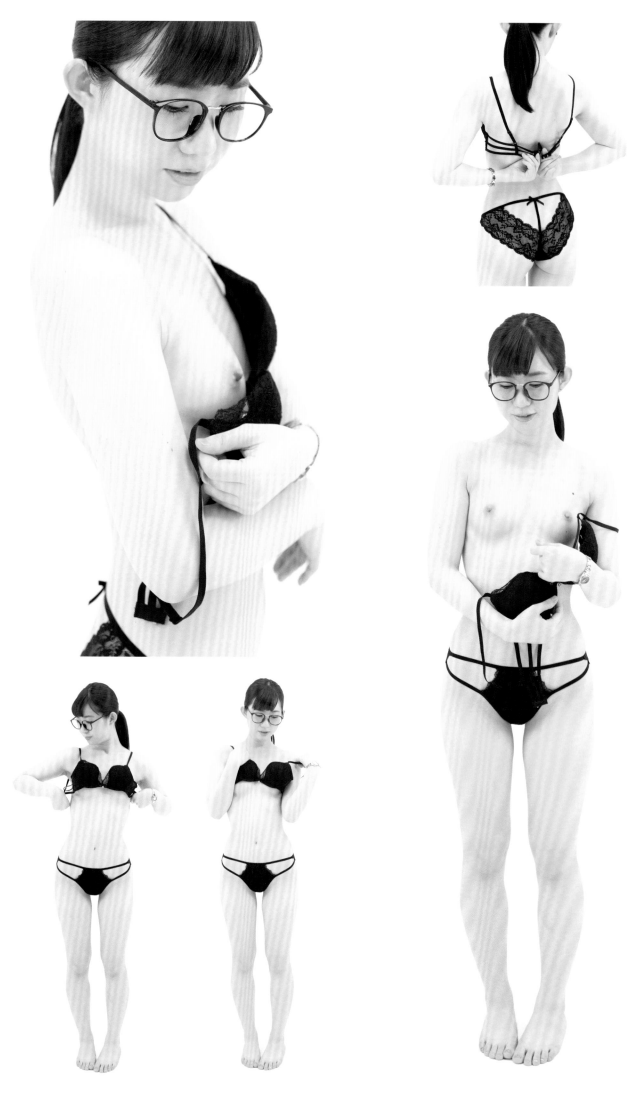

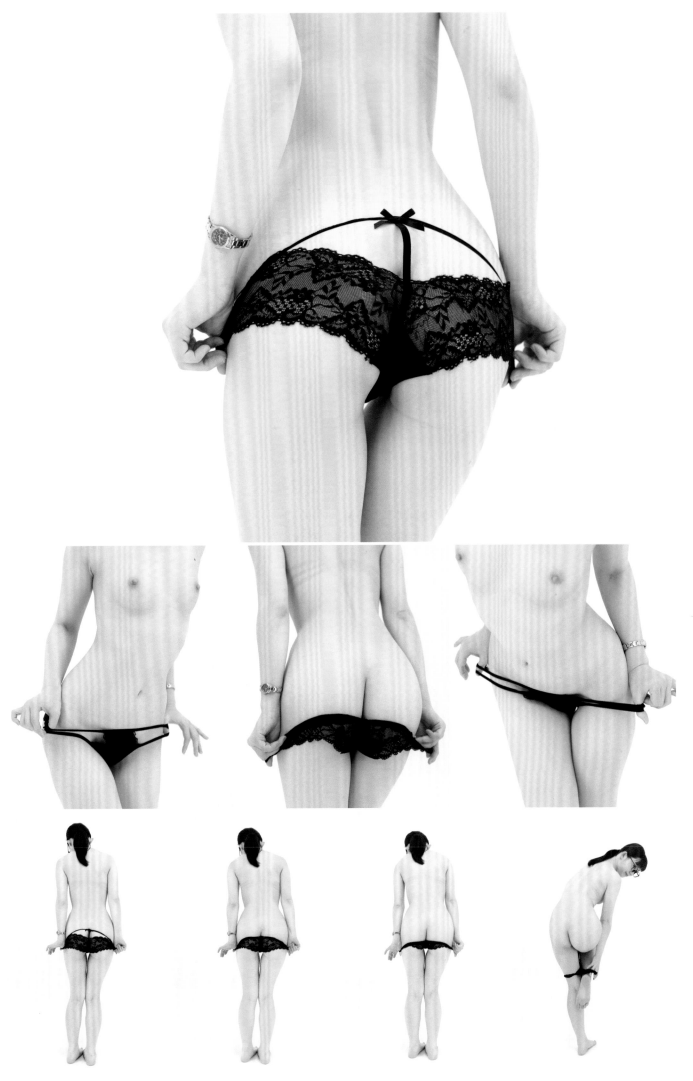

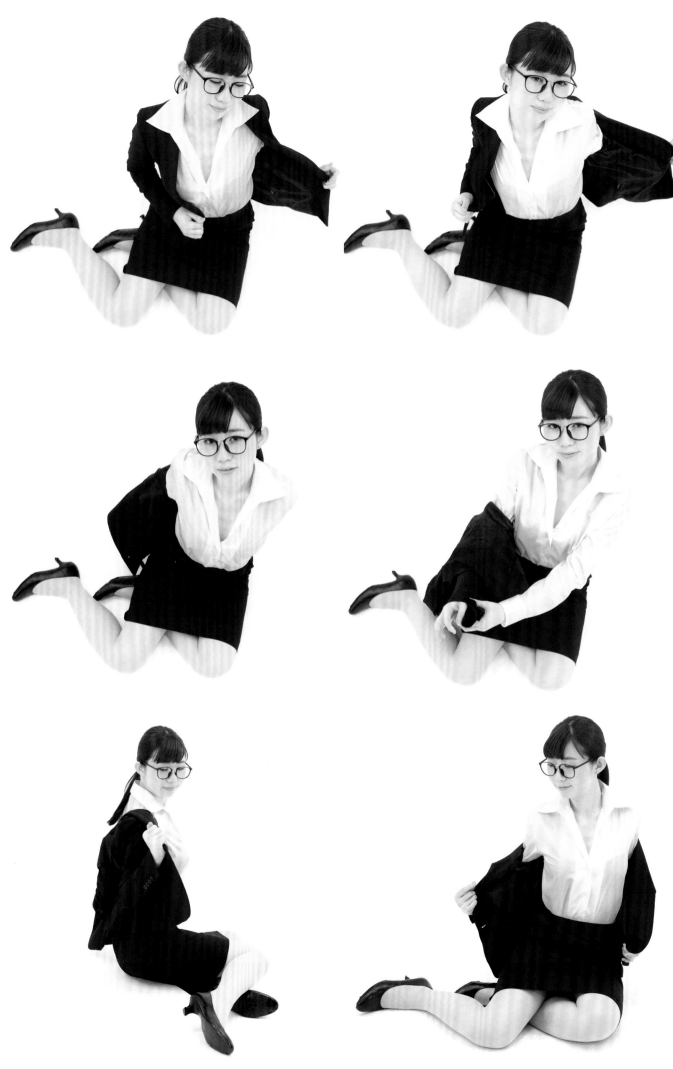

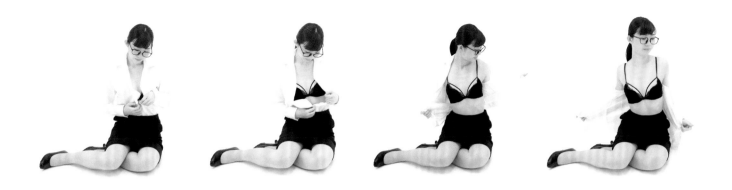

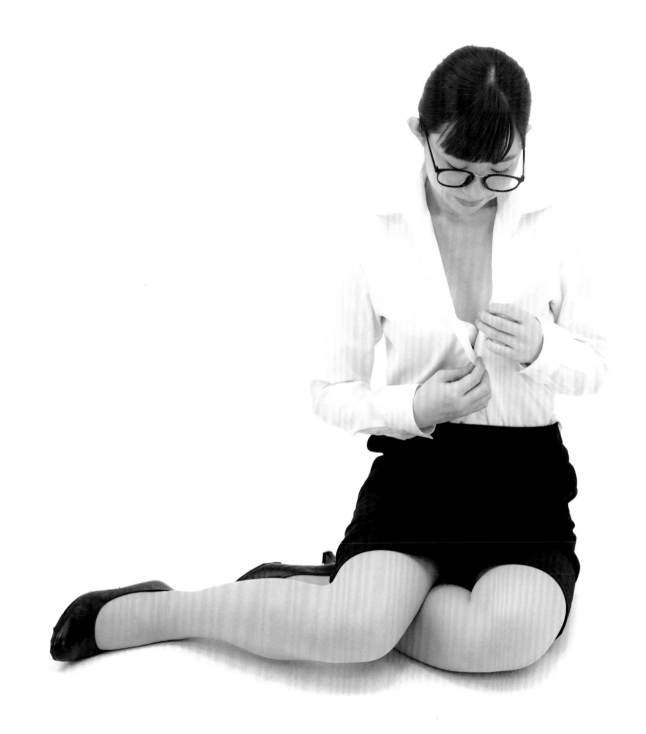

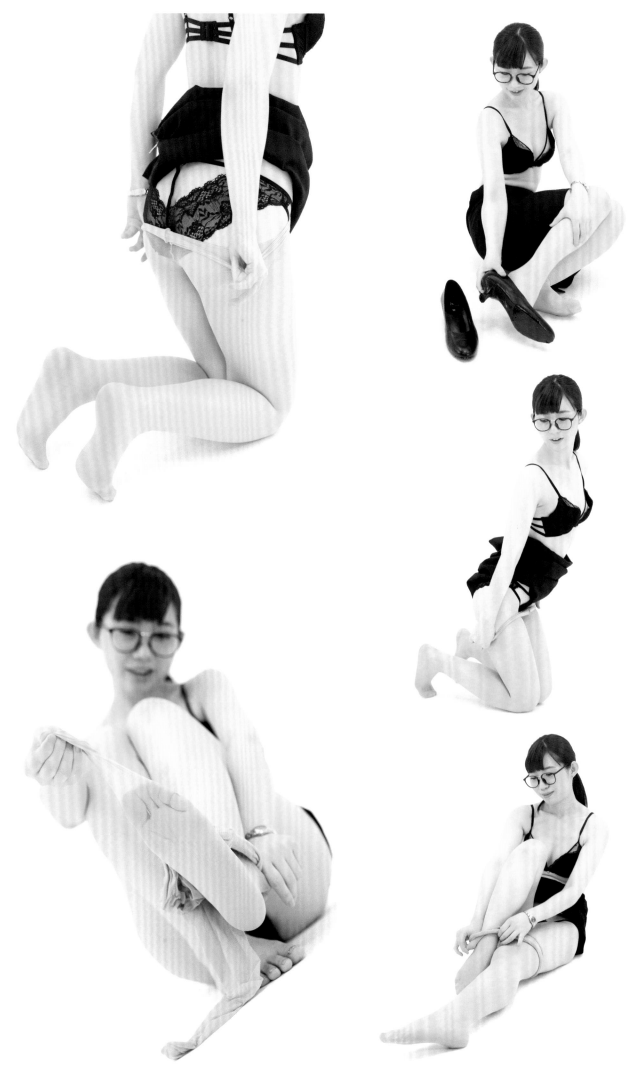

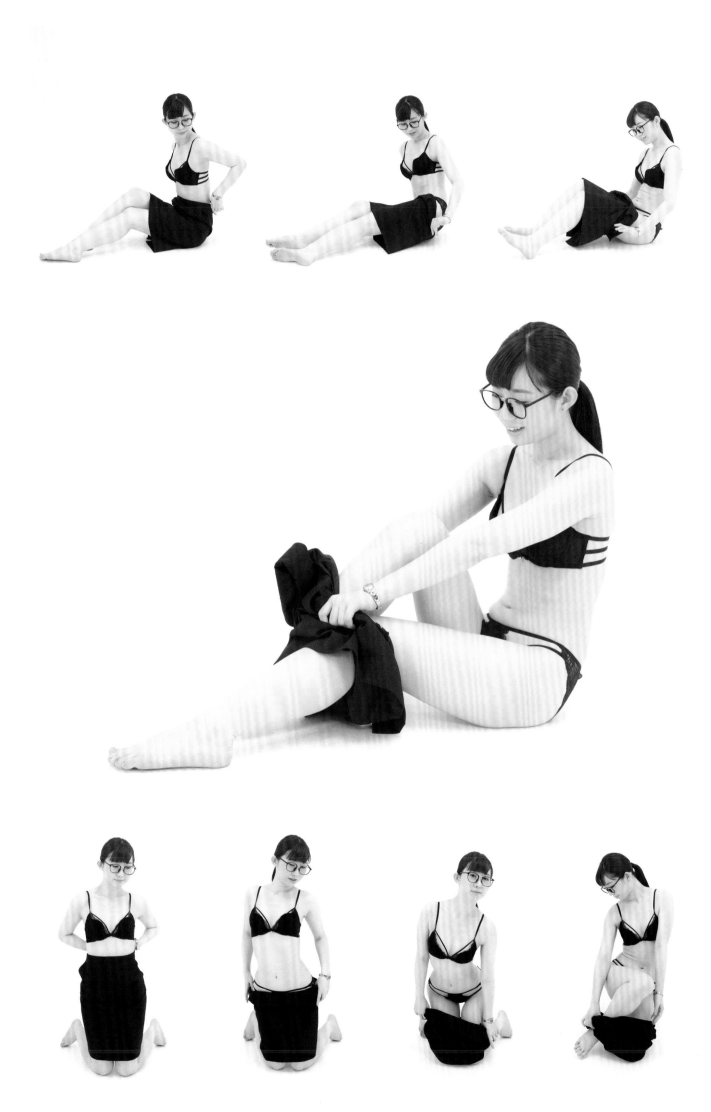

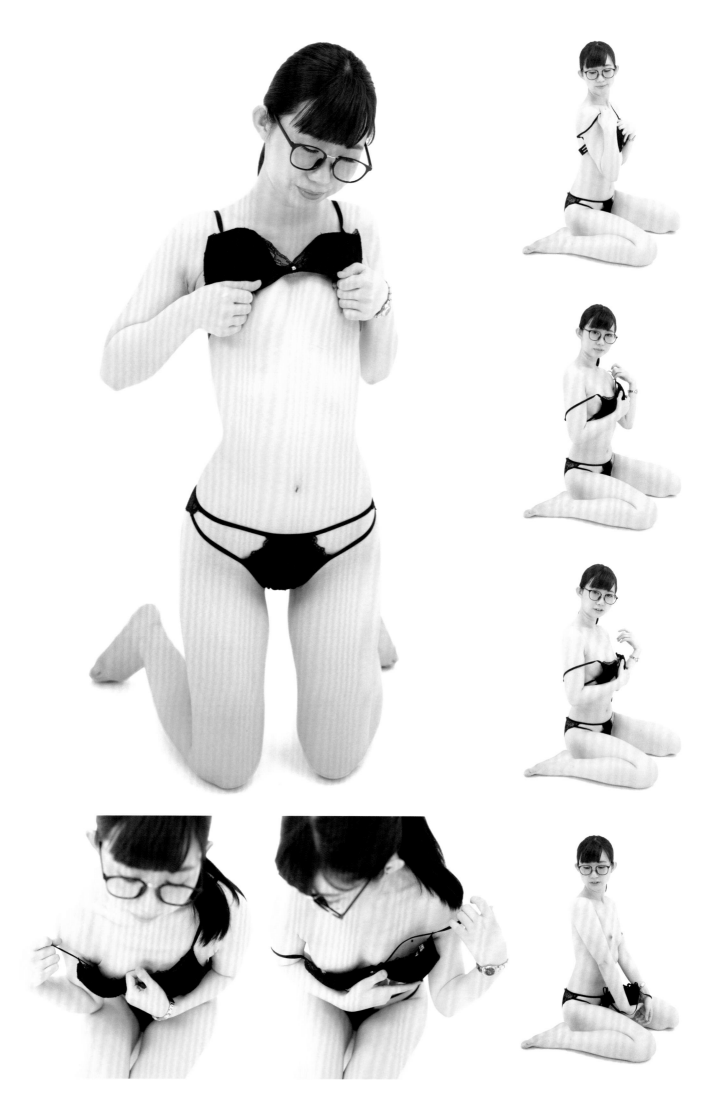

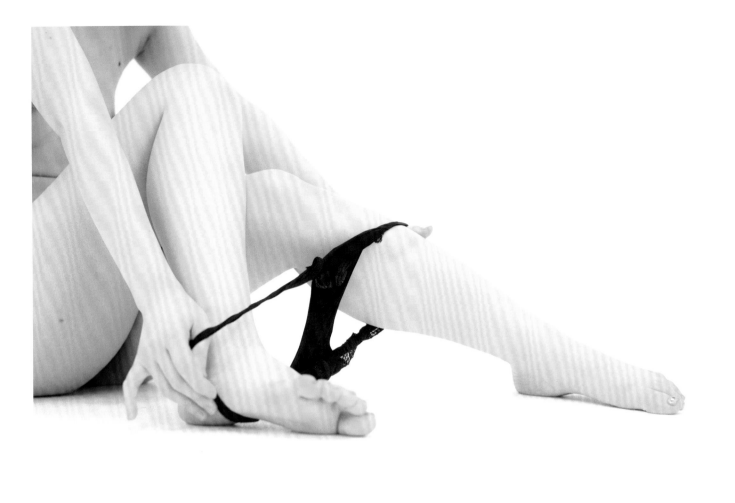

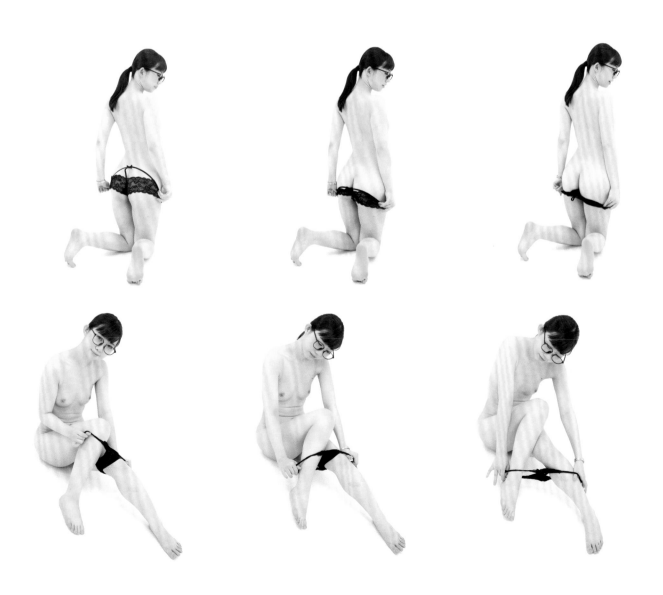

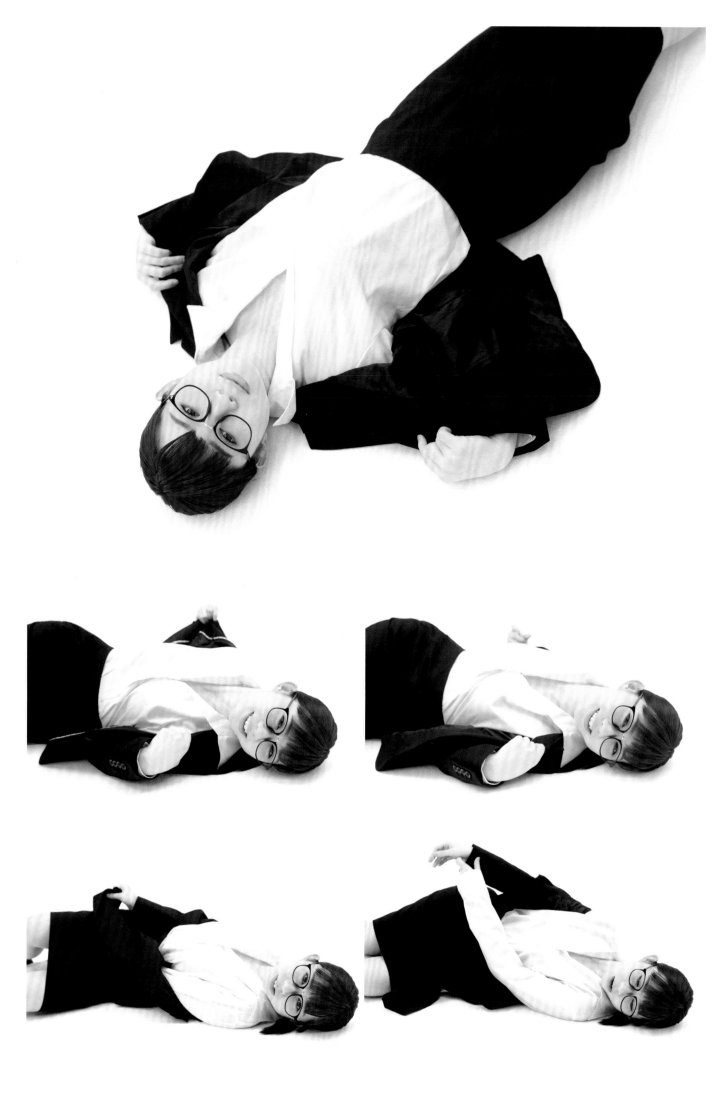

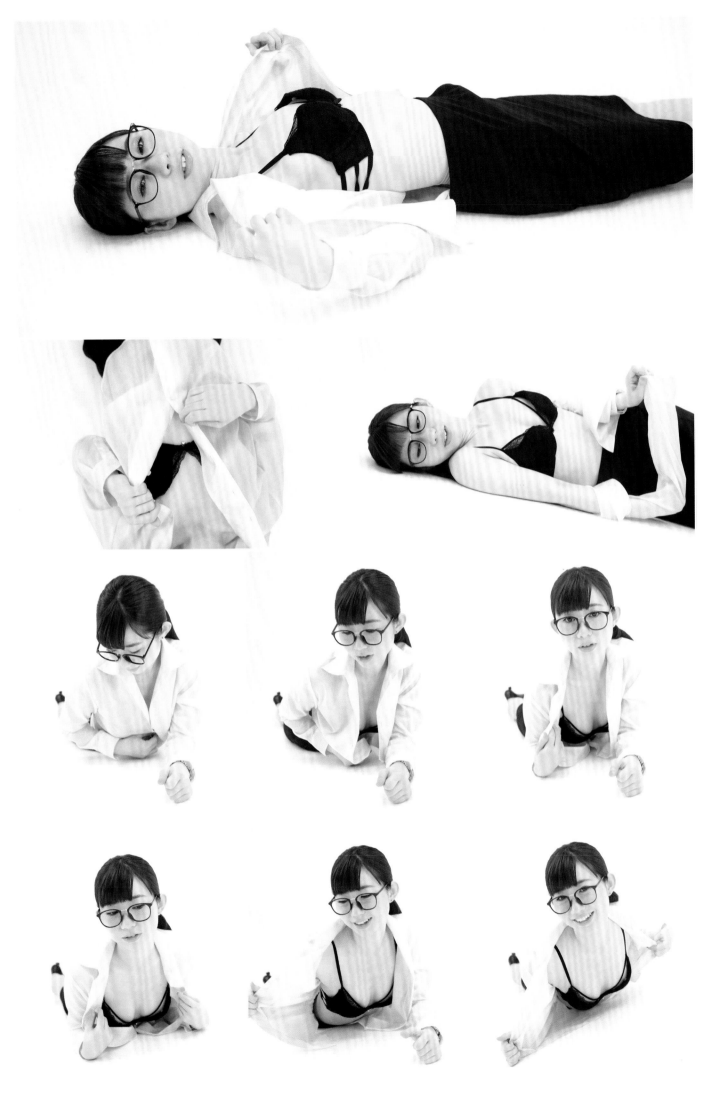

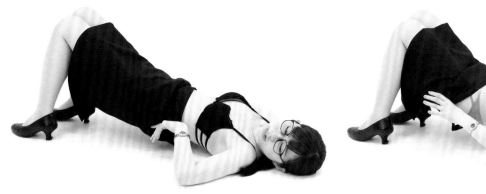
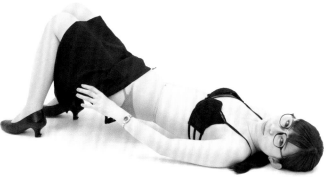
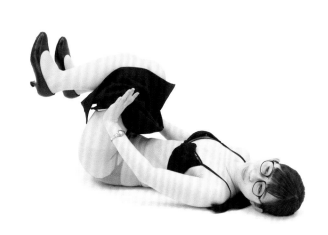
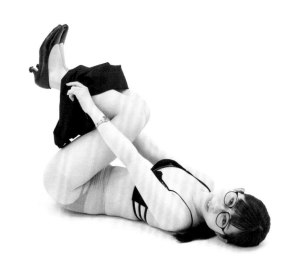
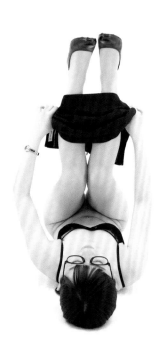
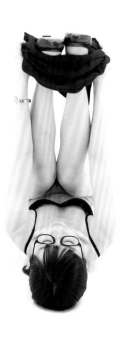
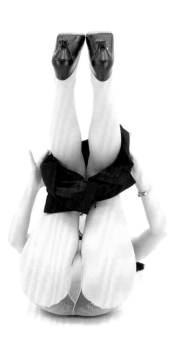
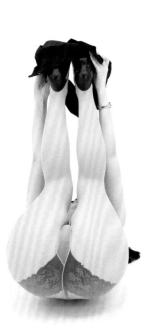

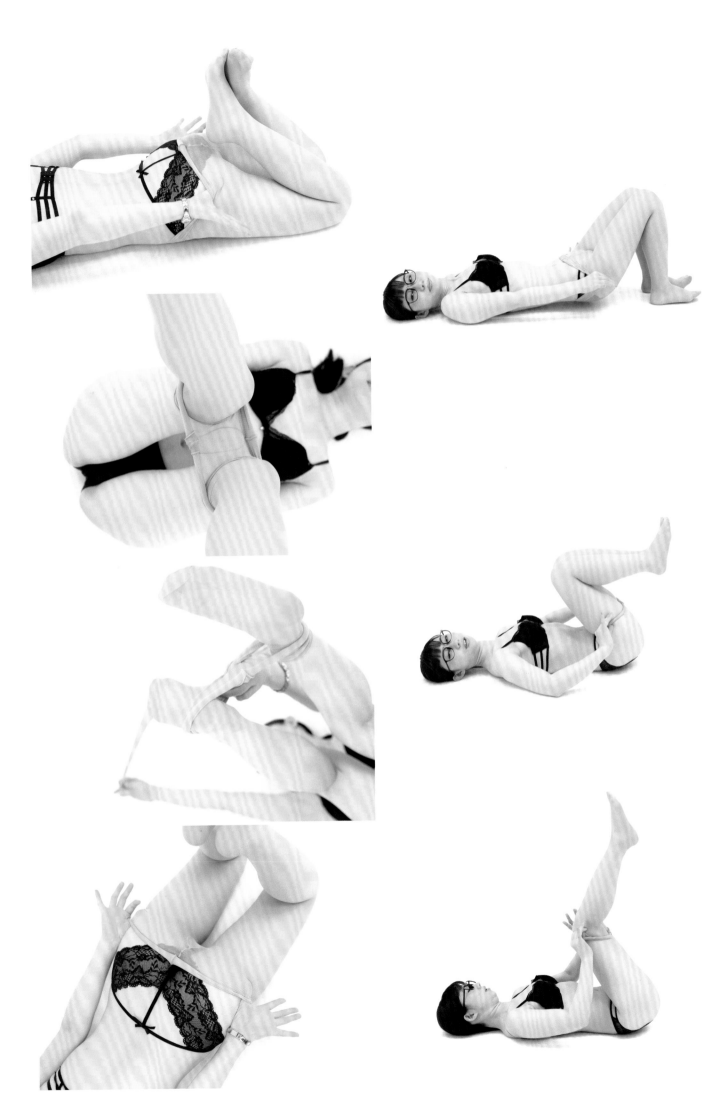

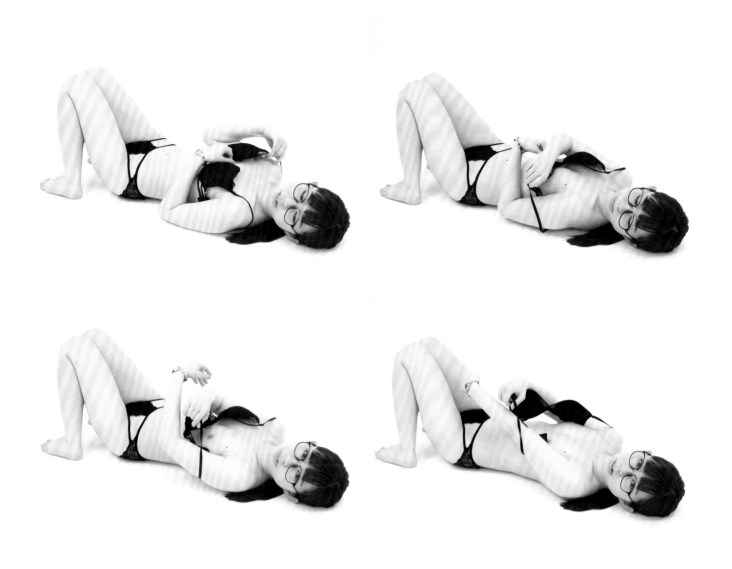

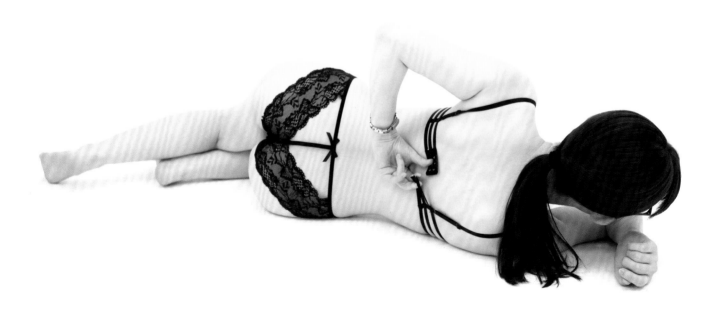

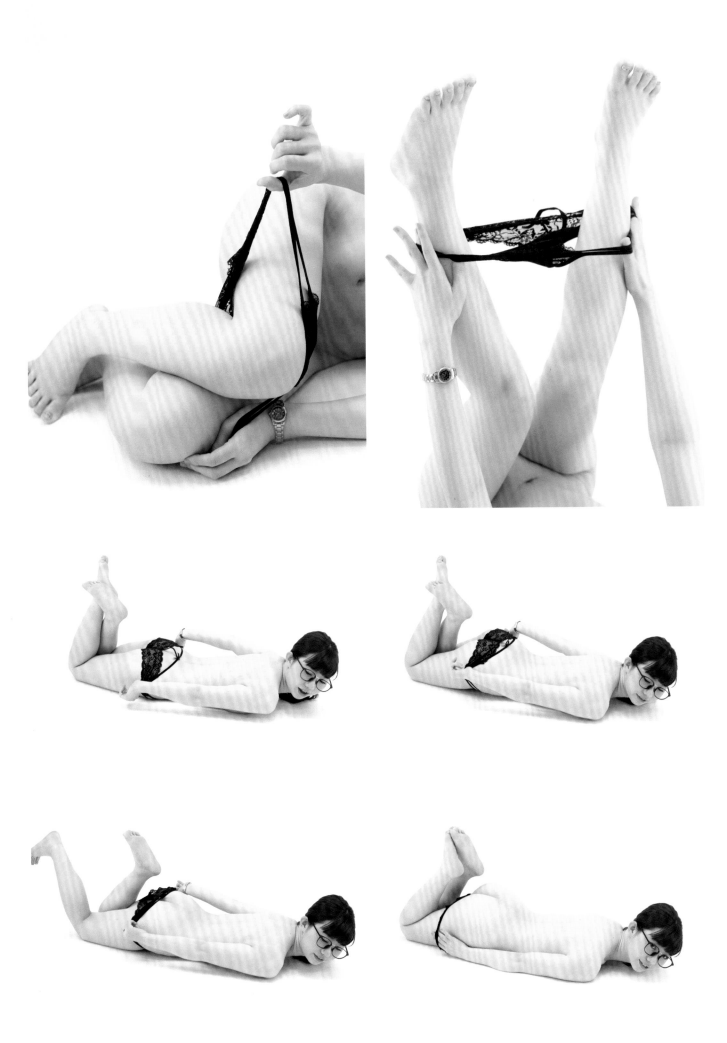

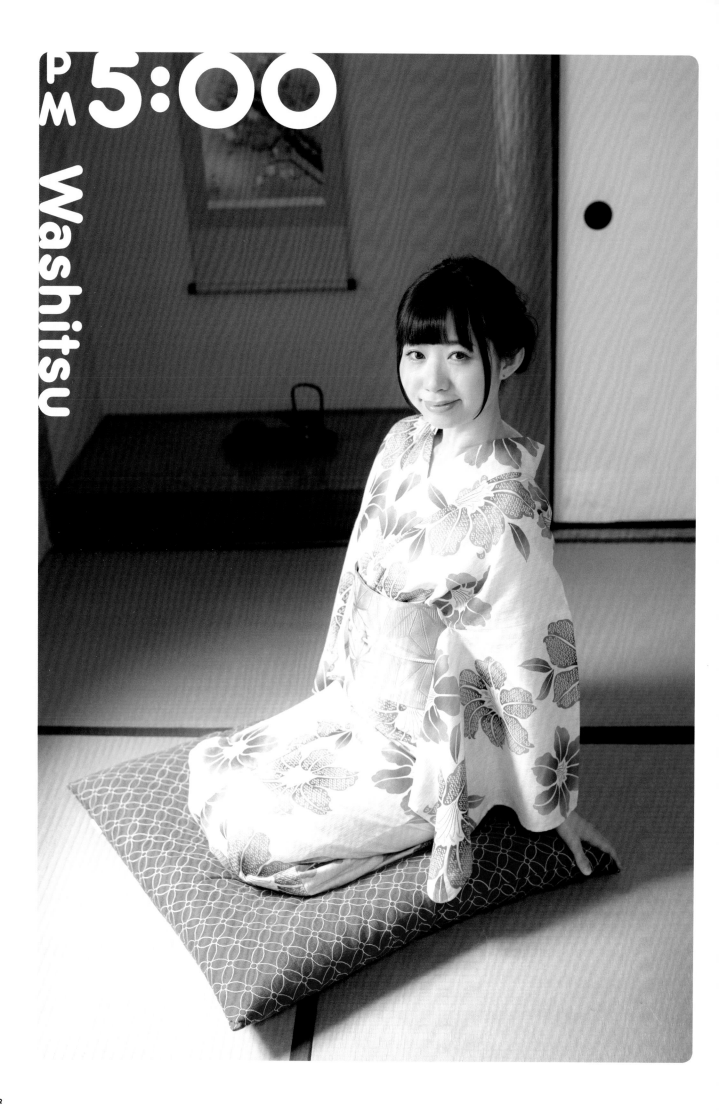

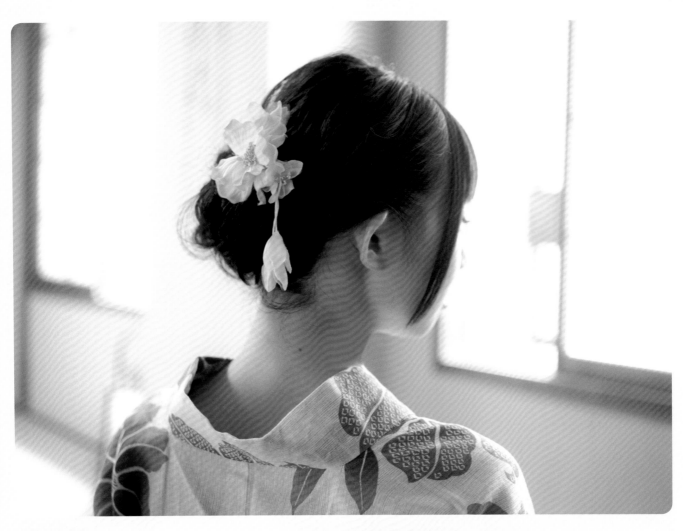
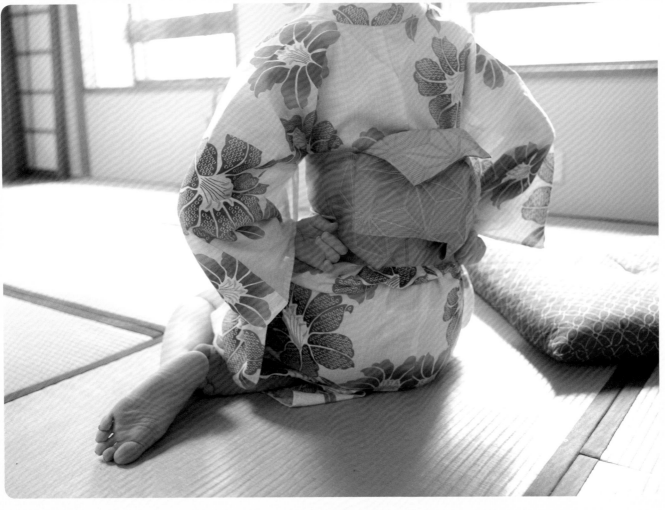

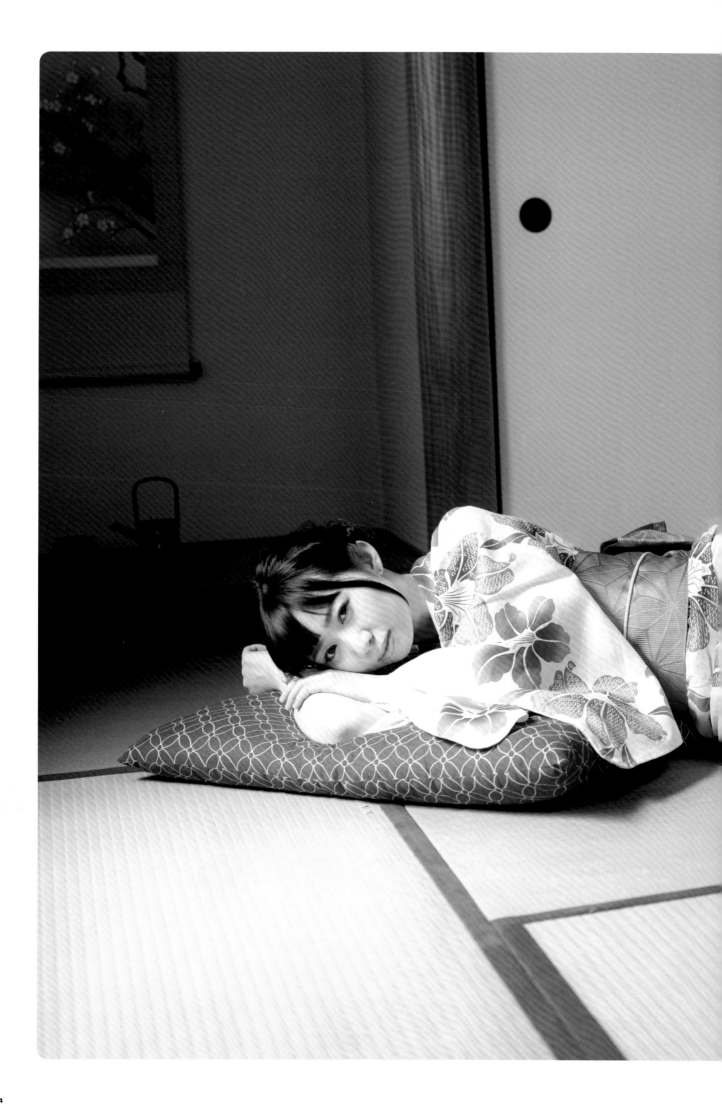

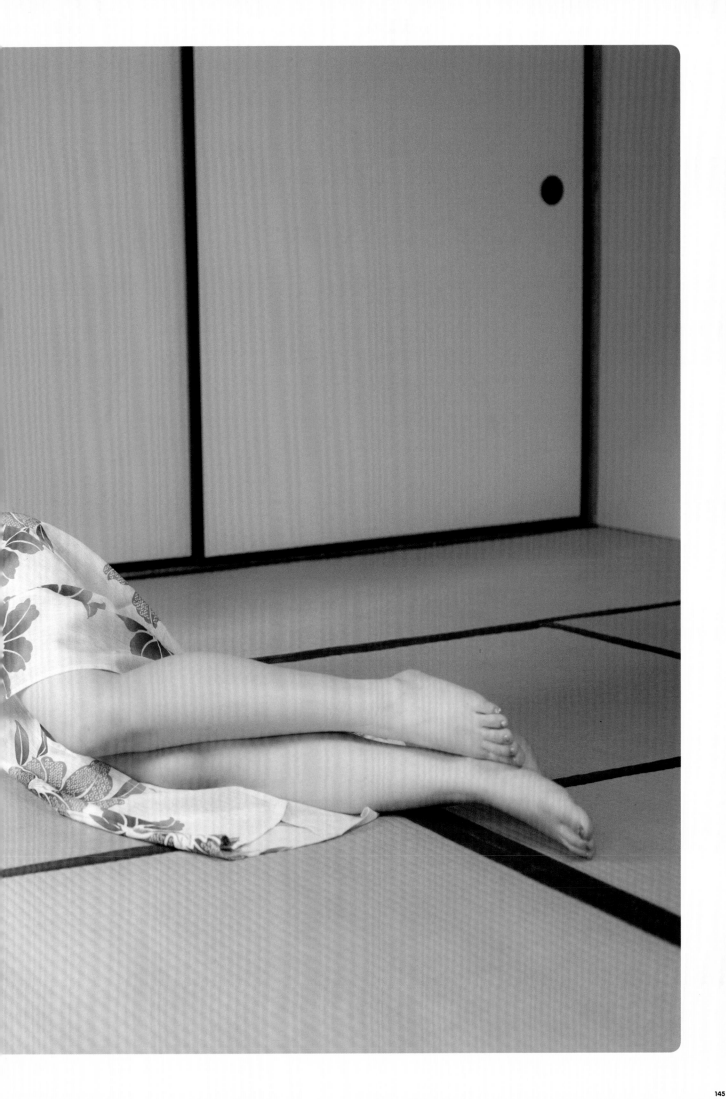

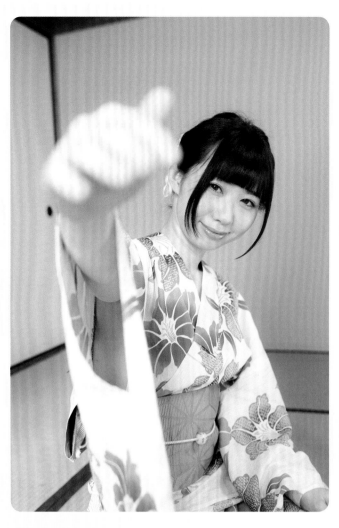
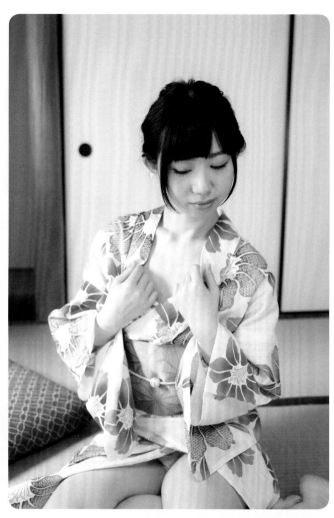
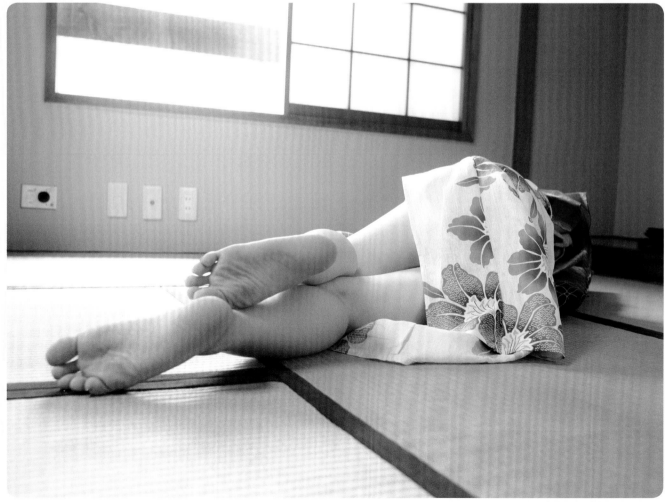

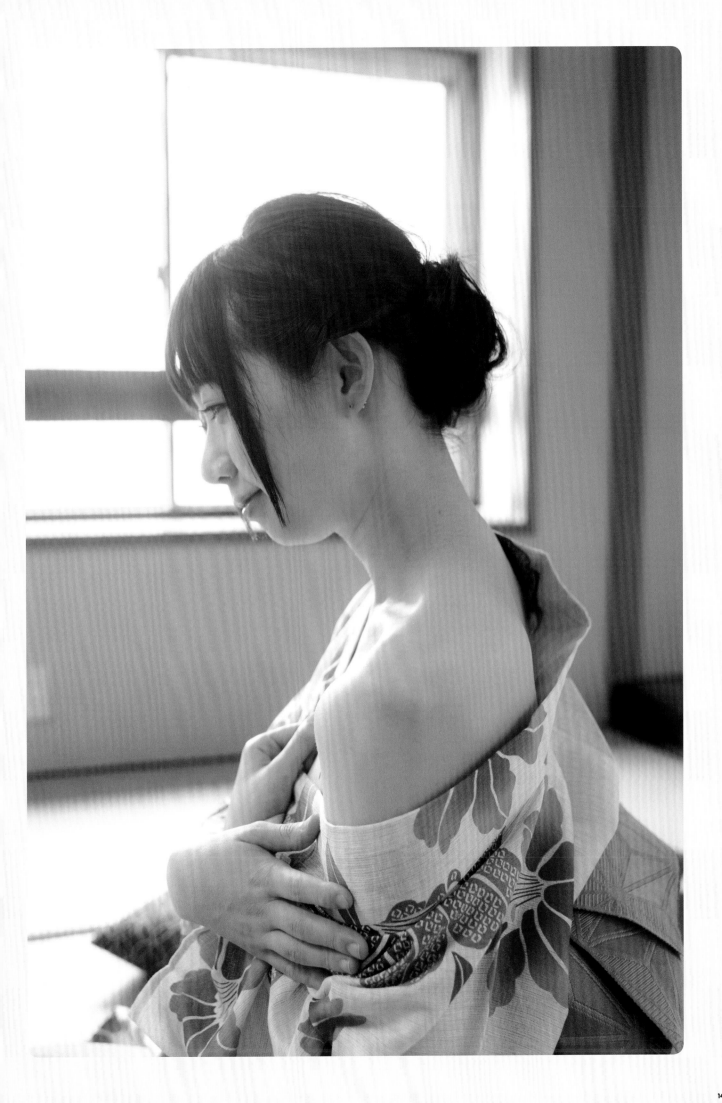

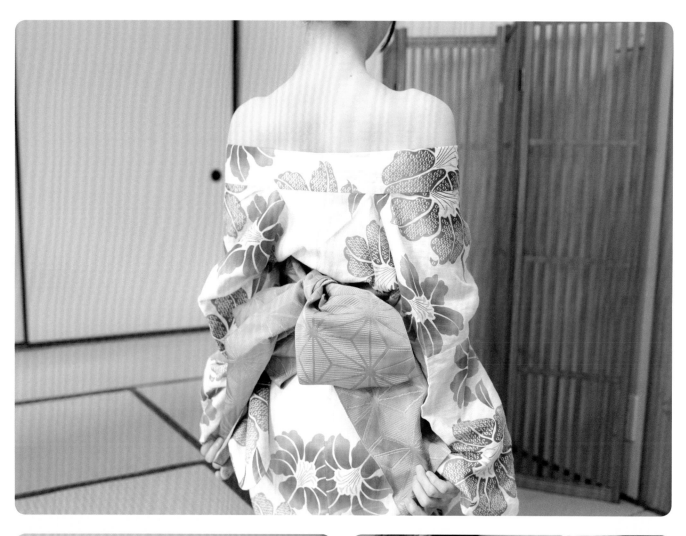

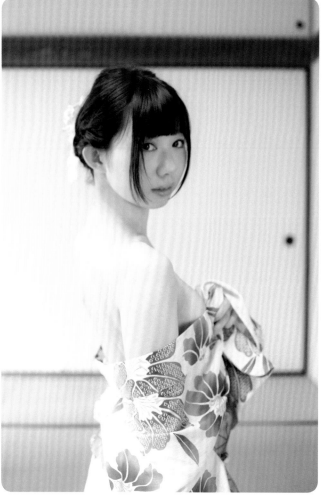

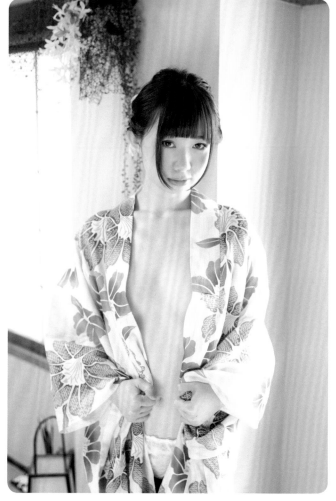

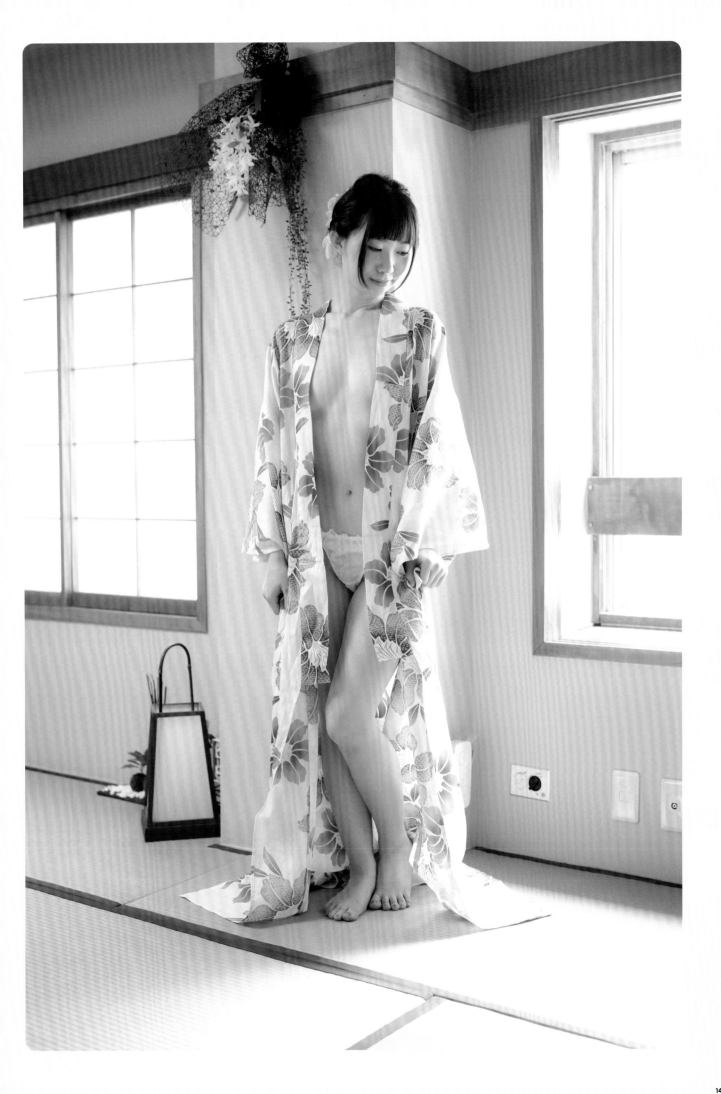

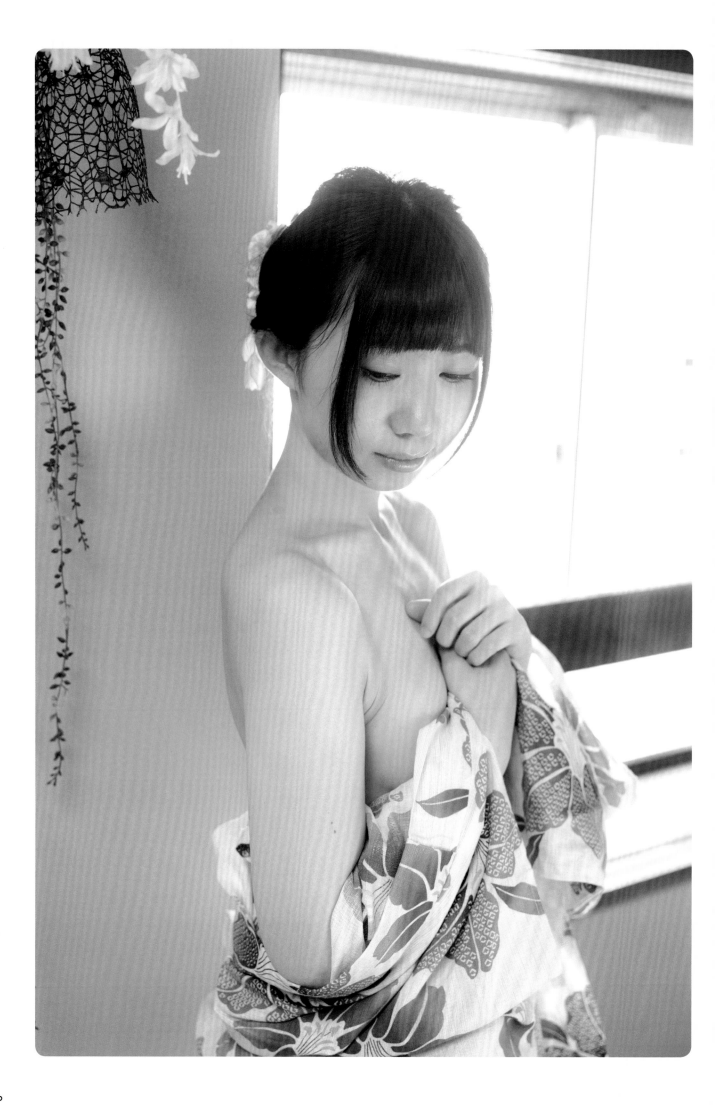

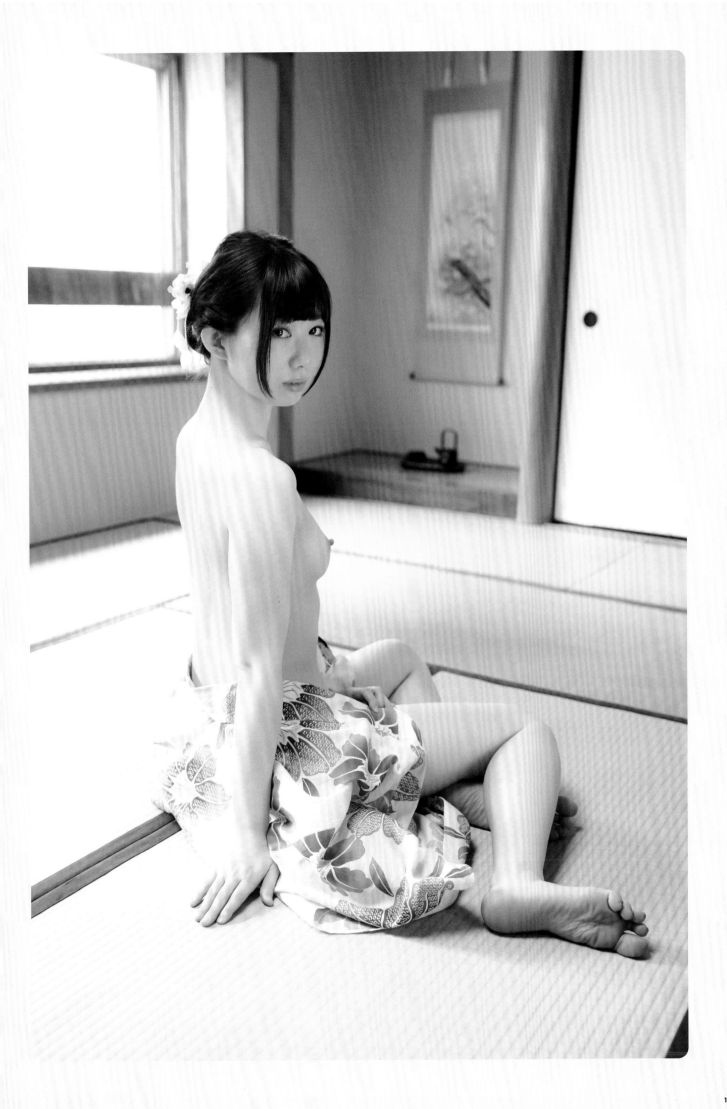

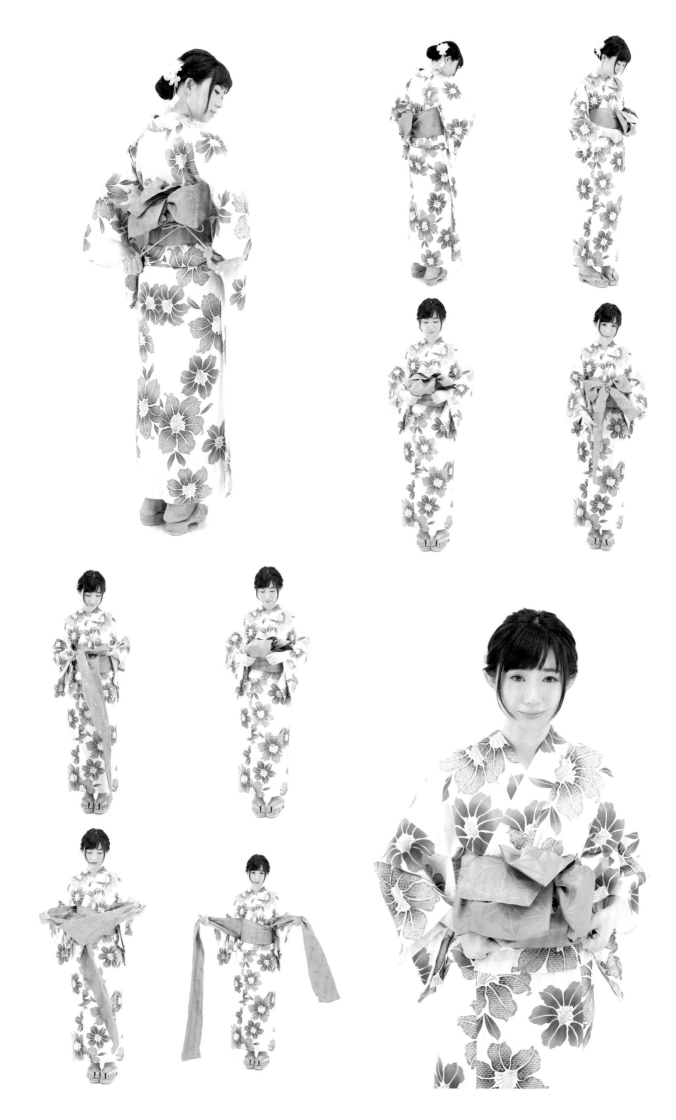

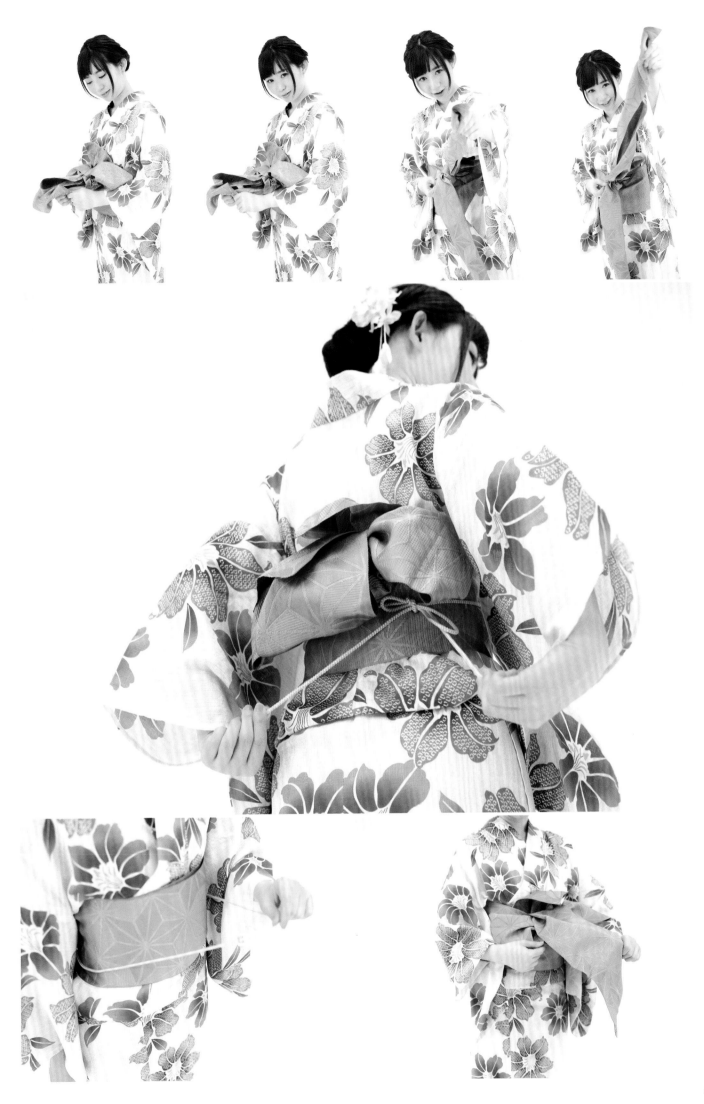

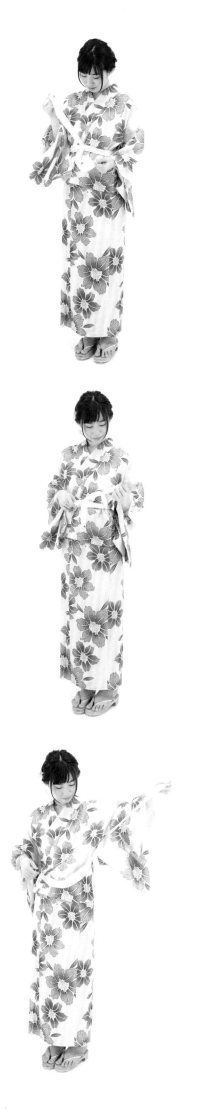
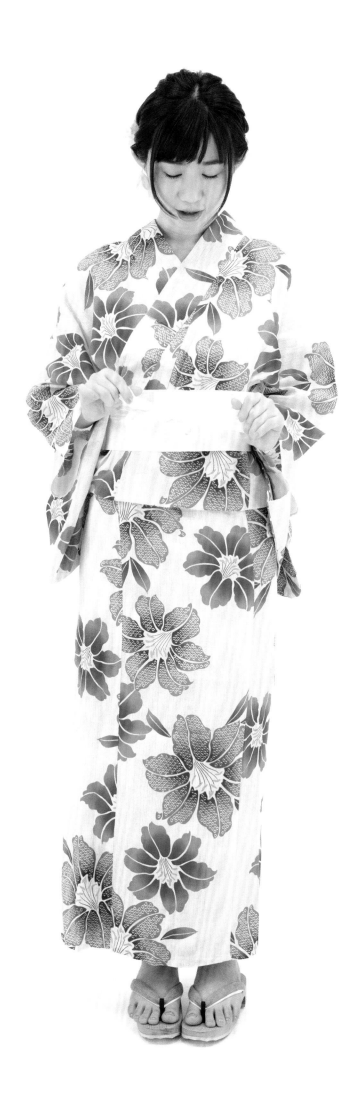

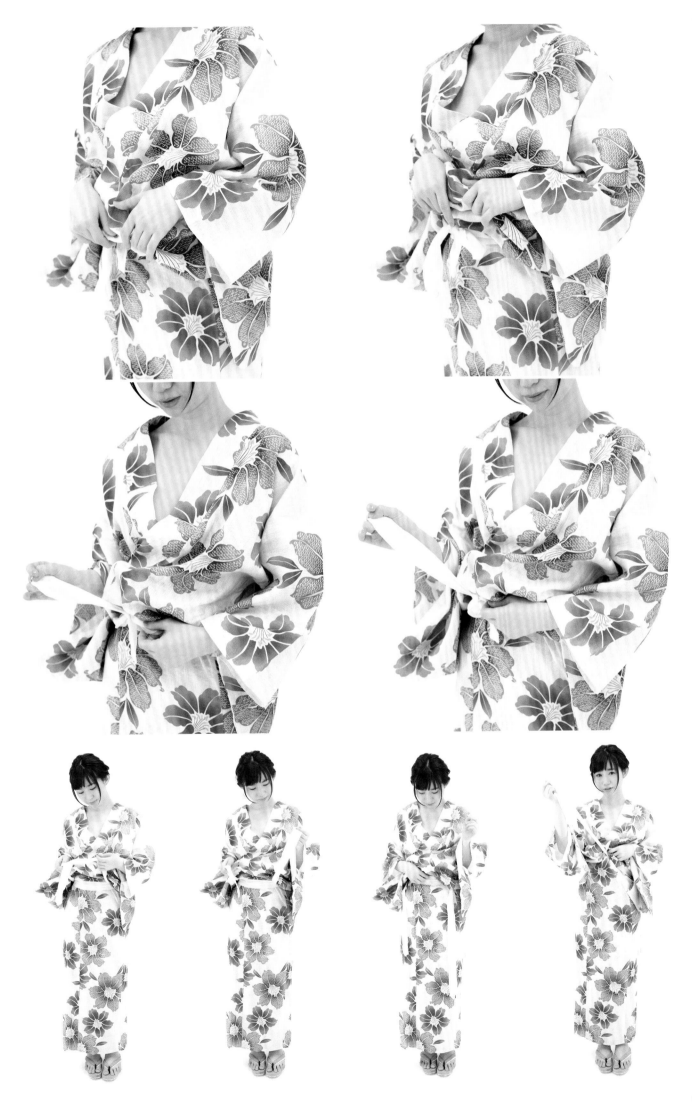

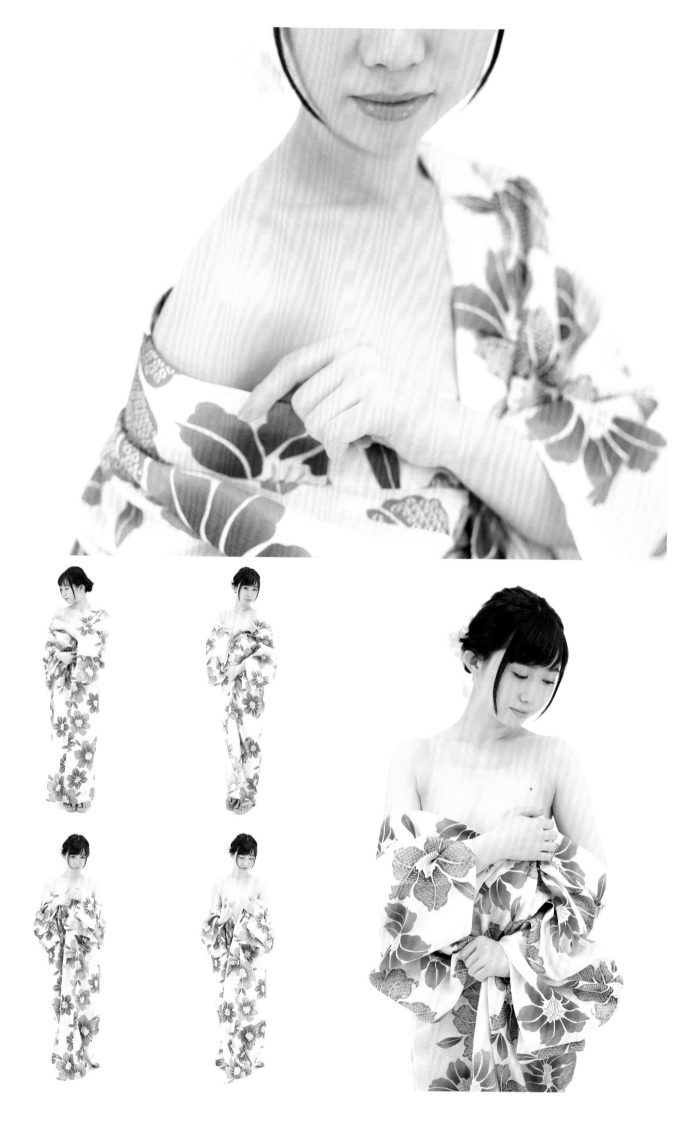

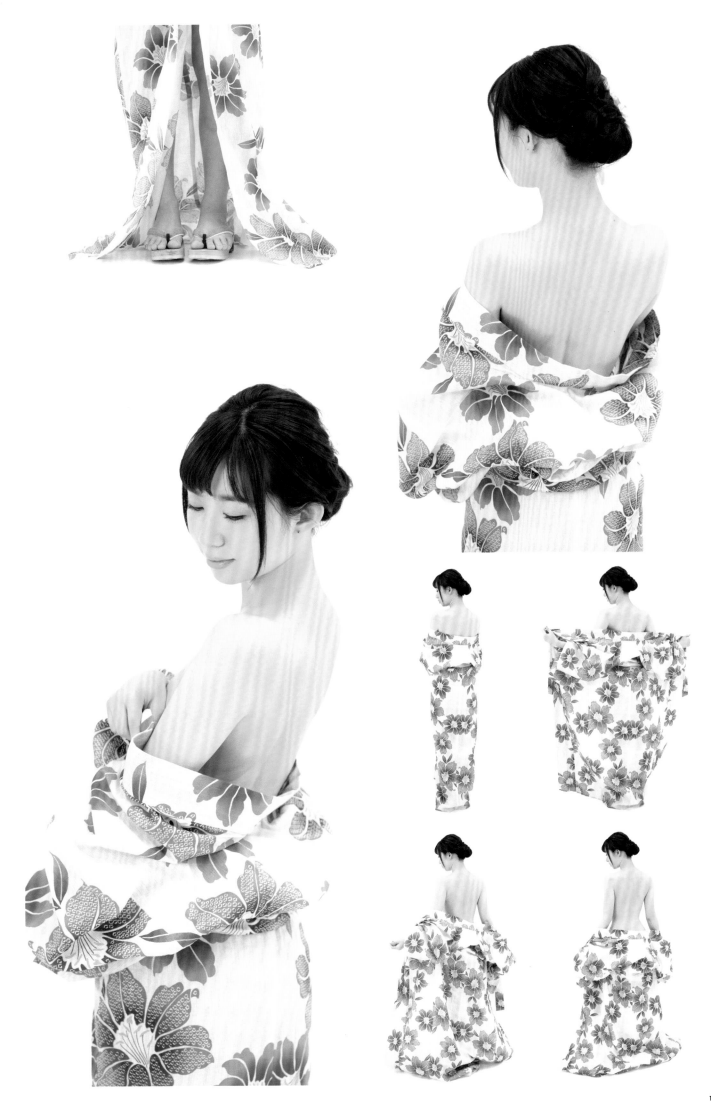

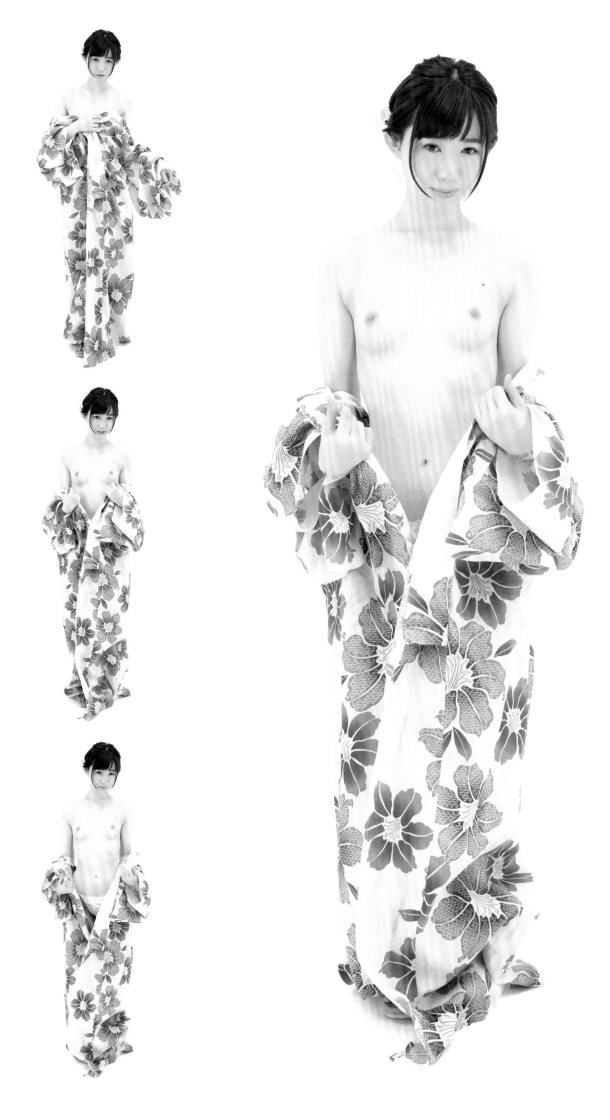

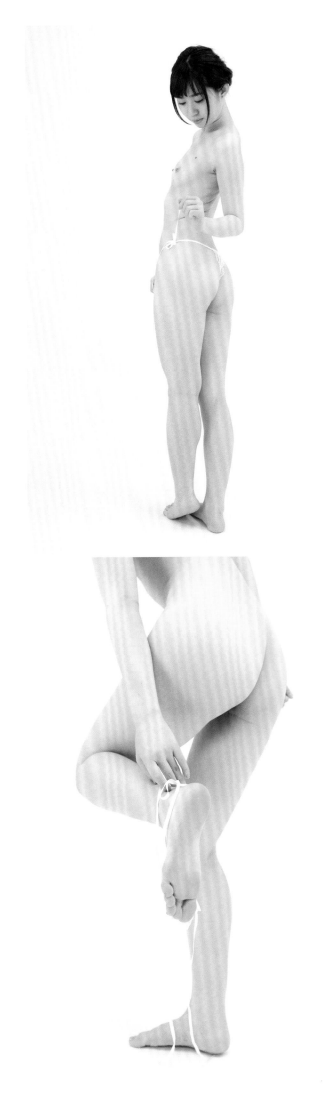
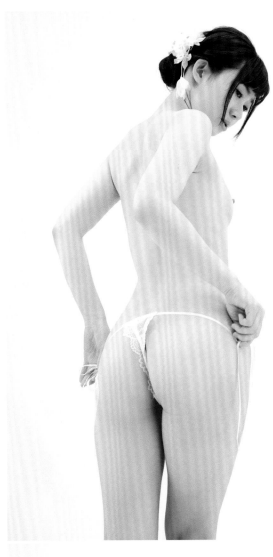
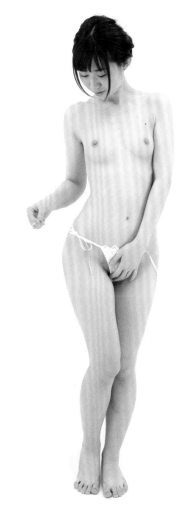

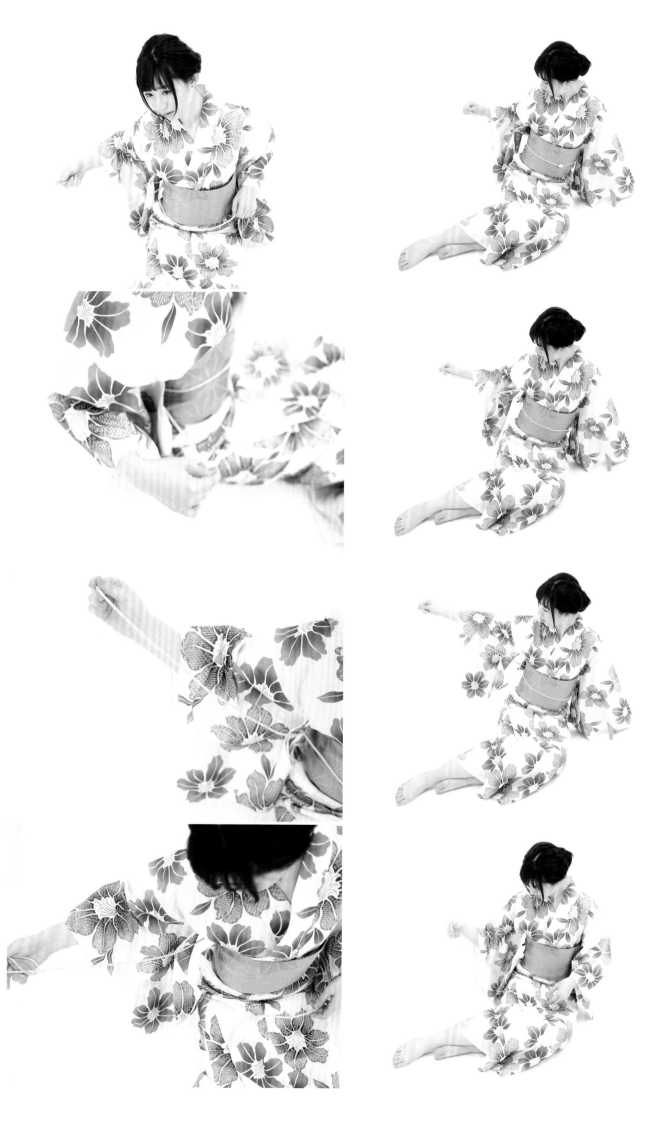

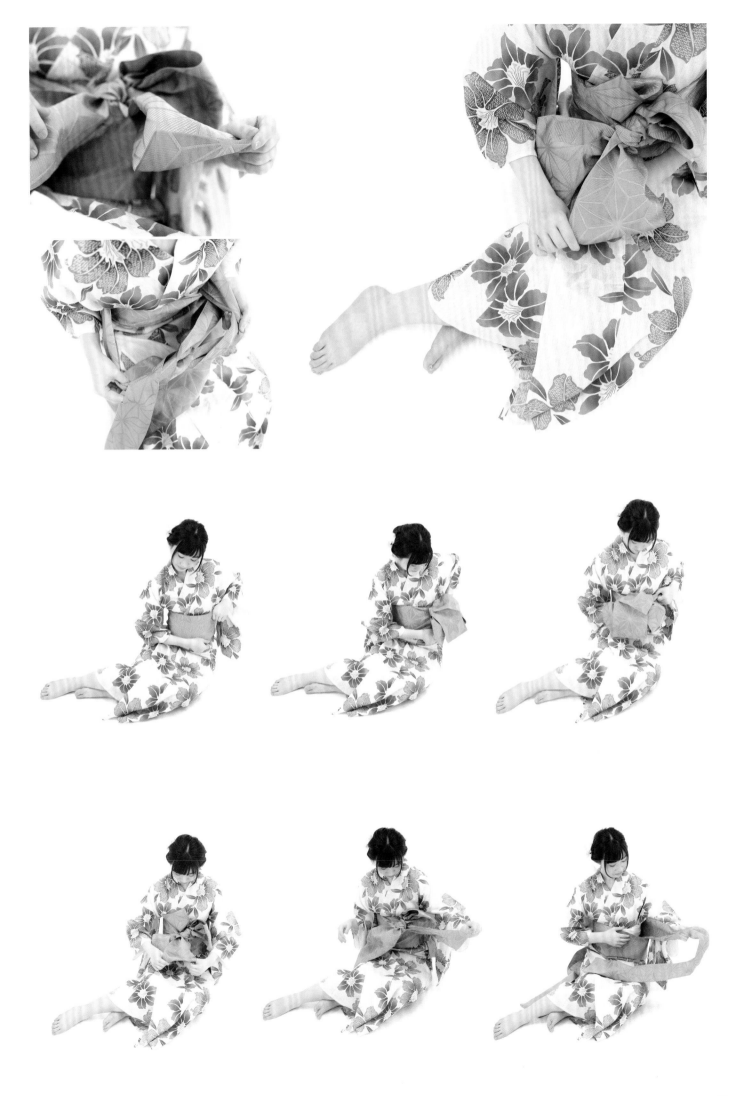

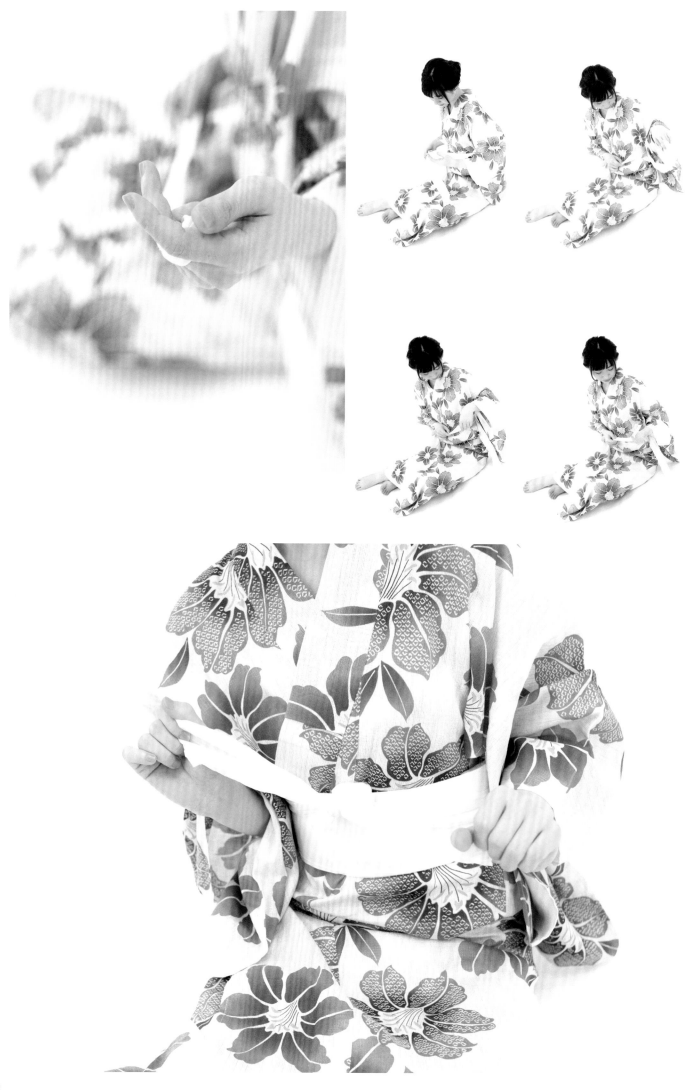

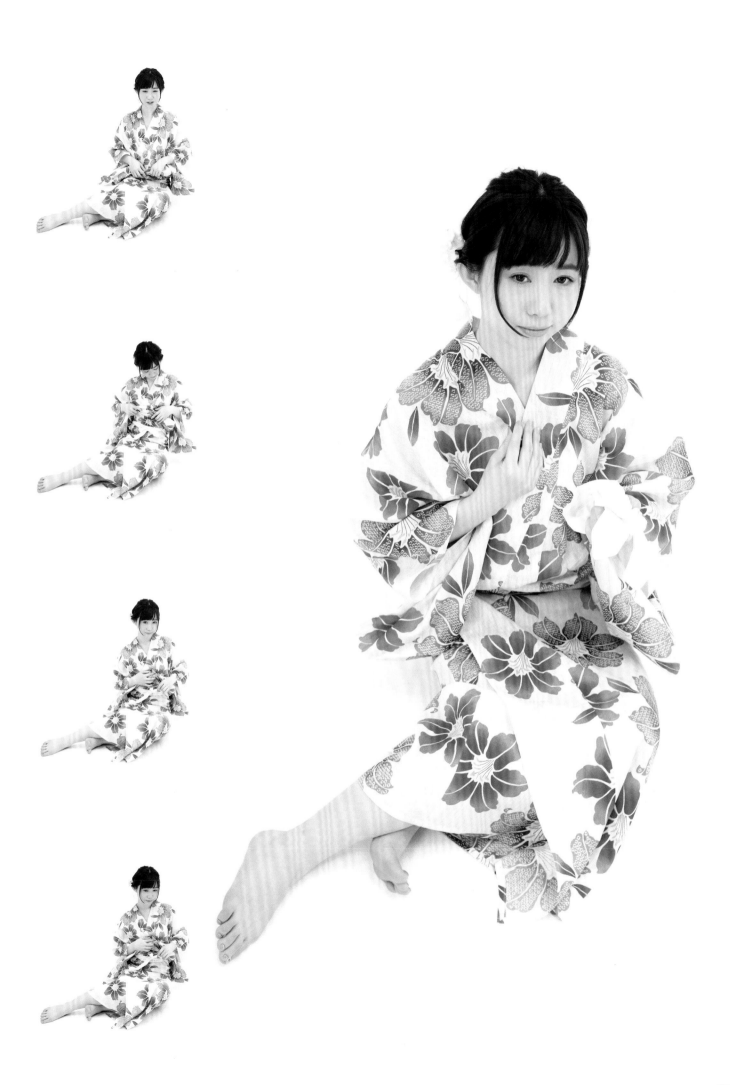

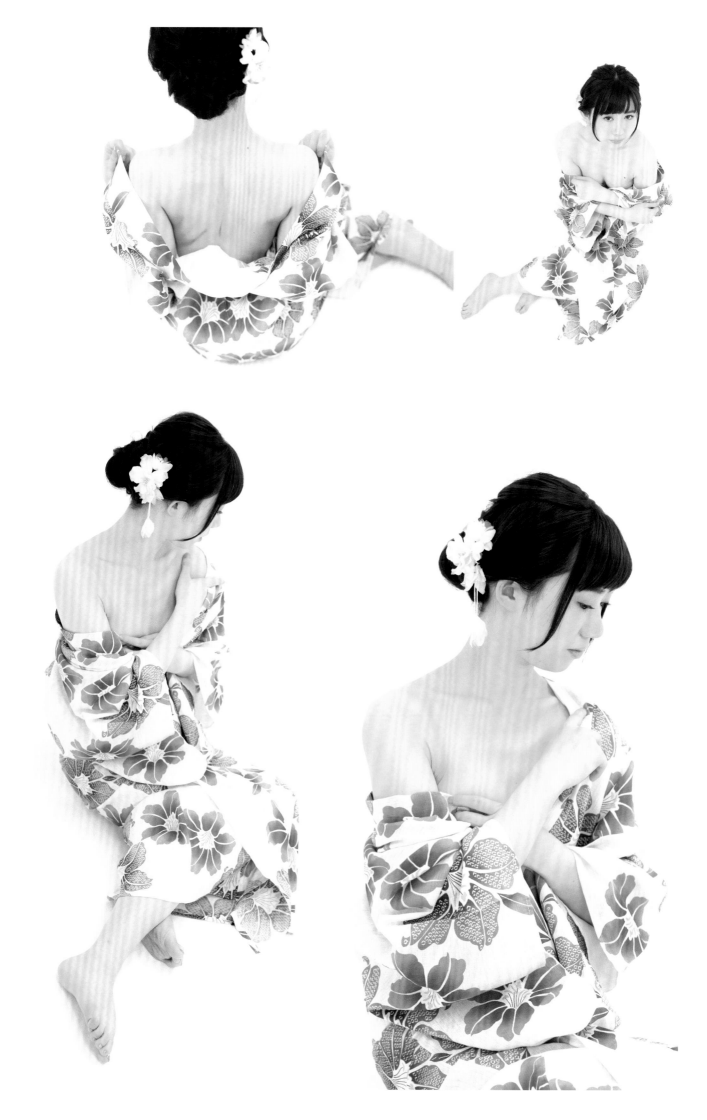

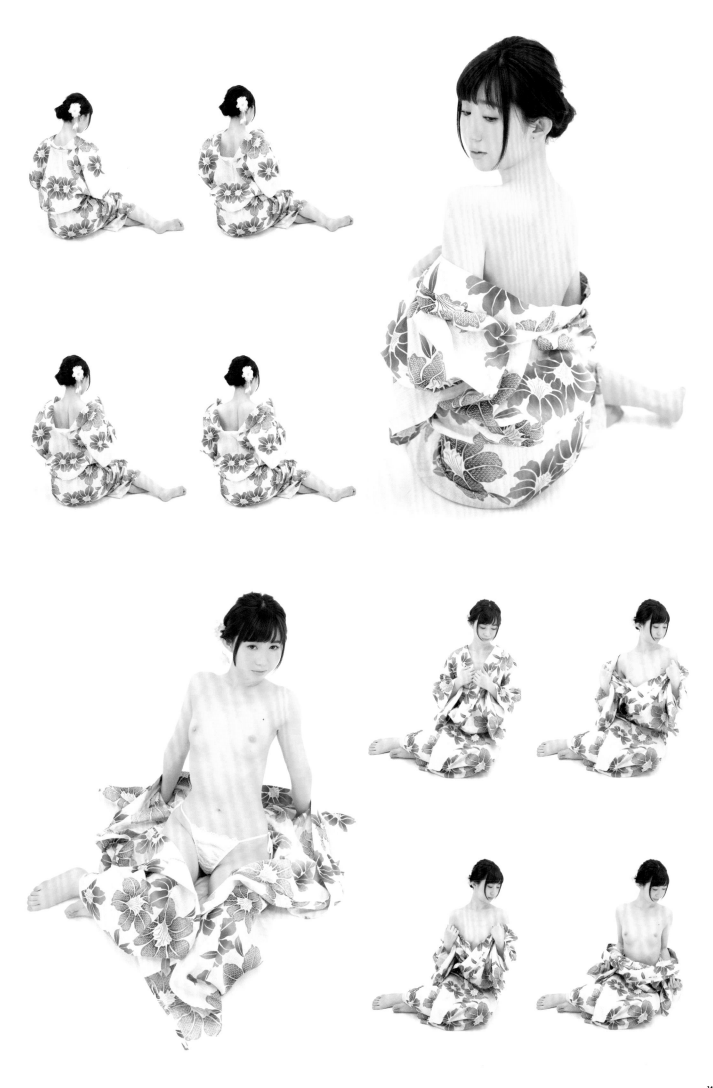

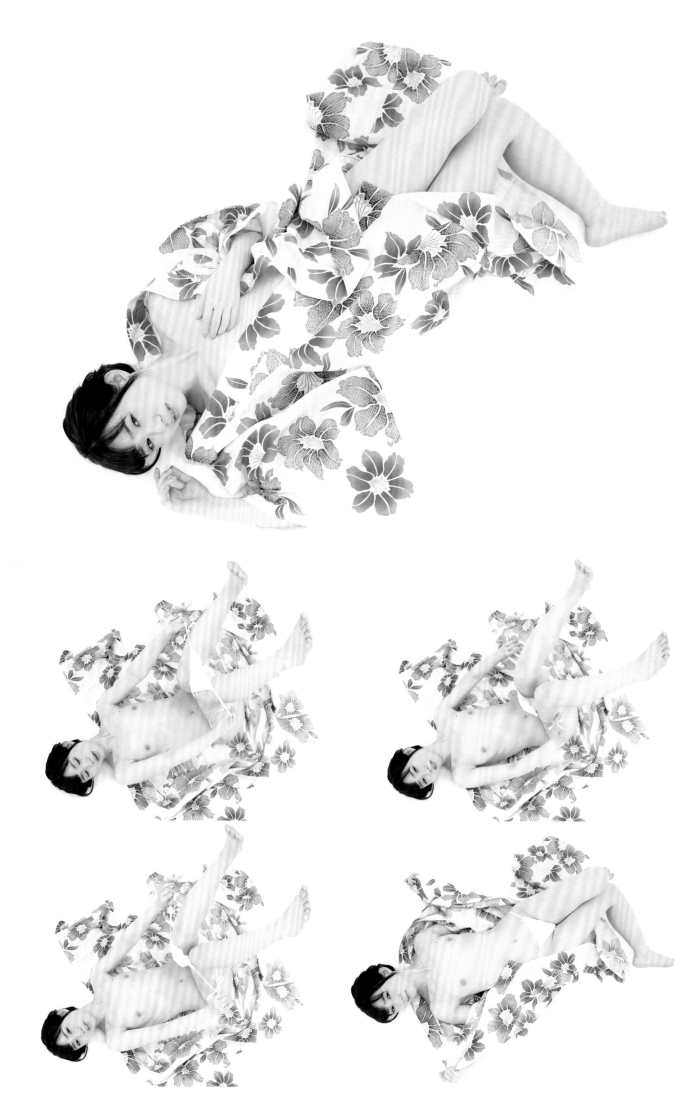

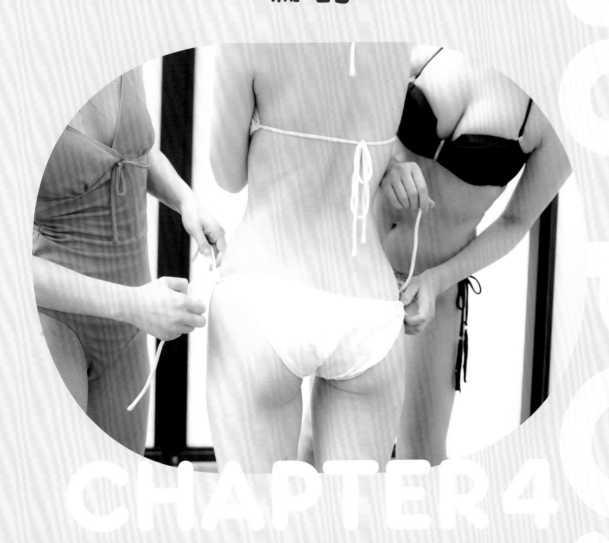

4章

三姊妹的
假日篇

CHAPTER4

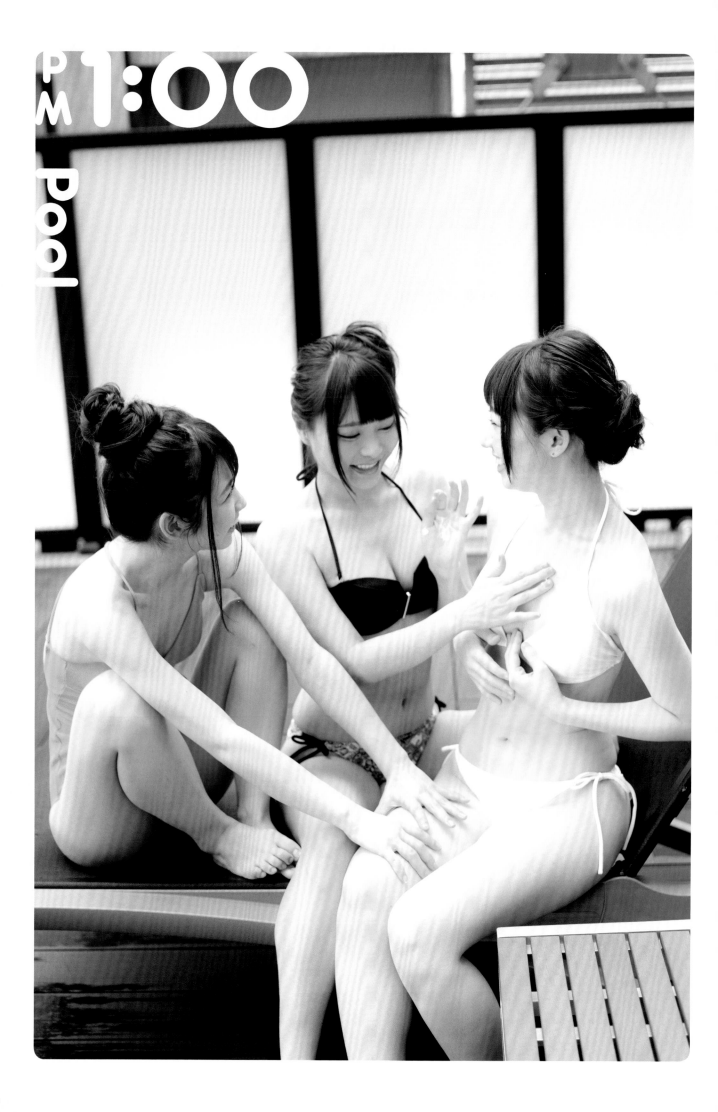

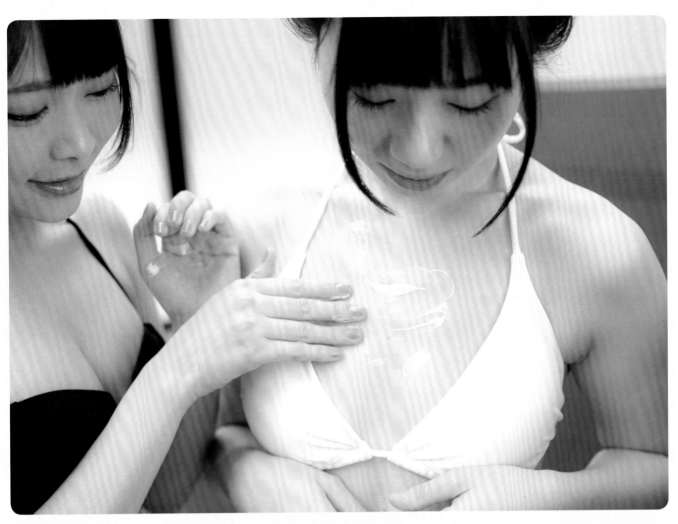

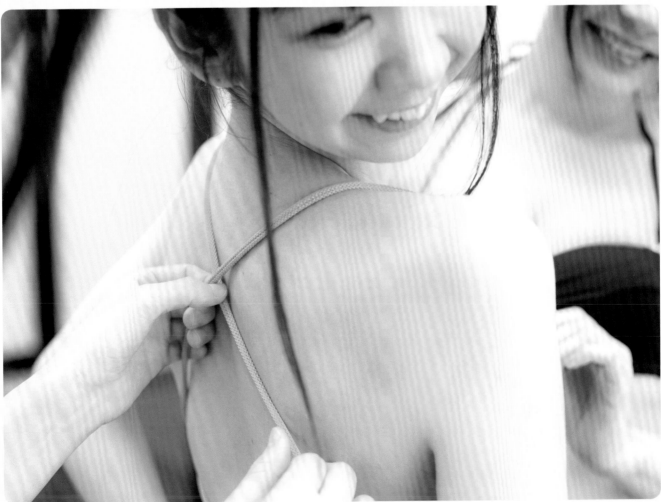

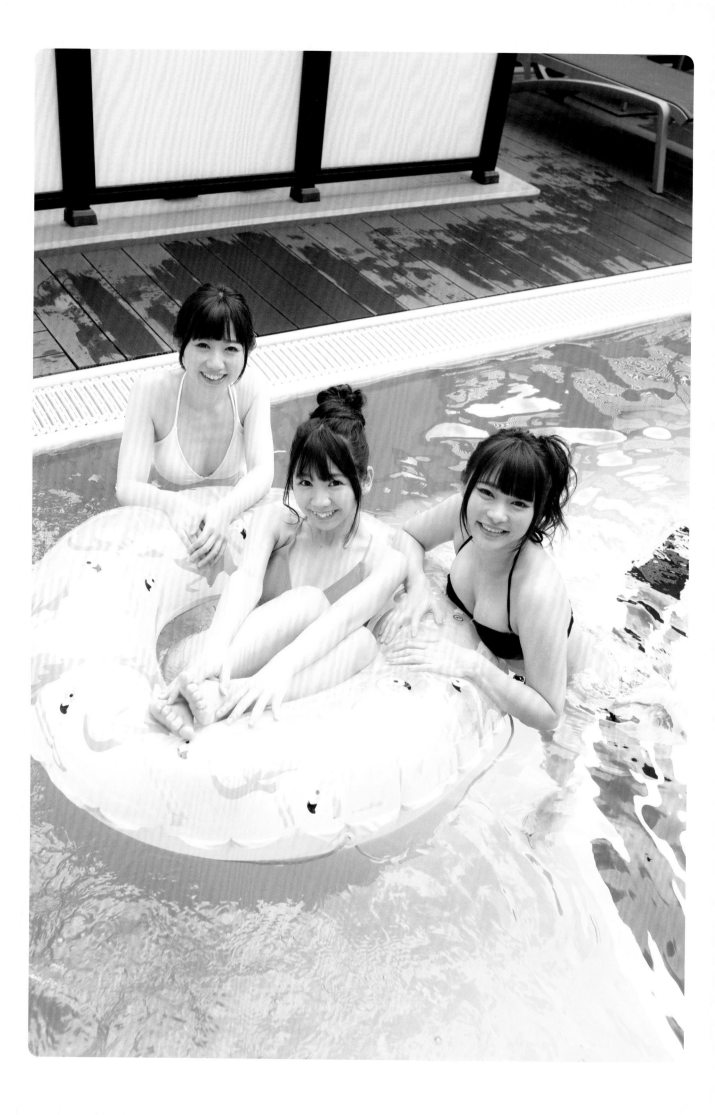

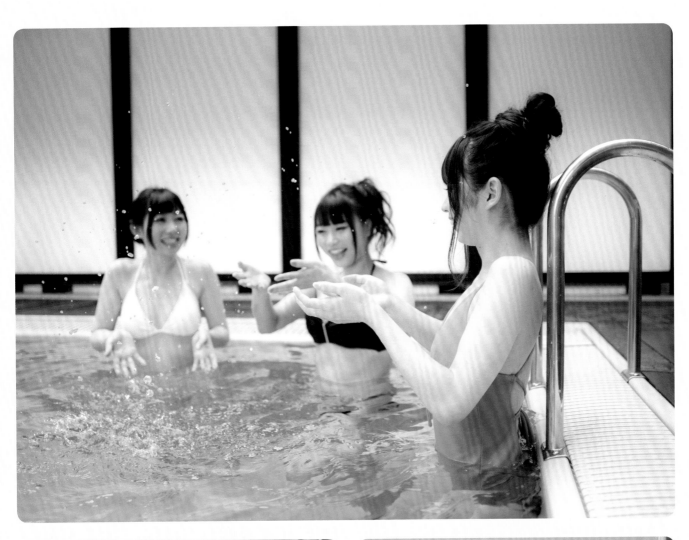

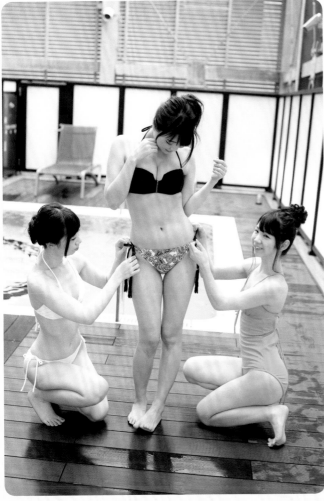

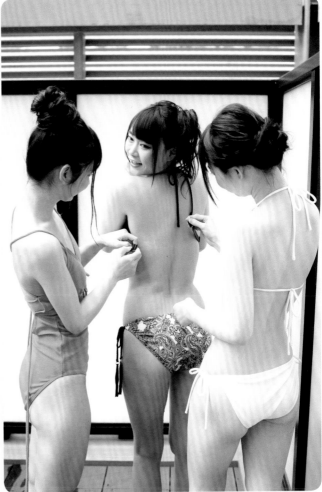

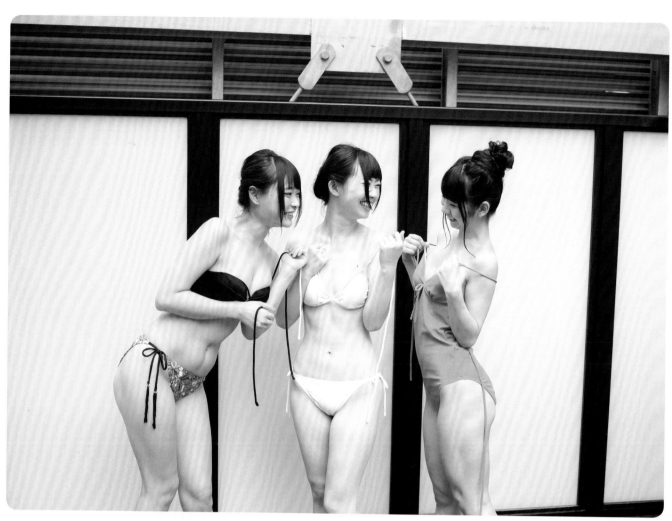

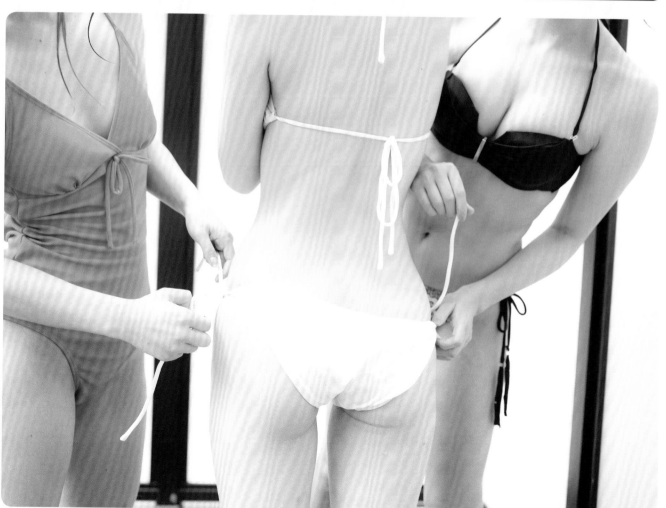

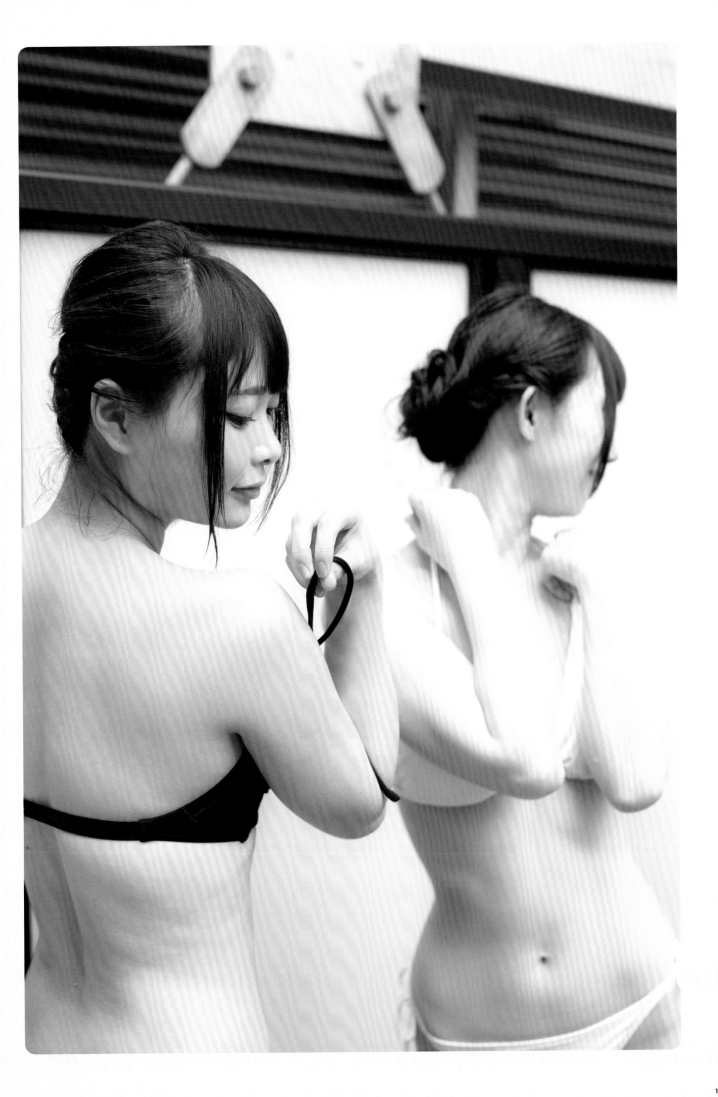

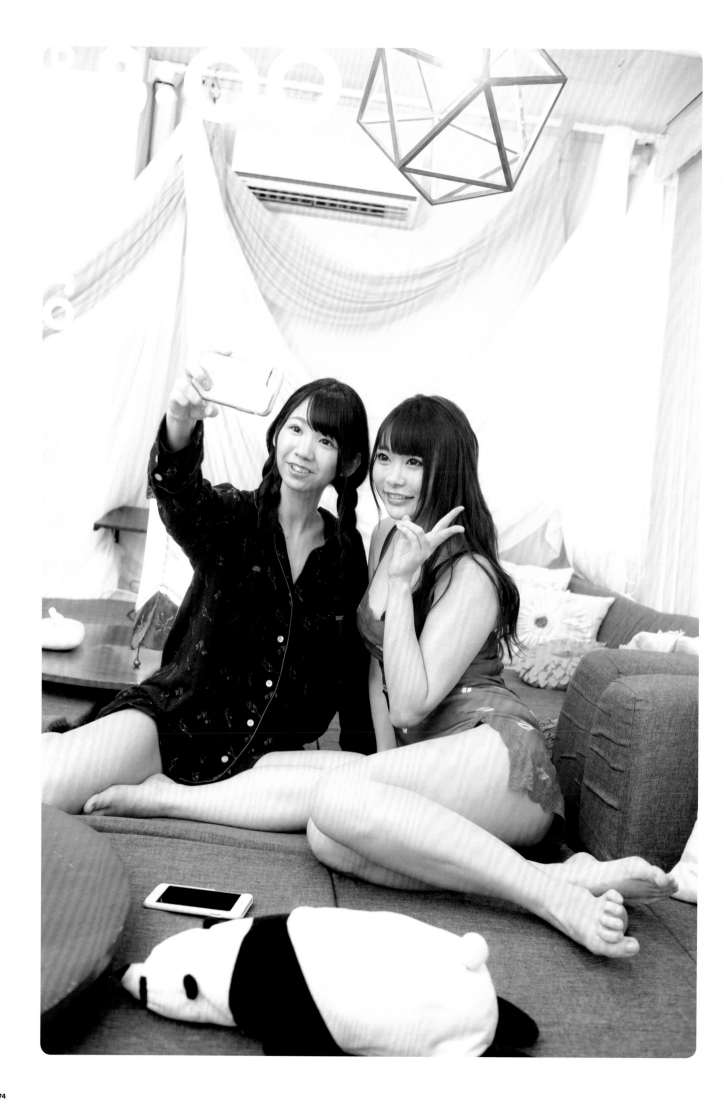

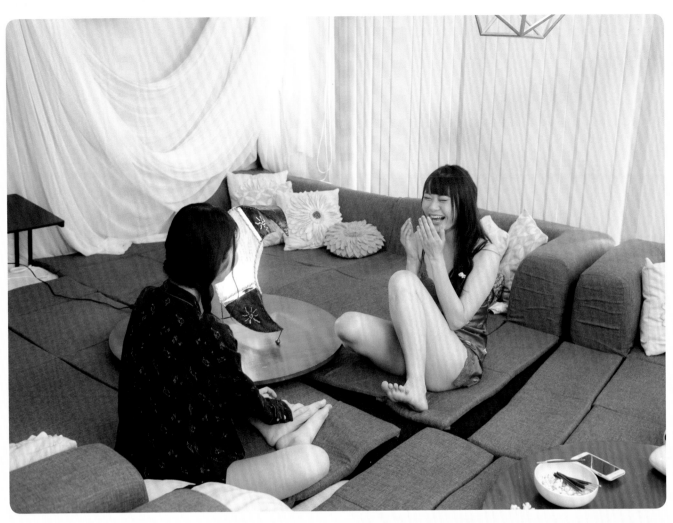

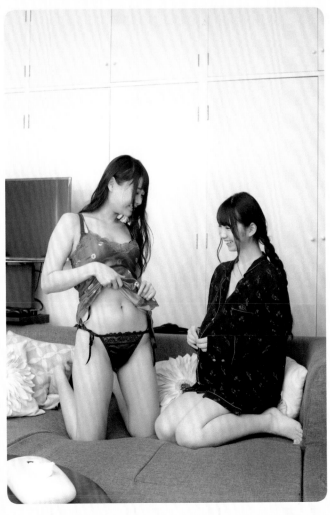

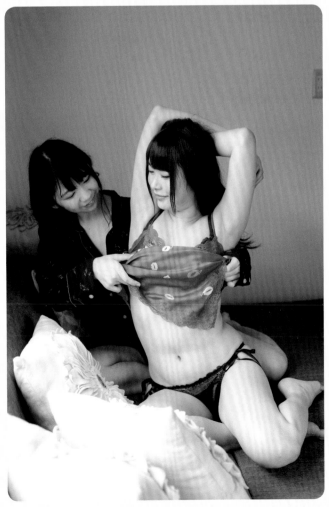

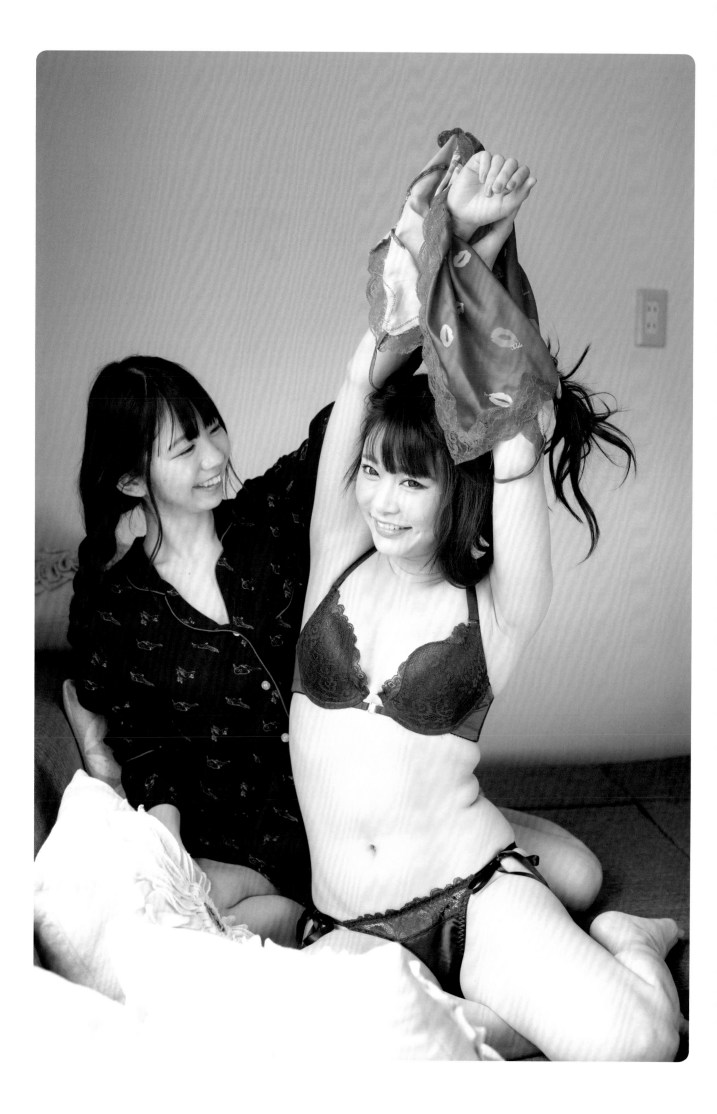

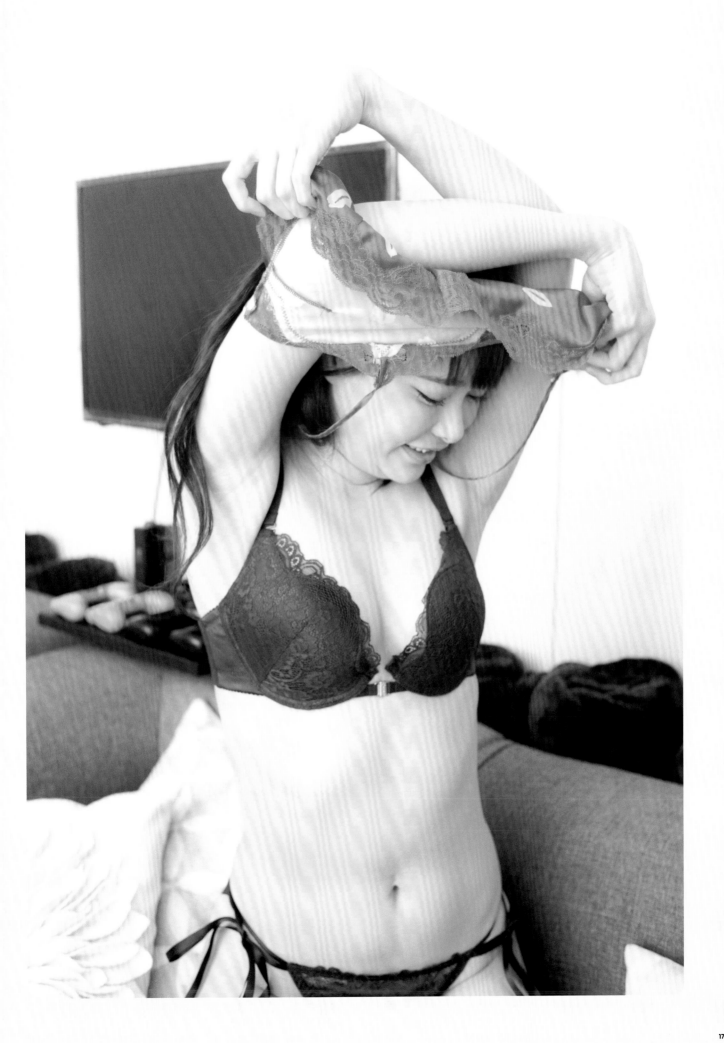

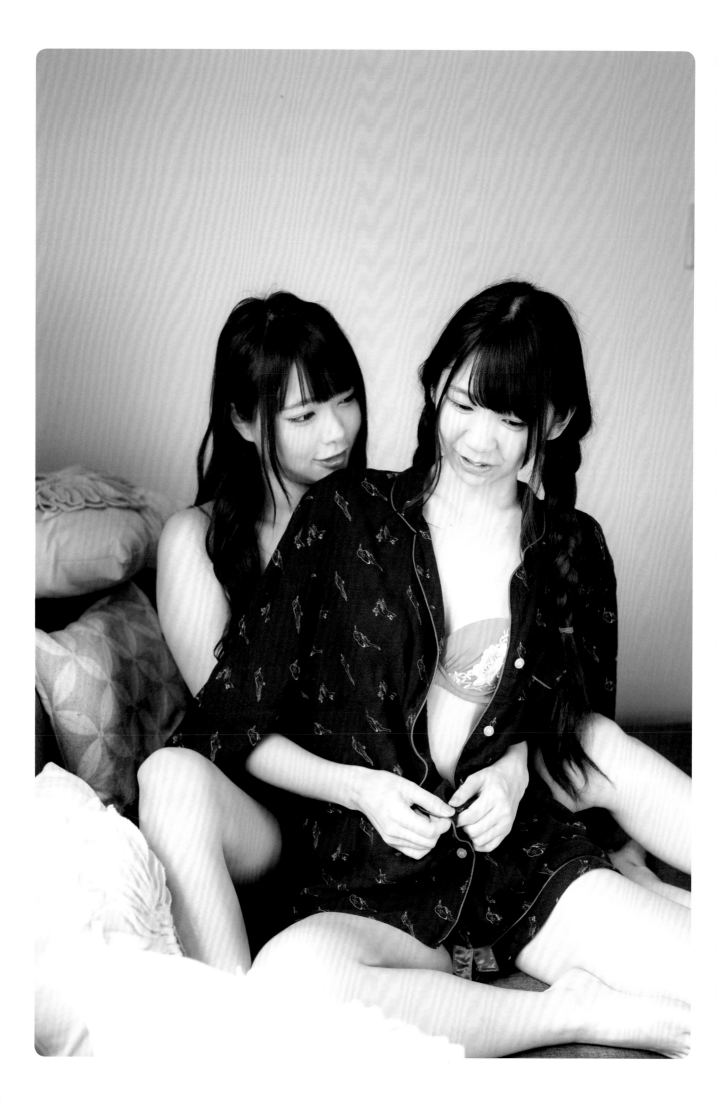

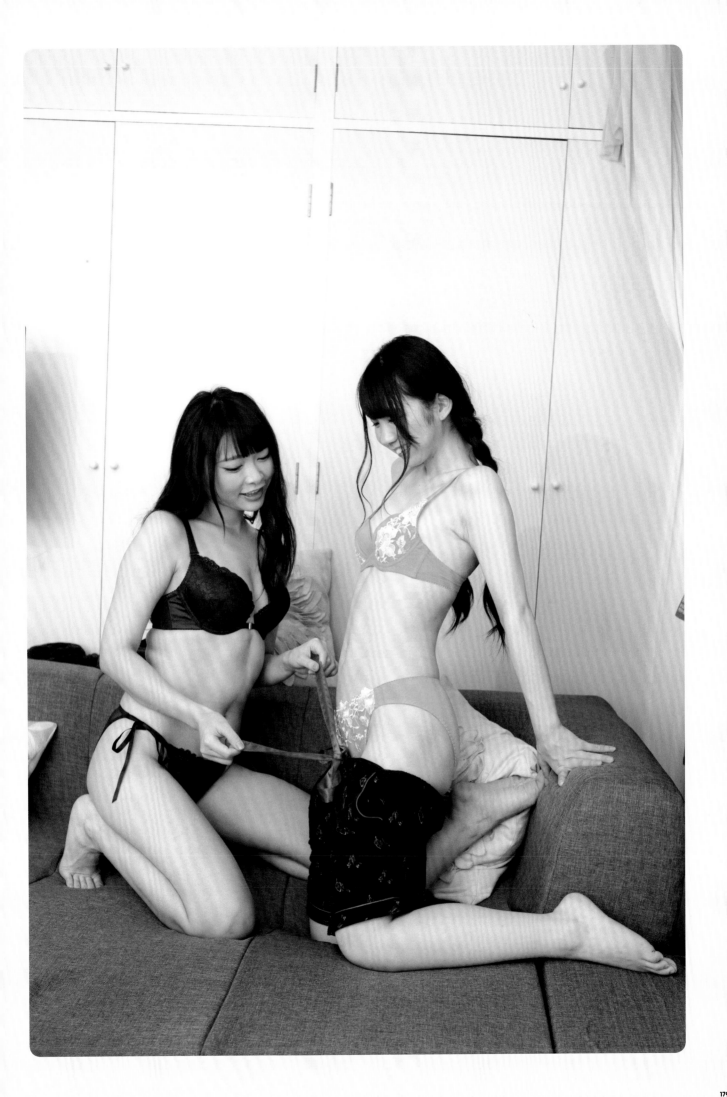

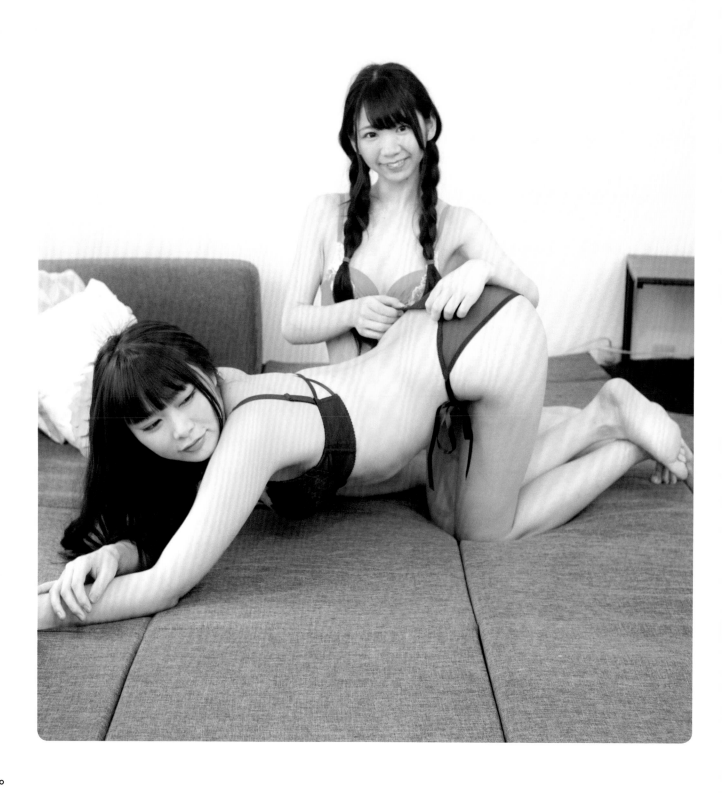

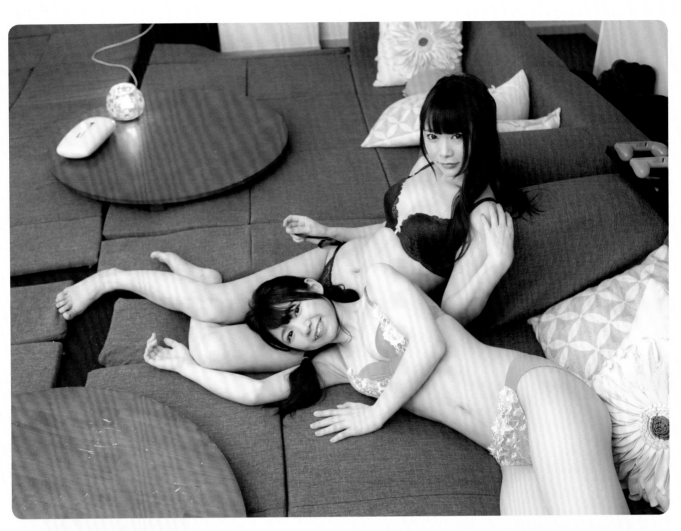

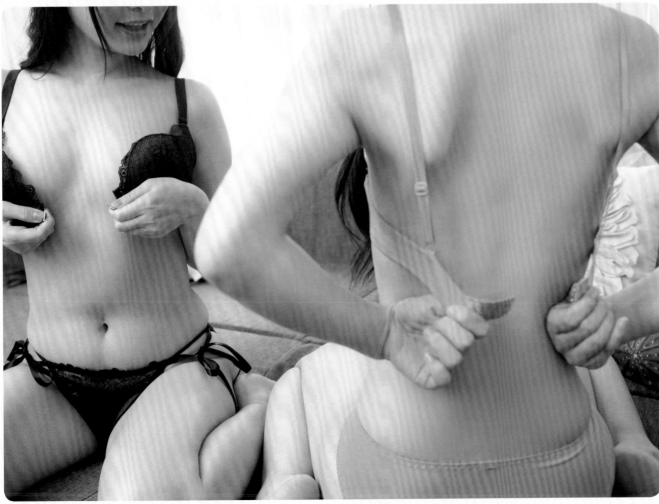

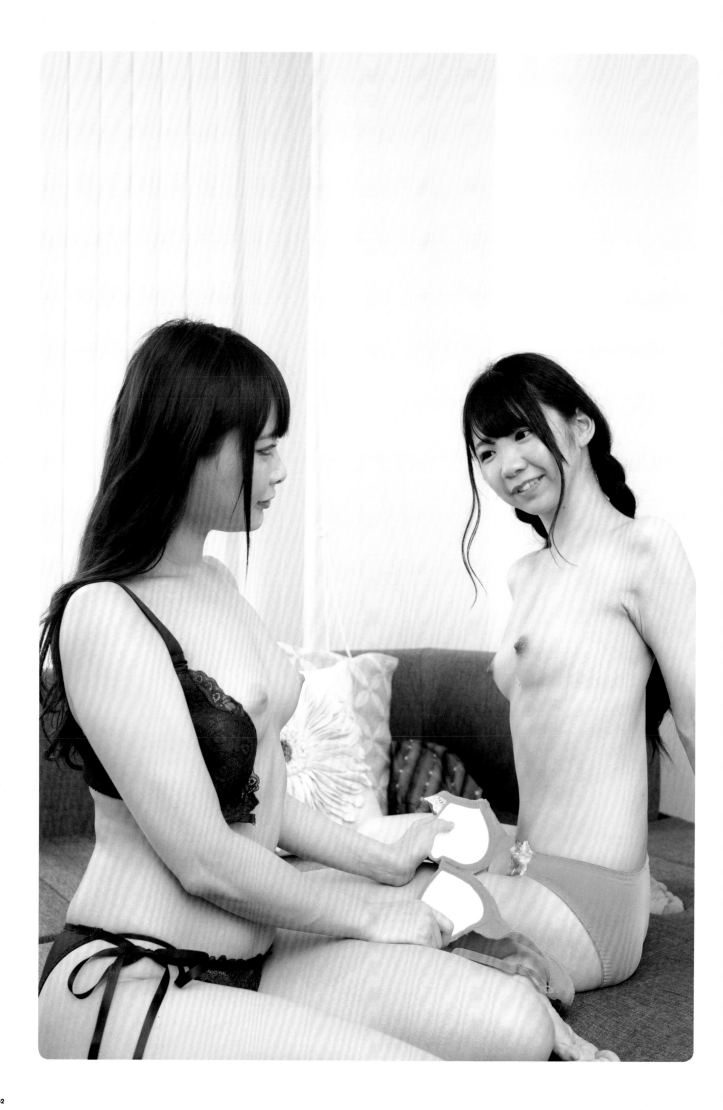

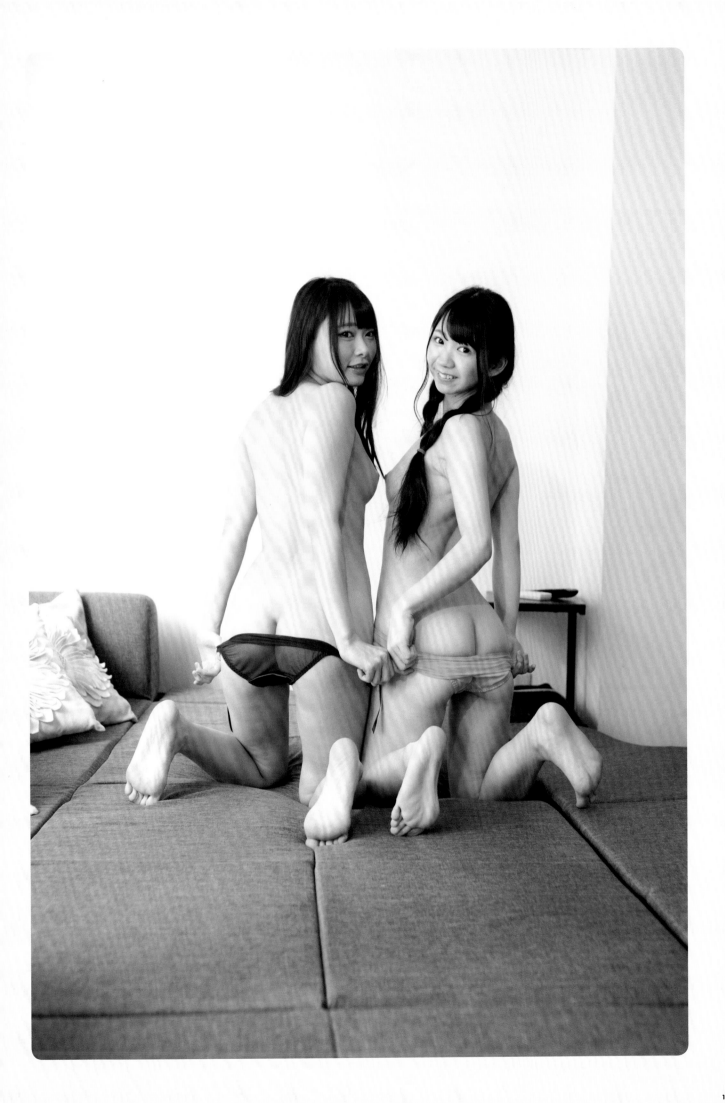

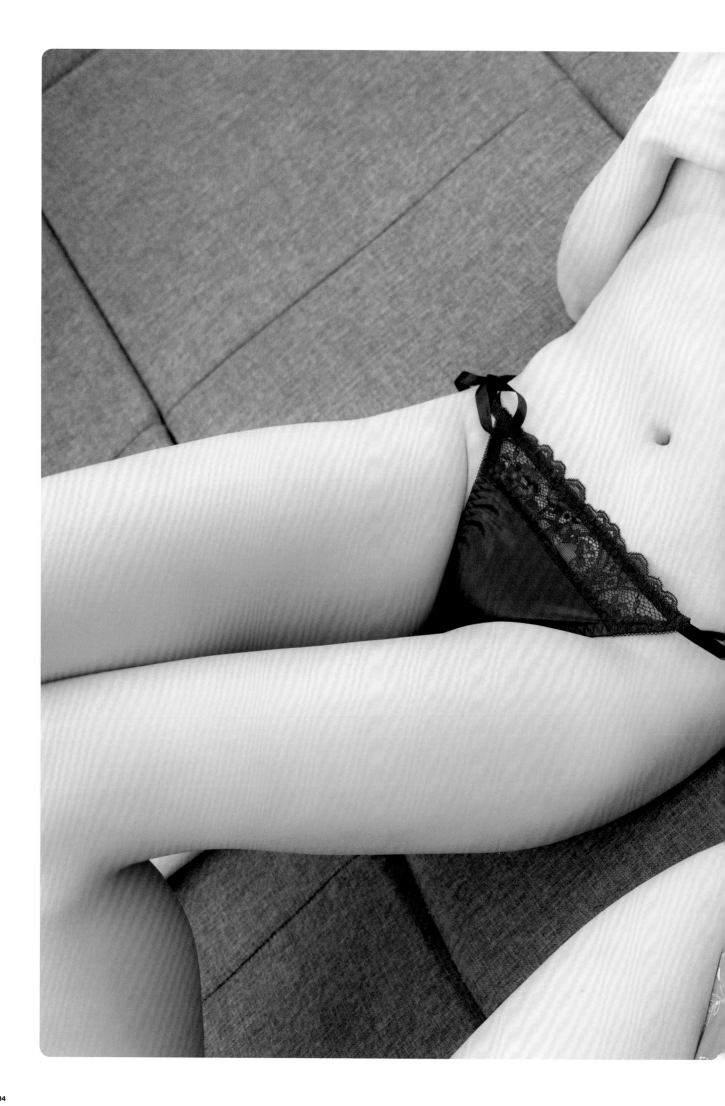

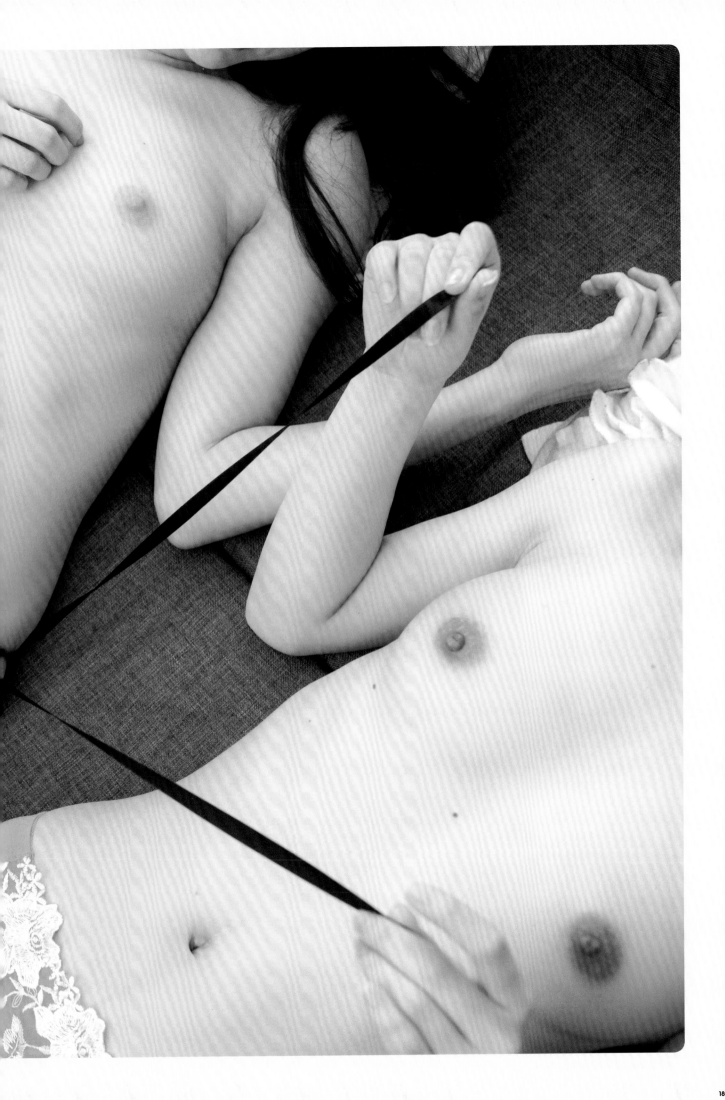

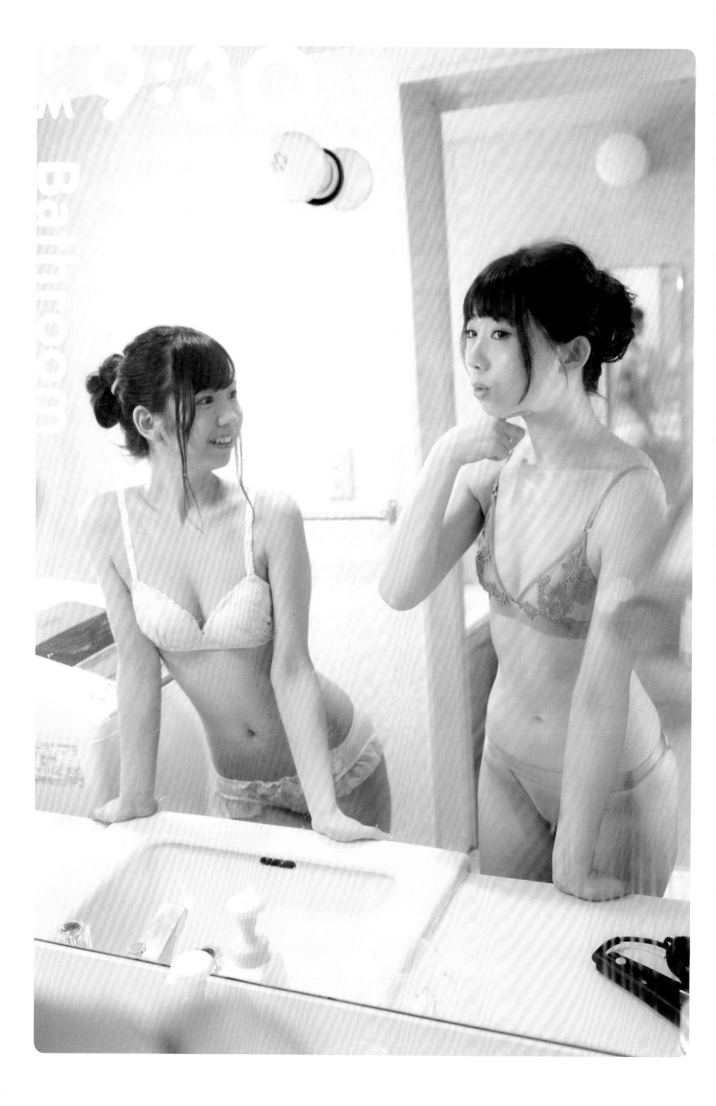

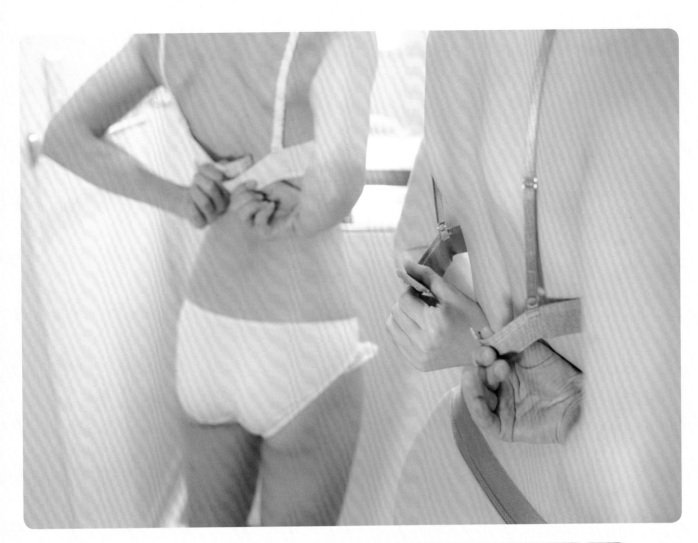

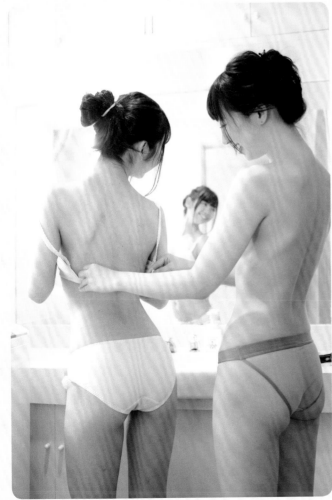

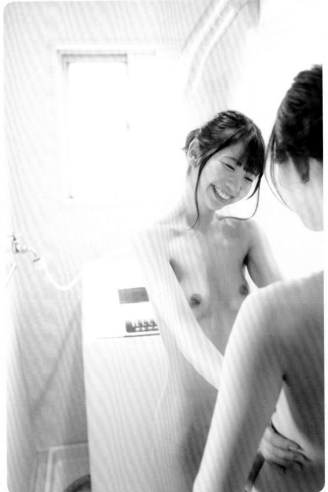

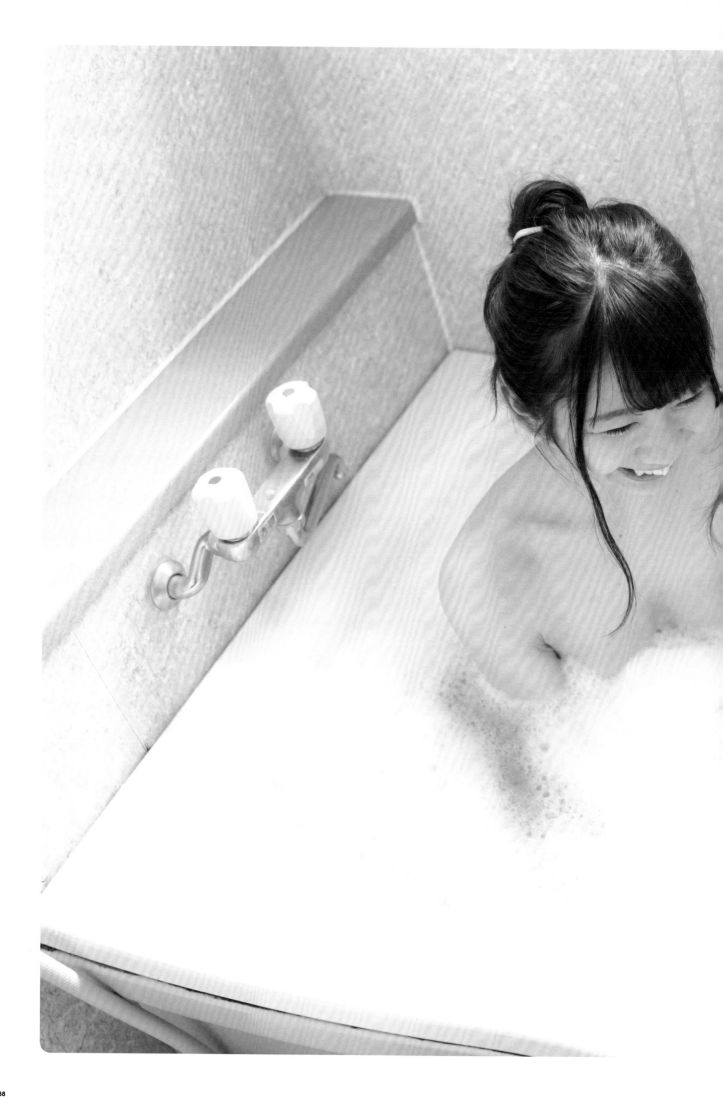

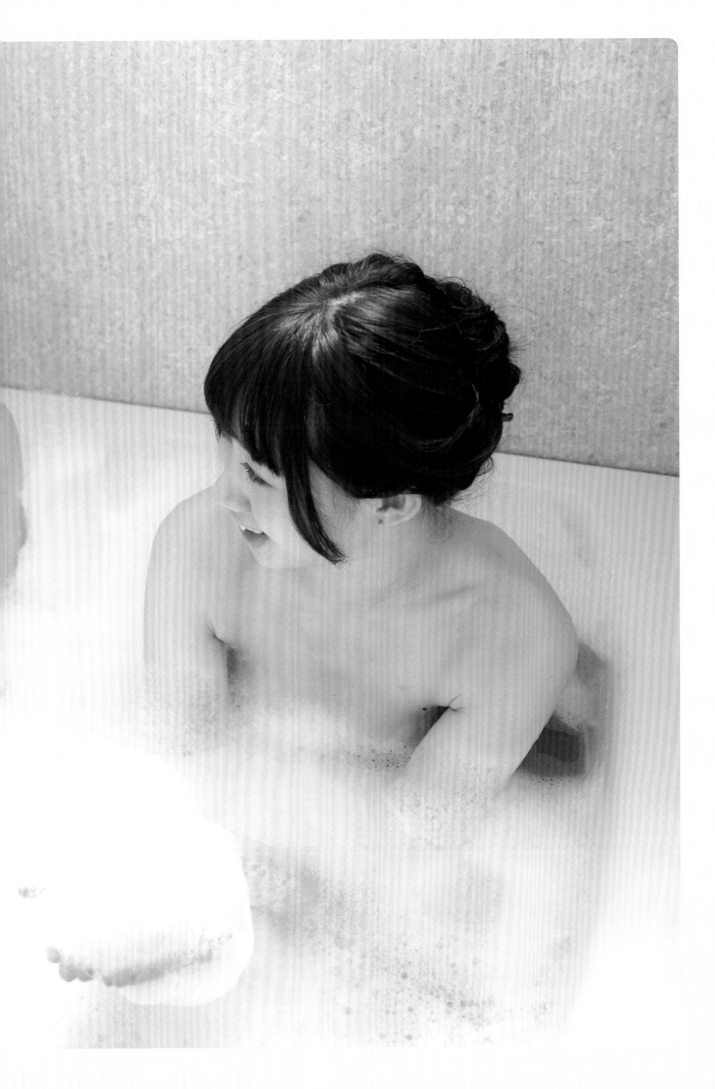

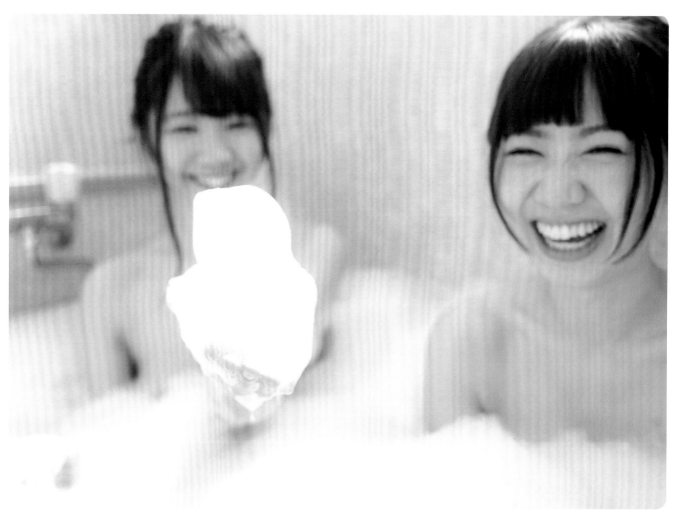

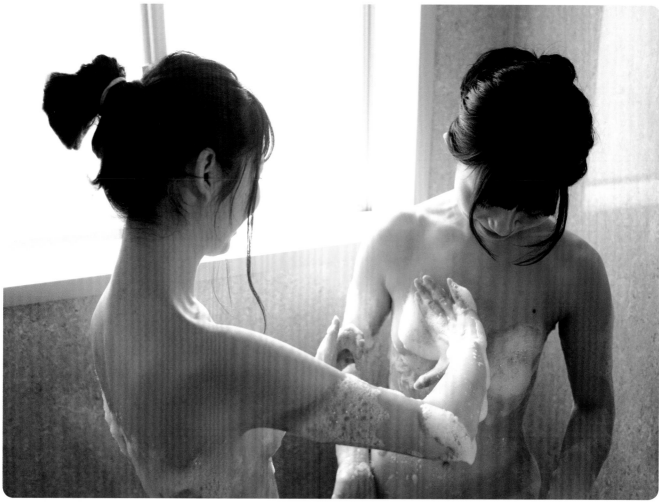

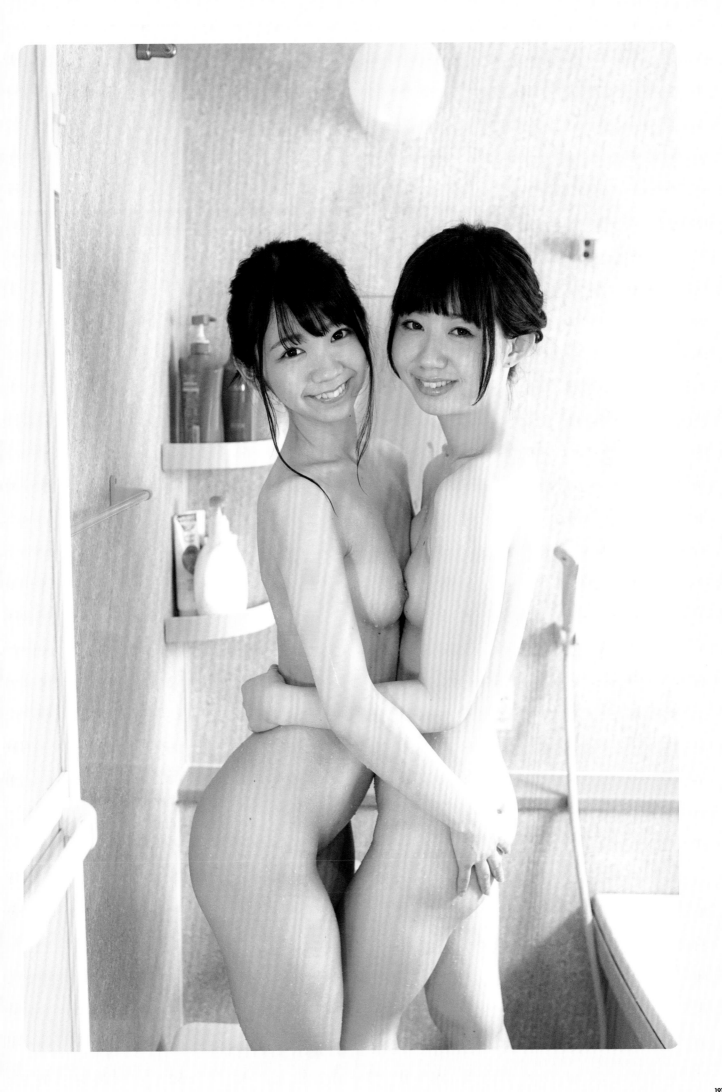

青山裕企 AOYAMA YUKI

1978年生於日本名古屋市，筑波大學人類學類心理學系畢業。2007年榮獲Canon攝影新世紀優秀獎，現居東京都。主要著作包括《SCHOOL GIRL COMPLEX》、（IST press）、《和女兒一起！上班族》（KADOKAWA）、《JK POSE MANIACS》、《「用攝影過活」的全力授業》、《乳貓》、《創作者自我品牌的全力授業》、《祭祀少女》、《透出的乳房》（玄光社）等。曾為吉高由里子、指原莉乃、生駒里奈、東方收音機等可說是時代指標的女演員、偶像、諧星拍攝寫真集。並以「堪稱日本社會記號」的上班族、女學生等作為主題，透過作品描繪自己的青春期思緒與父親像等。目標是將日本特有的複雜人際關係，化為簡單的影像傳達給全世界。

yukiao.jp

日文版STAFF

藝術總監　中野 潤（NO DESIGN）
設計　武藤將也／山崎健太郎（NO DESIGN）
模特兒　なつめ愛莉／一ノ瀬 恋／白井ゆずか（Mine'S）
插畫　けけもつ
編輯　樋口紗季（STUDIO DUNK）
髮型師　鐮田真理子（ORANGE）
攝影協力　ユカイハンズ（越後大樹／須藤來悠／林惠理子／森番梨）
編輯協力　安藤茉衣（STUDIO DUNK）

脫衣姿勢集
純真女孩的甜蜜微性感寬衣瞬間
2021年3月1日初版第一刷發行

作　　　者　青山裕企
譯　　　者　基基安娜
編　　　輯　魏紫庭
美術編輯　寶元玉
發行人　南部裕
發行所　台灣東販股份有限公司
　　　　　＜地址＞台北市南京東路4段130號2F-1
　　　　　＜電話＞(02)2577-8878
　　　　　＜傳真＞(02)2577-8896
　　　　　＜網址＞http://www.tohan.com.tw
郵撥帳號　1405049-4
法律顧問　蕭雄淋律師
總經銷　聯合發行股份有限公司
　　　　　＜電話＞(02)2917-8022

國家圖書館出版品預行編目資料

脫衣姿勢集：純真女孩的甜蜜微性感寬衣瞬間／青山裕企攝影；基基安娜譯. -- 初版. -- 臺北市：臺灣東販股份有限公司, 2021.02
192面；21×29.7公分
譯自：脱ぐポーズ集：女の子のちょっぴりHな脱ぎ姿
ISBN 978-986-511-608-8(平裝)

1.插畫 2.繪畫技法

947.45　　　　　　　　　110000525

NUGU POSE SHUU ONNANOKO NO CHOPPIRI H NA NUGISUGATA
© YUKI AOYAMA 2019
Originally published in Japan in 2019 by GENKOSHA CO., LTD, TOKYO.
Traditional Chinese translation rights arranged with GENKOSHA CO., LTD, TOKYO, through TOHAN CORPORATION, TOKYO.